시시한 것들의 아름다움
—20년 후

KB133452

#1

시시한 것들의
아름다움 — 20년 후

우리 시대 일상 속
시각 문화 읽기

강홍구

IANN

2018, 도시 산책 20년 후

『시시한 것들의 아름다움』이라는 반어법적인 책을 낸 지
18년이 되었다. 하지만 실제로 그 책에 담긴 내용들을 쓰기
시작하고 마무리한 것은 1990년대 후반이니 20년이 흐른
것도 사실이다. "때문에" 약간의 과장을 더해 『시시한 것들의
아름다움』의 새로운 판은 20년 후가 되었다.

　20년 동안 네 사람의 대통령이 흘러갔고, 다섯 번째
대통령이 우여곡절을 거쳐 취임했다. 정치적 지형이 변하는
동안 시시한 우리의 삶을 둘러싼 많은 것들도 바뀌었다.

　우선 기승전 디지털 혹은 아이티가 되었다.
4차 산업혁명이니 뭐니 하는 말의 요지는 모든 정보들이
디지털화되고, 그런 것만 의미가 있으며 모든 사물과 인간의
정보를 포함한 것들을 통제, 관리를 인공지능이 효율적으로
하리라는 것이다. 그리고 그 효율성의 목표는 당연히 돈,
자본의 증식에 있다. 다른 목표가 있더라도 그것은 부수적이다.

　디지털화는 모든 곳에서 전천후로 이루어져서 현실과
가상 사이의 경계를 부수고 넘나들며 이른바 언캐니(*uncanny*)한
기이한 것들을 생산해냈다. 하지만 익숙한 낯선 것을 의미하는

언캐니 조차도 금방 별게 아니게 되어버렸다. 아마도 이것이
모든 것의 키치화와 더불어 눈에 띄는 가장 큰 변화일지도
모른다. 그러나 본질적인 어떤 것, 권력의 생산과 작동 방식,
자본의 지배와 확장, 빈부격차의 심화와 고정 등은 변하지
않았다. 앞으로 변할 수 있을까? 우리를 둘러싼 시시한 것들은
그 변화의 기미를 읽는 단초가 될 수 있을지도 모른다. 그래서
시시한 것, 아무것도 아닌 것들은 의미가 있다. 아닌가?

　　책의 내용은 크게 변하지 않았다. 뭔가 굉장히 새로운
관점과 지식을 덧붙이는 게 아니라 여전히 거리를 어슬렁
걸으면서 눈에 띄는 변화들을 살펴보았다는 게 맞다. 즉 동일한
대상이 어떻게 변모했는지, 변하지 않은 것은 무엇인지를
간단히 써넣었다.

　　인간이 걷는 속도는 인간이 출현한 이래 크게 변화가
없을 것이다. 사냥과 채집을 위해 주위를 살피는 구석기인의
태도와 길거리를 걸으며 저건 또 뭔가 하는 눈길로 살피는
내 자세는 크게 다르지 않다. 다만 숲과 초원 대신 도시를 주로
살핀다는 게 차이이다. 사냥 도구처럼 늘 카메라를 가지고

다니다가 어쩐지 찍어야 할 것 같은 대상들을 찍고 생각은
나중에 한다. 이게 뭔지, 뭘 의미하는지, 뭐가 변했는지를.
그런 파편들이 쌓여 지나간 시간들을 증거하고 변화를
보여주게 되는 것이다.

　일찍이 발터 벤야민이 말했던 도시 산책자라고 부를 수도
있을 것이다. 이 책에 관해 좀 더 정확히 말하면 롤랑 바르트의
『현대의 신화』 어슬렁 버전이라고나 할까? 어쩌면 일본풍
고현학의 일종일 수도 있다. 별로 학구적이지 않은 태도이긴
하지만….

　어쨌든 오래된 책을 다시 내기로 하고 도움을 준
이안북스에게 우선 감사를 드린다. 또 언젠가 이 책을
읽게 될 아들에게도 잘 자라줘서 고맙다 말하고 싶다. 물론
마누라에게도.

　오래된 『농민독본』을 보며 "밀 보리는 한들한들" 하고
떠듬떠듬 겨우 한글을 읽으시던 돌아가신 어머니에게도…
큰절을 올린다.

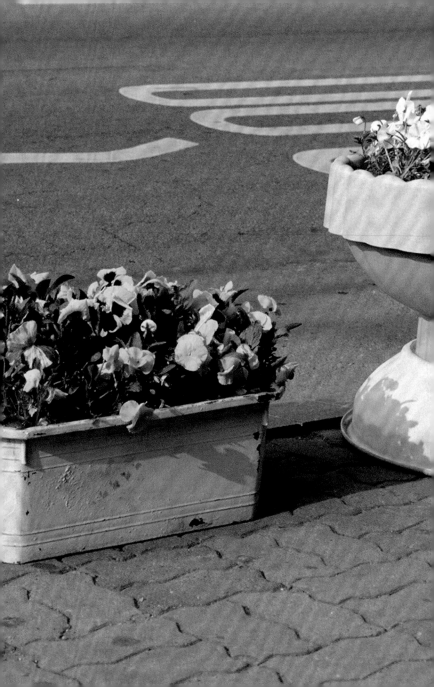

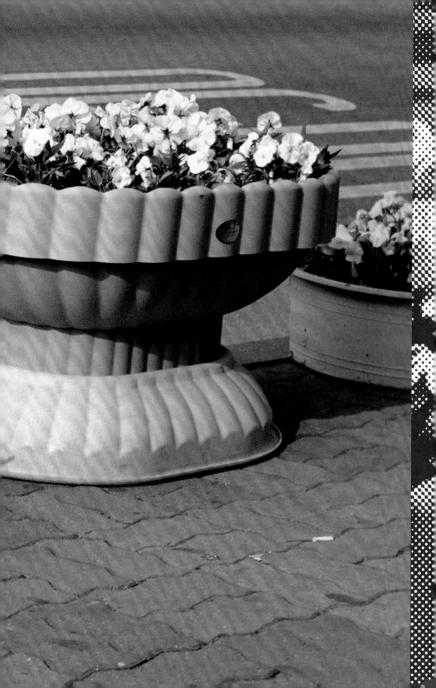

뭐
이런가 싶은
저녁…

거기 누구

문화 기호가 된 의사 자연

신화적, 문화적 기호로서의 꽃

1997 —

꽃의 입장에서 본다면 인간들은 견딜 수 없는 존재들일 것이다.
생존과 번식을 위해 피는 것들을 밑바닥까지 철저하게 교환
가치로 재고, 냄새 맡고, 자르고, 태우고 묶어 다발로 만들어
팔아넘기는 행위란 꽃들에게 있어서는 치욕과 모멸이다.
그 치욕과 모멸은 사르트르적 어법을 빌면 즉자적 존재로서의
꽃, 즉 꽃 이외에 아무것도 아닌 것들을 대자연인 무엇으로
만들어 의미를 부여하고, 값을 매기는 횡포에서 비롯된다.

아름다움에 대한 완상(玩賞)도, 살아있는 것에 대한 바늘
끝만 한 경의도 없는 그 수작들은 결국은 돈을 위해 하는
것이지만 거기에 붙이는 의미들이란 거창하다. 그리고
그 행위란 인간이 꽃에 대해 느끼는 질투와 심리적인 투사에
가깝다. 아무리 잘난 척해도 꽃 한 송이 만들지 못하는
인간이 가진 일종의 방어기제로서 꽃들을 착취하고 괴롭혀서
만족을 얻는다.

나무와 꽃들로 이루어진 정원이 소규모 유토피아라면
꽃들이 모인 화단은 유토피아의 파편이다. 그 파편들은 더욱
세분할 수도 있다. 크고 작은 화단에서, 길거리에 놓인 화분들,
나무와 꽃에 대한 고문의 일종인 분재, 장례식과 개업식에
보내는 화환, 졸업식의 꽃다발, 사랑을 고백하기 위한 장미
백 송이, 그리고 조화들이 있다. 이 모든 유토피아의 자잘한
파편들은 인간이 도달할 수 없는 지점에 대한 열망이다.

그러나 그 열망이 관습이 되고, 관습 속에서 약호가 되는 순간
추악해진다. 즉 완전한 즉자적 존재인 꽃이 문화 속에서
하나의 기호, 언어로 기능할 때 꽃은 사라진다. 그 자리에는
꽃 대신에 꽃말과 관습적 예의들이 들어선다. 축하, 애도,
사랑… 그리고 침묵과 죽음.

　인간에게 있어 꽃은 자연이 아니라 하나의 문화적 약호이다.
그 약호는 이른바 재현적 약호로서 텍스트를 구성한다.
몇 송이의 꽃, 꽃다발과 화분, 화환이라는 텍스트는 우리의
문화적 관습 속에서 대개 축하, 번영 혹은 애도를 의미한다.
물론 그 의미는 꽃과는 무관하고 비논리적이며 자의적이다.
이 자의성은 꽃들을 하나의 상징적 기호로 만든다. 모든 상징이
그렇듯이 붉은 장미는 사랑과 무관하며 흰 국화는 죽음과
아무 상관이 없다. 상징의 배경에는 꽃말, 전설 등의 신화가
있다. 이 신화는 역사적인 것을 자연의 산물인 것처럼 만드는
장치로서, 바르트의 지적 그대로 꽃들이 의미하는 바를
인위적인 것이 아니라 자연스럽게 받아들이도록 만들어
버린다. 예를 들면 장미는 우리의 전통적 문화 관습에서는
사랑과 무관하다. 우리의 전통문화 관습에서 장미는 철마다
꽃이 피는 월계화로써 일 년 내내 평안하기를 비는, 이른바
사계 평안을 비는 상징이었다. 하지만 장미의 이러한 의미는
서양적인 문화적 관습에 의해 변화된다. 서양에 있어
장미가 사랑을 의미하게 된 것은 그리스와 로마에서 장미가
사랑의 여신 아프로디테의 표지이기 때문이다. 사랑의
승리, 기쁨, 미, 욕망을 의미하는 장미가 사랑 고백의 기호로

사용되지만 그 배후는 보이지 않는다. 다른 문화적 전통을 가진 우리에게도 그것은 너무나 자연스럽다. 그 자연스러움이 바로 신화의 역할이며 꽃은 신화화된 기호인 것이다.

따라서 꽃을 보내는 것은 말을 건네는 것과 같다. 그러나 그 꽃들은 대개 꽃집 배달원을 통해서 전달되기 때문에 사람의 표정처럼 받은 이의 눈에 모든 상황이 보이는 현시 약호가 아니다. 게다가 꽃이 가진 아날로그적 기호로서의 성질 때문에 제대로 이해되기 어렵다. 곧 오독의 가능성이 높으며 누가 보냈는가, 무슨 의미로 보냈는가를 정확히 알 수가 없다. 그 약호의 부정확성을 보완하는 장치로서 글씨가 쓰인 분홍색 리본이 매달리게 된다. 분홍색 리본에 쓰인 글씨들은 바르트(Roland Barthes, 1915~1980)를 빌면 이른바 닻 내리기(anchorage)에 해당된다. 다의적인 시각적인 의미를 가진 화환에 보낸 사람의 이름과 의도를 써 붙여 그 의미를 확실히 해주는 것이다.

문화적 약호로서의 꽃, 꽃다발은 그 크기, 꽃의 수에 따라 의미의 강도가 증가된다. 한 송이의 장미보다는 백 송이의 장미가, 백 송이보다는 일만 송이의 장미가 사랑의 정도를 의미하는 것은 물론 아니다. 그러나 꽃의 개수, 꽃다발의 크기, 화분의 크기와 가격이 마음의 크기를 재현한다고 보여지는 사회에서 꽃송이의 수는 결정적이다. 기호의 물질적 크기가 정성, 혹은 사랑의 정도를 보여주는 척도가 된다는 것은 목소리 큰 사람이 이기는 우리 삶의 양태를 반영하는 또 다른 기호가 된다. 그러므로 전시장, 개업식에 배달된 대형 화환과 화분들은

대통령 부인이 주도하는 이웃돕기 행사에 나온 고관, 재벌 부인들이 눈도장을 찍기 위해 성장을 하고 구호가 쓰인 리본을 두르고 있는 것처럼 생글거리고 서 있는 것이다.

도시의 거리에서 화단과 꽃들은 가로수와 마찬가지로 자연에 대해 인간이 가지는 모순적 태도의 완결판이다. 콘크리트와 철골의 도시를 어떤 식으로든지 살만한 곳, 혹은 거닐만한 곳으로 만들려는 시도의 하나로서 화단과 꽃을 가득 담은 화분들은 쫓겨난 개처럼 보도 위에 엉거주춤 앉아있다. 그 화단과 화분들은 겨울 동안에는 비어 있다. 들여다보면 딱딱하게 얼어붙은 흙 위에 담배꽁초, 껌 종이, 신문지들이 꽃을 대신한다. 그 쓰레기들은 겨울 도시의 꽃이다. 그러나 봄이 되면 어느 순간엔가 겨울 동안 쓰레기통 노릇을 하던 화단들에는 팬지, 프리무라, 베고니아가 들어선다. 쓰레기 꽃 대신에 진짜 꽃들이 자리를 차지한다. 처음 옮겨 심을 때는 축 처져 있던 잎들이 중력을 거슬러 빳빳하게 일어설 때 꽃은 꽃답게 보인다. 물론 그 기간은 짧다. 어떤 꽃들은 그 화단에서 씨앗을 맺어 떨어뜨린다 해도 다시 꽃피지 못한다. 즉 일회용 꽃들인 것이다. 이 일회성은 도시의 화단과 화분의 꽃들이 완벽한 인공 자연임을 증거한다. 색깔조차도 자연 그대로의 색이 아니다. 개량, 유전자의 뒤섞임으로 안료에 가까운 인위적인 색이 된다.

가로수와 더불어 도시의 거리에 투입된 인위적인 자연들은 15세기경 유럽에서 출현한 풍경화적 경관(*landscape*)이 그 연원이다. 유럽의 풍경화가 경제적으로 부유하고 번영했던

지금의 네덜란드 플랑드르 지방과 북 이탈리아에서 출현한 것은 이상한 일이 아니다. 다른 곳보다 빨리 도시화가 이루어지면서 봉건체제 하에서는 자유의 상징이던 도시가 더럽고 추악한 곳으로 바뀌었기 때문이다. 풍경화는 그러한 도시에 대비되는 자연의 아름다움과 전원의 풍요와 고요를 그린 그림이다. 이러한 그림들을 흔히 그림 같은 풍경, 픽쳐레스크(picturesque)라고 부른다. 이 풍경들은 그림으로서뿐만 아니라 정원으로 변화된다. 원시적인 자연이 아니라 인위적인 자연을 풍경화처럼 배치하는 영국식 정원이 그 대표적인 예이다. 호수와 강, 숲과 로마식 건물, 조각, 산책로, 언덕들이 이루는, 얼른 보기에 원시 자연처럼 보이는 그 정원은 뉴욕의 센트럴 파크 같은 현대 공원의 기본적인 틀이 된다.

도시의 거리에 놓이는 가로수, 꽃들 역시 이러한 발상의 연장이다. 비록 그 규모는 작고 초라할지라도 도시에 인위적인 자연을 들여옴으로써 도시의 추악함을 은폐하려는 의도가 있는 것이다. 물론 그 은폐는 비난할 수 있는 것만은 아니다. 가로수나 꽃조차 없다면 도시는 더욱 견딜 수 없게 될 것이기 때문이다. 하지만 자연의 기호들로 은폐되는 것은 도시의 추악함만은 아니다. 그 기호들은 도시가 노동의 장소, 지배적 계급이 노동을 착취하고 부를 이룬 원천이라는 것을 은폐하는 시각적 기술이 된다. 그래서 고층 빌딩들과 백화점 앞의 공간은 나무와 꽃과 벤치와 분수가 놓인 소규모 정원처럼 꾸며진다. 사람들은 그 벤치와 나무 그늘에 쉬면서 팔려온 처녀

같은 꽃과 반짝이는 동전처럼 솟아올랐다 떨어지는 분수의
물방울을 바라보며 잠시 빌딩이 자본의 재현임을 잊는다.

　꽃, 가로수, 빌딩 앞의 휴식 공간들은 하나의 이데올로기적
장치들이다. 그 장치는 자연의 외피, 공짜로 제공되는 휴식
공간의 모습을 하고 있기 때문에 잘 적발되지 않을 뿐이다.
자본가들만이 그러한 장소를 만드는 것은 아니다. 도시를
지배하는 또 하나의 축인 공권력 역시 도시 공간을 위장하는 데
한몫한다. 거리에서 마주치는 원두막과 정자, 그 주위에
심어진 꽃과 농작물들이 대표적인 예이다. 원두막이 있는
풍경은 농촌, 혹은 전원을 의미하는 기호이다. 그 기호의
근처에 역시 농촌, 농업을 가리키는 조, 벼, 보리, 목화, 기장,
피마자, 호박 등의 기호들이 있다. 그 기호의 집합은 대부분이
농촌 출신인 대도시의 주민들에게 향수를 불러일으킨다.
그 향수는 너무 팍팍해서 목에 걸리는 노란 모조팝과, 머리가
익어가는 뜨거운 햇볕 아래 김을 매거나 농약을 뿌리던 기억을
떠오르게 한다. 하지만 대부분의 경우 그러한 기억보다는
농촌, 전원의 한가로움, 여유 따위의 농촌의 진정한 현실과
관계없는 기호들로 읽힌다. 그리고 거기에 교육적 목적도
덧붙여진다. 농작물에 대해 전혀 모르는 도시의 아이들에게
낯선 기호를 익히는 장소가 되는 것이다. 하지만 논과 밭을
떠나 도시의 한복판에 있는 농작물들은 본래의 용도와 그것을
둘러싼 가혹한 노동과 현실을 위장하고 은폐하는 경관이 되고,
동시에 도시의 삭막함을 가리려는 차단막 역할을 한다.
하지만 우리 도시의 추악함이 그런 장치들로 가려질 리 없다는

것을 모르는 사람은 없다.

문화적, 신화적 기호로서의 꽃은 산업으로서의 역사도
오래되었다. 17세기 네덜란드에서는 이미 극성스런 튤립
투기가 있었다. 희귀한 종류의 튤립 구근을 둘러싼 투기는
구근 하나 값을 성 한 채 값으로 올려놓기도 했다. 하지만
거품이 꺼지자 일확천금의 꿈은 사라지고 패가망신, 자살한
사람도 여럿이었다. 꽃의 재배, 유통, 판매 산업 이외의
파생 상품도 만만치 않다. 꽃꽂이, 조화, 분재 따위가
그 경우이다. 꽃꽂이는 고통 없이 예술이기를 바라는 키치이고,
조화란 꽃의 외양을 훔친 천박한 사기, 분재란 나무와 꽃에
대한 학대에 지나지 않는다. 하지만 각 분야들은 나름대로
버젓이 산업의 하나가 되어 끊임없이 무엇인가를 생산하고
유통하고 소비시킨다. 그리고 그 배후에는 진짜 자연이
있다. 하지만 진짜 자연으로서의 꽃들도 모두 온실에 들어갈
날이 머지않았다. 야생화를 찾아 헤매고 재배하는 사람들이
늘어나면서 그 꽃들도 문화적 기호 속에 계속 편입된다. 물론
야생화의 연구와 재배는 그 내부에 들어있는 국수적 태도와
허영의 냄새만 제거한다면 생물학적 종의 보존이라는 점에서
바람직해 보이기도 한다. 하지만 그러한 연구와 재배도
아마 먼저 꽃들에게 진지하게 물어봐야 할 것이다. 무엇을
원하느냐고. 돼지의 희망이 삼겹살이 되는 것이 아니고, 젖소의
희망이 버터가 아니듯이 답은 빤하다. 하지만 인간은 지금까지
꽃들에게 무엇을 바라느냐고 묻는 최소한의 예의라도 갖춘 적이
없으므로 한 번쯤 묻는 것도 그리 나쁘지는 않다.

정치적 기호와 결합된 꽃

— 2018

꽃에 관한 가장 큰 변화는 꽃 자체가 아니라 새로운 법률에서
왔다. 흔히 김영란법이라 불리는 '부정청탁금지법'이다.
아무런 대가 없이 벤츠 승용차를 후원자에게 선물 받은 검사
사건으로 촉발되어 전 대법관 김영란이 발의를 시작해
만들어진 법이다.

　꽃과 아무런 관련이 없을 것 같은 이 법은 승진이나 전보,
개업에 꽃과 화분을 선물하는 관습 때문에 문제가 되었다.
일정 액수—십만 원—이상의 선물을 공직자에게 할 수 없게
되었고, 동시에 통상적인 선물은 청탁과 관계가 없더라도
아예 불가능하게 되었기 때문이다.

　때문에 화원협회 등에서는 "김영란법 이후 전체적으로
40~50% 매출이 줄었고, 양재동 공판장 경매도 30%나
감소했다"며 "김영란법은 경조사의 중요한 날에 사용되는
꽃의 재사용을 부추기는 악법"이라고 주장한다.

　일종의 딜레마거나 아니면 법의 본래 의도와는 상관없는
부수적인 충격이라고 할 수 있다. 이는 농산물의 경우에도
마찬가지여서 명절 선물로 흔히 쓰이는 고가의 농수산물의
매출이 타격을 받았다는 것이다. 어쨌든 이는 꽃과는 전혀
무관한 일이다. 즉 꽃이 아닌 인간 세계의 문제인 것이다. 이
역시 꽃의 입장에서 본다면 어이없는 일임이 틀림없으리라.

　무심히 보면 그냥 예쁜 덕수궁 대한문 앞의 꽃밭도

정치적인 동기에서 만들어진 것이다. 2013년 4월에 느닷없이 만들어진 이 꽃밭 자리는 원래 쌍용자동차에서 해고된 뒤 세상을 버린 노동자들의 분향소와 농성장이었다. 그걸 강제 철거하면서 다시 농성장으로 쓰지 못하게 중구청에서 꽃밭을 조성했고 지금도 남아 있다. 관광객들은 아무 생각 없이 쳐다보고 지나가는 꽃밭도 꽃과는 무관한 인간의 교활함에서 만들어진 것이다.

철이 되면 전국 이곳저곳에서 꽃 축제는 열린다. 최근에 가 본 한 꽃 축제에는 풍차가 여기저기에 서 있고 확성기에서는 끊임없이 서양 고전 음악이 흘러나왔다. 꽃이 다른 문화적 기호들과 어떻게 결합되어 독특한 방식으로 소비되는가를 볼 수 있는 좋은 기회라고나 할까.

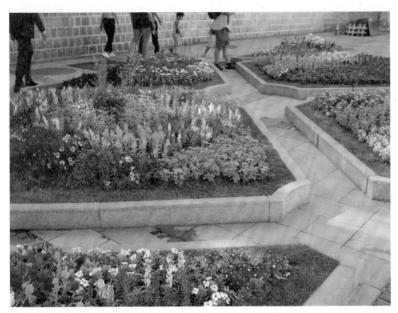

덕수궁 앞의 정치적 이유로 만들어진 화단

적나라한 욕망의 디자인

신문 사이에 끼어든 간지 광고

1997 —

예견되었지만 아무도 예방하지 못했던 IMF 구제금융 시대에
줄어들었던 신문의 부피가 기다렸다는 듯이 다시 늘어났다.
신문 사이에 끼인 광고지들도 질세라 가지 수가 많아진다.
아침 신문을 집어 들고 털어내면 우수수 쏟아져 바닥에 쌓인다.
신문을 구독하는 어느 누구도 바라지 않는 이 뻔뻔하고
불쾌한 틈새 광고 전단들의 종류도 더욱 다양해진다. 백화점,
학원, 개인지도, 부도난 의류회사 땡처리, 새로 개업한 식당이나
먹거리, 연립주택과 아파트의 분양 등등. 주택 분양에 대한
광고만 빼고는 철저히 소비재 위주이다. 햄버거 빵처럼
광고지를 끼고 있는 신문들은 입고, 먹고, 놀고 하는 것이 삶의
전부라고 주장하며 아무 생각 없이 살기를 독자들에게 날마다
권유하는 것이다.

이러한 광고들은 신문이 가지는 사회적인 권위나 믿음에
편승한다. 물론 신문 자체는 염치와 체면도 없이 광고를 싣는
데 적극적이다. 기획 광고, 마치 신문 기사처럼 착각하게
디자인해서 싣기, 신문마다 제정되는 광고 대상, 히트 상품
조사하기, 기사와 광고 맞바꾸기 등등. 하지만 신문에 인쇄된
광고들은 그 가격이 만만치 않다.

때문에 신문 간지 광고들은 신문 사이에 끼어든다. 일종의
새치기인 이 끼어들기가 공짜일 리 없다. 들은 바에 따르면
신문 보급소의 주된 수입원의 하나라고 한다. 물론 이러한

영업 행위에 시비를 걸고 싶은 생각은 없다. 하지만 신문보다 광고지가 더 많다고 느껴질 때, 바닥에 떨어져 쌓이는 광고지들을 치워야 할 때는 화가 난다. 신문을 구독하는 건지 광고지를 구독하는 건지 헷갈리고, 대개는 자세히 읽히지도 않고, 읽고 난 신문 더미 사이에 끼이고 말지만 결코 유쾌하지 않다.

결국은 쓰레기의 양산에 일조하는 이 신문지 광고에도 자본 투자의 정도에 따라 인쇄 상태, 지질 등에 차이가 있다. 가장 돈을 많이 들인 광고는 물론 대형 백화점, 할인점 광고들이다. 거의 백이면 백 붉은색을 배경으로 제품 사진들을 넣은 명절 대목의 백화점 광고나 바겐 세일 광고가 가장 고가인 것이다. 새로 개업한 식당, 세탁소, 흑염소와 개소주집 광고들은 복사물이나 단색 인쇄가 주종이다.

그러나 근본적인 디자인에서는 전혀 차이가 없다. 심미적인 고려나 디자인의 세련성보다는 상품의 내용을 직접적으로 노골적으로 알리겠다는 욕망이 우위에 있기 때문이다. 되도록 많은 정보를 집어넣겠다는 욕망은 물건을 많이 팔겠다는 욕망과 같다. 그 욕망의 차이 없음이 자본 투여의 많고 적음과 상관없이 디자인의 하향 평준화를 이룬다. 전체적인 레이아웃은 길거리에 붙은 땡처리 광고 포스터나 술집, 나이트클럽 전단과 다르지 않다. 명시도 높은 색의 배경에 원색 글씨들과 사진이 조악한 수준으로 가득 들어차 있을 뿐 어떤 심미적인 고려도 없다. 이것은 백화점 광고에서도 마찬가지이다.

인쇄의 품질이 조금 나은 정도일 뿐이다. 재정적인 어려움 때문에 지금은 광고가 뜸한 한 우유 회사 광고가 대표하는 이 원색적이고 노골적이며 직접적인 광고들은 키치의 일종이다. 하지만 거기에는 대개의 달콤한 키치들이 가진 약간 역겨운 우아함이나 귀여움 따위가 없다. 사실은 끼어들 여유도 없다. 조금이라도 더 많은 상품에 대한 정보를 알려야 하기 때문이다.

자동차의 윈도 브러시에 자주 끼어 있는 술집 광고는 이러한 전단 광고의 백미이다. 그 광고들은 우선 앞면과 뒷면이 달리 구성된다. 앞면에는 이곳저곳에서 따온 젊은 미녀들의 웃는 사진이 들어간다. 주로 일본의 의상 잡지나 인터넷의 소프트 포르노에서 따온 그 사진들은 전통적인 광고 기법인 미녀 전략의 일종이다. '경기도 깍쟁이 미스 김, 서울 영계 미스 한, 경상도 독신녀 미스 최'라는 이름의 얼굴들은 완벽한 허상이다.

색채는 검정, 빨강, 노랑, 파랑의 원색들이 미친 듯이 쓰이고 글자체는 단순한 고딕체가 주종이다. 거기에 "팔도과부 독신녀 미시족 영계 30명 공동 운영"이라는 도저히 믿을 수 없는 문구와 "기본 팁 30,000원"이 찍혀 있다. 술값이 아니라는 점에 유의해야 한다. 그리고 전단의 아랫도리에는 전화번호와 약도가 있다. 많은 양의 정보가 들어있는 것처럼 보이지만 거기에 두 가지 정보만 사실이다. 전화와 약도가 그것이다. 나머지 문구와 사진들은 허구이다. 팔도 변금련은 거기에 없다. 술집을 찾아간 어느 누구도 '전라도 독신녀 미스 신'이 사진 속의 인물과 동일인인지 대조해 보지 않는다.

광고의 뒷면은 술집에 대한 예찬으로 채워진다. 그 예찬의
방식은 가상적인 경험담, 잠입 취재와 만화이다. 가상 경험담은
대중잡지에 실리는 대부분의 경험 고백이 그러하듯 가짜다.
김 과장, 혹은 이 부장의 이름을 빈 그 경험담들은 얼마나
유쾌하게 놀았는지, 그럼에도 불구하고 술값은 놀랄 만큼 싸서
회식비 절반이 남았다는 것을 믿을 수 없다는 태도로 고백하고
마지막으로 자주 와야겠다는 다짐으로 끝난다.

　　잠입취재 형식은 가상 르포르타주이다. 주간신문이나
주간지 형식의 그 기사들은 우선 과부촌, 독신녀 미인 술집이
장안의 화제이자 최신 유행 술집이라는 것을 강조한다.
그 증거로 장안동, 영등포, 논현사거리, 불광동 등의 술집
골목에 일대 포진해 있다고 주장한다. 그런 뒤에 과부촌
술집들에서는 어설픈 영계보다는 노련한 중닭 과부들이 보다
찐한 농담과 분위기를 리드해가며, 심야 영업 단속 이후 매상이
뚝 떨어진 술집 주인이 궁여지책으로 과부촌을 시작했다고
그 연원을 밝힌다. 그리고 강남 일대 룸살롱의 역량(?) 있는
아가씨들이 대부분 전업했기 때문이기도 하다는 것이다.
팁이 얼마나 싸고 심지어 2차도 일만 원이면 해결된다고 쓴
다음에 어엿한 가정을 가진 어머니들이 혹시 유흥가로 나서지
않을까 불안하다는 도덕적 우려도 곁들인다. 만화 역시 크게
다르지 않다. 약간 서툴게 그려 비례가 잘못된 이현세 풍의
육감적인 미녀가 등장해 술집을 찾아온 손님들을 뿅가게 만들고
감탄시킨다.

　　현대와 같은 광고의 시조는 영국의 출판업자이자

인쇄업자였던 윌리엄 켁스턴이 1479년 자신의 인쇄소에서 제작한 책을 선전하려고 발행한 것이다. 17세기 이후에는 런던의 극장들이 관객을 끌어모으기 위해 광고지를 내면서 일반화되었다. 모든 광고는 기본적으로 허구이다. 예술적인 척하는 대기업의 광고나 직접적이고 노골적인 술집 전단 광고 모두 허구라는 점에서는 동일하다. 그 허구는 늘 소비를 권장하는 존 버거의 지적처럼 사람들로 하여금 현실 생활에 대해 최대한의 불만을 느끼도록 한다. 그 불만은 사회의 생활 양식에 대한 불만이 아니라 자신의 생활에 대한 불만이다. 그리고 불만을 해결하는 유일한 방법은 광고의 상품을 구입하는 것이다.

신문 간지 광고는 물론 대기업들의 광고가 보여주는 우회적 표현, 이미지 게임을 하지 않는다. 전달해야 할 가장 기본적인 정보들을 집적해서 보여줄 뿐이다. 그리고 그 과정에서 예술적인 광고들이 보여주지 못하는 서툴고 생뚱맞은 표현 방식으로 인해 하위적인 키치 취급을 받는다. 이러한 직접성은 스티커 광고에서 더욱 확실하게 드러난다. 스티커는 도시의 골목, 아파트의 유리창, 인도의 의자, 버스정류장 기둥, 화장실 등 어디에나 붙어 있다. 화장실에는 신장을 산다는 끔찍한 장기 매매의 광고가, 골목길에는 싼 이자의 사채 광고가, 아파트 창이나 문에는 중국집, 세탁소, 족발집 등의 모든 광고가 망라되어 붙는다.

직사각형 모양의 스티커들은 대개 노란색 바탕에 빨강과 검정 글씨를 쓰고 사용한다. 노란색과 검은색이 가져다주는

대비 효과와 명시도가 교과서적으로 적용된 것이다. 거기에는 아무런 장식도 디자인적인 고려도 없다. 반드시 필요한 정보만 들어가 있을 뿐이다. 그리고 이 악착같은 스티커들은 경계심을 갖지 않으면 문을 도배해 버린다.

소규모 영세 사업자들만 스티커를 사용하는 것은 물론 아니다. 의류 회사들이 옷에 새기는 상표, 깃이나 가슴 혹은 등에 붙여놓은 상표들 역시 일종의 스티커다. 그리고 그 스티커들은 떼어낼 수도 없게 철저히 박음질되거나 인쇄돼 있기 때문에 옷이나 가방을 버릴 때까지 붙이고 다녀야 한다. 그러므로 그것은 우리 모두의 운명인 것이며 우리는 사람을 만날 때 얼굴을 보는 것이 아니라 그 사람이 입은 옷의 상표, 즉 스티커를 손금과 관상을 보듯이 읽게 된다. 상대의 취향, 경제적인 상태 등을.

아마 내일도 모레도 신문이 올 것이다. 여전히 신문 속에 광고지는 끼어 있을 것이다. 그 광고지의 양은 신문의 질과는 아무런 상관이 없다. 이른바 대중적이고 상업적으로 성공한 신문일수록 광고지의 양도 많고 두께도 두껍다. 물론 그만큼 생산하는 쓰레기의 양도 많은 것은 당연한 이치다.

SNS와 인터넷에 끼어든 디지털 간지 광고
—— *2018*

신문, 그 중에서도 종이 신문은 모두 다 위기라고들 말한다.
구독률, 영향력, 광고 수익을 비롯한 재정 상태 등 모든 면에서
그렇다고 한다. 그것을 대변하듯이 어느 신문은 일면을 털어
통째로 광고를 실었다. 선례가 있는지 모르겠지만 충격적이다.
그만큼 재정이 절박하거나 신문도 결국은 비즈니스라는 것을
지나칠 정도로 명쾌하게 보여주고 있는 경우이다.

　신문 간지 광고는 물론 여전히 시행되고 있지만 효과는
별로인 듯하다. 인터넷에 실린 어떤 의견은 신문 간지 광고에
관해 간단하게 정리해준다.

　　— 꾸준한 노력으로 결과가 나온다.
　　— 획기적인 매출 신장 정책은 아니다.
　　— 신문 간지는 1~2회로 절대 효과가 나지 않는다.
　　— 배달형 창업은 꾸준히 전단 효과를 봐야 한다.
　　— 직접 배포 효과는 2% 이하, 간지 배포 효과는 0.2%이하

이 의견이 맞는다면 간지 광고 효과는 지극히 낮다. 이 때문에
약간 효율이 높은 직접 광고나 아니면 아파트 광고함마다
무차별적으로 꽂혀 있는 동네 가게 소개 책자와 전단지가 점점
더 많아지는 것일까?

　그러나 진짜 대세는 역시 SNS와 인터넷에 끼어드는

광고들이다. 아마도 디지털 간지 광고라고 불러야 할
이 화면 광고들은 너무 많아 어쩔 때는 본문 기사를 읽기가
어렵고 짜증이 난다. 그에 대한 효과는 얼마나 될까? 궁금해서
뒤져보니 이것도 생각보다 그 효과가 높지는 않다고 한다.
무차별적으로 살포되는 광고들 중 가장 눈에 띄는
것은 길바닥에 무차별적으로 뿌려진 명함 형식의 일수나
돈 빌려준다는 광고이다. 명함만한 크기의 노란색 바탕에
빨간색으로 찍힌 돈, 일수, 달돈이라는 글씨는 어떤 예술
작품보다 내용과 형식에서 결정적이고 치명적이다. 그 효과는
알 수가 없지만 회색 길바닥을 배경으로 강렬한 원색을
써서 시각에 호소한다는 점에서는 일단 성공적으로 보인다.

즐거운 낭비, 그리고 대파국

쓰레기들이 집적된 익명의 제국

1997 —

인간은 유기적인 쓰레기만을 생산하도록 프로그램되어 있다.
하지만 어느 철학자의 말처럼 인간은 자신의 생물학적 종의
특성을 끝없이 재규정해가는 존재이기 때문에 쓰레기의
생산 프로그램을 바꾼다. 물론 인간이 생산하는 생물학적인
쓰레기들은 여전히 유기물이다. 그러나 그 밖의 대부분의
쓰레기들은 무기물들이다. 그 무기물들은 썩지 않고 쌓여
쓰레기의 성, 성지를 이룬다.

난지도는 쓰레기의 성지이다. 성산대교를 지나다 보면
그 성지는 고대 메소포타미아 사람들이 세웠던 지구라트를
닮았다. 혹은 꼭대기가 사라진 피라미드 같다. 풀과 나무들이
자라 무성한 난지도 위로 구름이 천천히 미끄러져 흘러간다.
인간이 운 좋게 계속해서 살아남을 수 있다면 먼 훗날
고고학자들은 타임캡슐에 들어 있는 물건들보다 난지도를
고고학의 성지로 삼을 것이다. 마치 조개무지가 오늘날
고고학적 성지가 되듯이.

그들은 난지도를 파헤쳐 모든 쓰레기들을 꺼내
분류하고 분석하고 뒤집으며 상상할 것이다. 이 거대한
쓰레기의 피라미드는 얼마만한 시간을 거쳐 생성된 것인가.
이 쓰레기들은 무엇을 의미하는가. 당시의 인간들은 무엇
때문에 이렇게 많은 쓰레기를 남겼는가 따위를 탐구할 것이다.
그리고 쓰레기의 지층들이 보여주는 매 시대의 시대상을

진열해 놓은 고고학 박물관을 바로 난지도에 세울 것이다. 하지만 그들도 상상하지 못할 것이 있다. 상상해도 소용없는 것이 있다. 그것은 쓰레기가 풍기던 냄새들이다.

날이 흐린 여름날 난지도 쓰레기 썩는 냄새는 영등포 당산, 마포 합정동과 서교동을 지나 신촌까지 미쳤다는 것을 상상하지 못할 것이다. 그 냄새가 낮게 깔려 몸에 배도 사람들은 입을 꾹 다물고 그 냄새가 자신이 버린 쓰레기에서 나오는 것이 아니라는 듯 바삐 지나갔다는 것을 알지 못할 것이다.

패총이 하나의 무덤이듯이 난지도도 하나의 무덤이다. 그 무덤 속에서 쓰레기를 다시 분류하고 팔면서 사는 사람들이 있었다는 것을 미래의 고고학자들은 알아낼 것이다. 기록을 통하지 않더라도 흔적들이 있을 것이기 때문이다. 하지만 그들은 우리 시대의 쓰레기란 못 쓰게 된 폐기물이 아니라 일종의 오락이었다는 것을 알아낼 수 있을까.

소비 심리학자 조지프 스미스는 쓰레기는 우리 사회의 가치를 반영하고 있으며 오늘날에는 내구성에 대한 강조가 줄었다고 점잖게 말한다. 스미스가 품위 있게 말한 내구성에 대한 강조가 줄었다는 표현은 간단히 말해 오늘의 쓰레기는 아직도 쓸 만한 물건들이 그냥 버려진다는 뜻이다. 새것을 샀기 때문에, 싫증이 났기 때문에 버려지는 물건들이 쓰레기가 된다.

그러므로 쓰레기는 사용 가치가 사라진 물건이 아니라 대개 교환가치를 잃은 물건이 된다. 사용가치가 있는데도 물건들이 폐기되는 이유는 소비의 속도가 물건의 내구성을

추월해버렸기 때문이다.

생산, 소비, 폐기, 재구입의 사이클이 보여주는 눈부신 속도는 지금 이 순간에 생산된 것이 아닌 모든 물품들을 과거의 것으로 만든다. 그 사이클에 적응하고 살아남기 위해서는 끝없이 교환가치가 사라진, 정확히 말해서 다소 유행에 뒤떨어진 물건들을 버리고 새로 구입해야 한다. 그리고 그것은 생존 경쟁의 형태로 자리 잡는다.

경쟁을 넘어서 그 낭비는 오락의 수준으로 격상된다. 조만간 그것은 대파국, 대충돌의 스펙터클한 조망에 이르겠지만 사람들은 상품의 이미지를 소비하므로 쓰레기에 대해서는 생각하지 않는다. 쓰레기 차가 와서 실어 가지 않는 한은. 조지프 스미스는 또 말한다. "쓰레기를 플라스틱 봉지에 넣어 쓰레기 하치장에 넘기고 나면 거기에는 개인 소유물이라는 느낌이 전혀 남아 있지 않다. 그것이 자기가 버린 폐기물이라는 생각이 들지 않는다. 손을 떠난 것이다."라고 쓰레기는 이제 개인 폐기물이 아니다. 그것은 사회, 제도적인 폐기물이다. 물론 개인의 손을 통해 모아지고, 버려지고 쓰레기봉투 값이 지불되지만 궁극적으로 그것을 생산하는 것은 제도이다. 제도, 쓰레기 생산 시스템으로서의 자본주의는 놀랍도록 탁월하다. 그것은 상품의 소비가 물건의 소비가 아니라 이미지를 소비하는 것으로 착각하도록 전환시킨다. 모든 유명 제품들은 이미지를 선전하고 이미지를 구입하고 그로 인해 가진 자의 이미지를 바꿀 수 있고 성공하려라고 부추긴다. 광고들은 그 선전을 예술로 승화시킨다. 즉 우리는

상품이 아니라 예술에 이른 이미지를 소비하는 것이다.

하지만 아무리 상품이 이미지로 소비되더라도 쓰레기는 결코 이미지로 남지 않는다. 이미지는 산을 이루지 못하고 썩어도 냄새나지 않지만 쓰레기는 그렇지 않다. 그러므로 쓰레기의 이미지는 여전히 독성물질, 침출수, 냄새, 다이옥신 등등이 지배한다. 물론 우리는 이 쓰레기의 이미지들이 인간이 만들어 낸 인공적 물질들에 의해서라는 것을 잘 알고 있다. 모든 독성물질들은 쓰레기이기 이전에 우리의 삶이었다. 그렇다면 그러한 독성물질을 사용하고도 끄떡 않는 인간 자신이 가장 독성이 강한 생물일 것이다.

쓰레기 종량제가 시행된 이래 쓰레기들은 검정 비닐봉지가 아니라 투명 비닐봉지에 담겨진다. 리터 단위로 표시된 쓰레기 봉투들은 멍청한 도시의 곳곳에 시체처럼 웅크리고 있다. 그 곁을 지나갈 때 사람들은 습관적으로 이마를 찌푸린다. 왜냐하면 그것들이 바로 자신의 분신이기 때문이다.

칼이 상처와 결합하듯이(*Jacques Prévert, 1900~1977*) 쓰레기는 공터와 결합한다. 공터는 그 자체로 한시적인 쓰레기이다. 난지도라는 땅 자체가 쓰레기였듯이. 전문가들은 공터가 도시 공간의 차등화에서 비롯된다고 설명한다. 토지의 비옥도가 아닌 위치에 따라 결정되는 도시의 땅값은 일종의 위치 자본이다. 그리고 거기서 발생하는 차액 지대, 즉 돈을 얼마나 남길 수 있느냐에 따라 개발의 우선순위가 결정된다. 그러니까 공터는 잠시 자본화가 유예된 공간인 것이다.

잠재적 자본으로서의 공터를 유린하는 것들은 풀과

쓰레기이다. 물론 경우에 따라 공터는 도시 사이에 있는 농지가 되기도 한다. 신도시 아파트가 아직 세워지지 않은 공간과 주택가의 공터에는 파, 마늘, 배추, 옥수수 따위가 자라고 있다. 신도시에서 살지만 농촌의 관습, 빈 땅을 보고 그냥 지나치지 못하는 인내심 없는 구시대의 늙은 농부들이 곳곳에 있는 것이다. 공터를 유린하는 풀들은 아름답다. 인간의 욕망을 무시하기 때문이다. 하지만 공터에 쓰레기, 규격 비닐봉지에 담기지 않는 쓰레기들이 모이기 시작하면 풀들은 한 발 뒤로 물러선다. 공터에 모인 쓰레기들은 익명의 제국을 이룬다. 부서진 가구, 건축자재, 깨진 거울… 분류 불가능한 그 쓰레기들의 집적은 우리 시대에 대한 거대한 은유로 보인다.

빈 땅으로서의 공터는 한시적이다. 어느 날 포클레인과 불도저가 모든 것을 밀어버리고 땅을 파헤치면서 공터는 사라진다. 그리고 거기에 5층, 6층짜리 건물이 들어선다. 건물이 들어서기 위해서 먼저 공터에 심어진 옥수수와 붉은 콩과 호박이 전멸당한다. 다음엔 포클레인이 금덩이라도 발굴하는 것처럼 땅을 파헤친다. 하늘을 원망하듯 입을 벌린 땅속으로 시멘트와 철근이 쏟아져 들어간다. 사각형으로 몸을 깎인 나무와 벽돌이 시멘트에 꼼짝 못 하게 붙잡힌다. 건물이 완성되고 노래방, 치과, 편의점 등등이 들어선다. 그리고 쓰레기를 생산해 내놓는다.

생산된 쓰레기들은 대부분 순환을 거부하는 것들이다. 순환을 거부하는 것은 부패를 거부하는 것이고, 부패의 거부는 죽었다는 의미이다. 왜냐하면 모든 살아있는 것은 부패하기

때문이다. 운이 좋으면 부패하지 않는 쓰레기들도 재활용된다.
알루미늄 캔에 찍힌 서로 꼬리를 물고 있는 화살표로 된
리사이클링 신호들은 썩지 않는 것들의 순환을 보여준다.
그 순환은 부패 대신에 재활용을 택한다는 뜻이다. 재활용되는
종이들이 산처럼 쌓인 폐지 수집장에서 종이에 물을 뿌린다.
그것은 쓰레기의 무게를 더하기 위해서인데 깨끗한 물도
그 순간 쓰레기가 된다.

하수구의 물은 쓰레기로서의 물이다. 그러나 그 물은
자연의 정화를 거쳐 순환한다. 그러나 하수구를 빠져나가는
물들의 생산량은 순환의 속도를 앞지른다. 그럴 때 자연은
정직하게 그 지표를 보여준다. 산성비와 썩어가는 바다가
그것이다. 서남해의 섬인 고향 바닷가에도 쓰레기들은 문자
그대로 산더미처럼 몰려와 쌓여 있다. 해변의 자갈과
모래가 보이지 않을 정도로. 그리고 그 쓰레기들을 바다는 할
수 없다는 듯이 멍청하게 실어 나르고 핥고 또 핥고 있다.

가전제품, 가구 같은 대형 쓰레기들은 특별한 취급을
받는다. 동사무소에서 발급한 대형 폐기물 처리증이 그것이다.
그 증명서는 사실 그곳이 아니라 다른 곳에 붙어야 할 것만
같다. 예를 들면 정치가들의 이마에 노랗게 붙이는 것은 어떨까.

차도 쓰레기가 된다. 폐차장에 버리기 싫어서 길거리에
세워둔 차들은 유리창이 깨지고 문짝이 일그러지면서 폐가처럼
변한다. 아마도 사람이 없는 한밤중이면 귀신이 출몰하기도
할 것이다. 머리를 늘어뜨린 것이 아니라 전선과 폐유를
뒤집어쓴 터미네이터를 닮은 기계 귀신이.

쓰레기는 이제 문명의 기준이다. 폐기물의 양과 에너지의 소비 정도가 국가의 힘을 대변한다. 아마도 미국의 쓰레기양이 세계 최대일 것이다. 그러니까 선진국이란 가장 탁월한 쓰레기 생산 시스템을 가진 국가를 일컫는 용어인 것이다. 기를 쓰고 OECD에 가입한 우리나라가 겪은 외환위기는 사실 외환위기가 아니라 아직 쓰레기 생산 시스템이 불충분하다는 진단이다. 그러므로 그때 우리는 금 모으기가 아니라 더 많은 쓰레기 만들기 운동을 했어야 옳다.

새로운 지질 시대의 쓰레기 화석
— *2018*

쓰레기 매립장인 난지도가 공원이 되었다. 억새가 물결치는
샛길을 따라 걸으면 여기가 어떤 곳이었는지 짐작조차
가지 않는다. 면적은 5만 8,000평이다. 인터넷의 정보는
다음과 같이 전해 준다.

2002년 제17회 월드컵축구대회를 기념해 도시의
생활폐기물로 오염된 난지도 쓰레기매립장을 자연생태계로
복원하기 위해 1999년 10월부터 사업에 들어가 2002년
5월 1일 개원하였다. 평화공원, 난지천공원, 난지한강공원,
노을공원과 함께 월드컵경기장 주변의 5대 공원을 이룬다.
하늘공원은 월드컵경기장에서 볼 때 난지도의 2개 봉우리
가운데 왼쪽에 조성된 공원으로, 오염된 침출수 처리와 함께
지반 안정화 작업을 한 뒤 초지 식물과 나무를 심어
자연생태계를 복원하였다. 전체적인 형태는 정사각형이며,
테마별로 억새 식재지, 순초지, 암석원, 혼생초지, 시설지
연결로, 해바라기 식재지, 메밀 식재지, 전망휴게소, 전망대,
풍력발전기 등으로 구성되어 있다. 오른쪽 봉우리가
노을 공원인데 전에 퍼블릭 골프 코스가 있던 곳이다. 인위적
자연, 그것도 쓰레기를 쌓아 올린 위에 만들어진 공원은
아이러니하다. 지금은 냄새가 나지 않는다. 다만 쓰레기가
썩어 분출하는 가스들을 빼내기 위한 파이프가 마치 조형물의
일종인 양 솟아 있을 뿐이다.

공터들은 아무것도 짓지 않는 놀고 있는 땅이다. 그런 땅들도 서울에 많다. 가장 대표적인 곳이 송현동 경복궁 옆 미대사관 직원 숙소 부지이다. 전에는 안평대군의 사저 터라고도 전하는 이곳은 여러 해째 호텔을 짓느니, K컬처 밸리 건물을 짓느니 갑론을박하더니 근래에는 조용하다. 소유회사와 관련된 여러 문제 때문인 듯하다. 근처 건물에 올라가서 보면 인왕산과 함께 놀라운 전망을 이룬다. 가끔은 공터 그대로 잡초와 나무가 자라도록 내버려 둔 작은 공터 공원이라도 만들면 어떨까 싶기도 한다.

하지만 가장 심각한 쓰레기는 역시 해양 쓰레기와 핵 쓰레기, 우주 쓰레기 그리고 탄소층으로 하늘을 덮는 지구 온난화 주범, 공기 쓰레기, 미세, 초미세 먼지들일 것이다. 1997년 미국인 찰스 무어가 발견했다는 '플라스틱 아일랜드(plastic island)'는 쓰레기 섬이다. 이후 이런 '섬'들은 추가로 발견됐다. 현재 북태평양 지역의 거대한 쓰레기 밀집 지역은 적어도 세 군데에 달하는 것으로 알려졌다.

플라스틱 아일랜드를 이루는 조성물들은 그 이름에 걸맞게 90% 이상이 플라스틱이다. 이들이 일으키는 가장 큰 문제는 생태계 교란이다. 종종 언론을 통해 그물을 먹고 죽은 고래나 플라스틱 조각을 삼켜서 괴로워하는 바닷새의 모습이 등장하곤 하는데, 더 심각한 것은 이렇게 큰 것보다는 오히려 작은 것이다. 플라스틱은 미생물에 의해 분해되지 않지만, 오랜 세월 바다에서 떠돌며 햇빛에 노출되면 물리적 충격에 의해 잘게 부스러지기 마련이다. 이렇게

잘게 부스러진 마이크로 플라스틱은 많은 해양 생물들에게
먹잇감으로 오인되곤 한다. 그리고 그 해양 생물은 결국
인간이 먹게 된다. 쓰레기의 복수인 셈이다. 미세먼지와
초미세먼지 역시 마찬가지다. 이걸 쓰레기라고 생각하지
않을 뿐…. 지질학자들은 쓰레기들이 지층을 이루는 인류세가
시작되었다고 한다. 우리가 버린 쓰레기들이 모여 지구
역사의 한 부분을 이루리라는 것이다. 일종의 쓰레기 화석이
될 테니 운 좋게 인류의 생존이 계속된다면 먼 훗날
고고학자들은 쓰레기 화석을 채집하러 땅 속뿐만 아니라
태양계를 돌게 될 것이다.

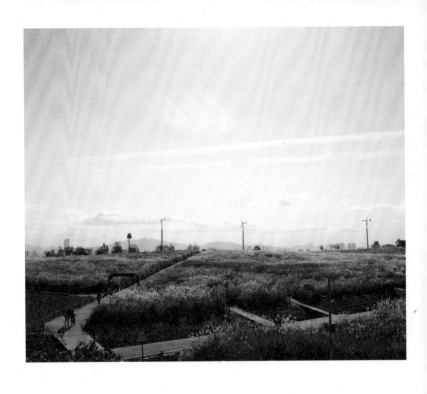

넘을 수 없는 경계의 신호

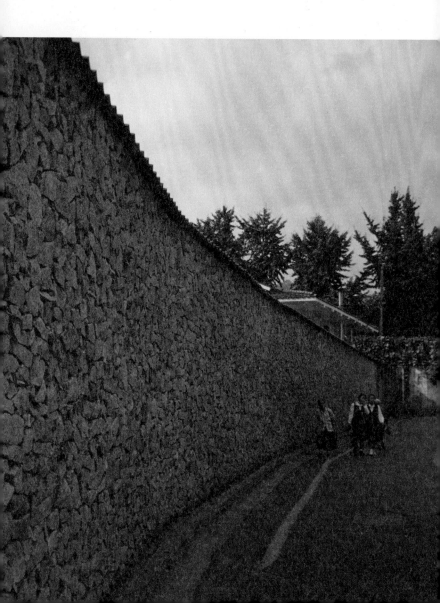

소유의 만리장성, 담

1997 —

마음 약한 발터 벤야민(*Walter Benjamin, 1892~1940*)이
스페인과 프랑스 국경에서 다량의 모르핀을 먹고 자살했을
때 그는 무슨 생각을 했을까. 유대인으로서의 삶에 대한
회한이었을까, 모르핀의 맛이었을까, 아니면 죽음에 대한
번쩍이는 사색이었을까? 1940년 8월 26일 스페인 경찰로부터
강제송환을 통고받은, 나치를 피해 도망가던 48세의 망명객
벤야민이 넘지 못했던 프랑스와 스페인의 경계, 이른바
국경도 결국은 담의 일종이다. 그 담은 지상의 모든 다른
국경과 마찬가지로 피와 음모와 배신과 살육의 역사 속에서
생성된 것이다.

그러므로 눈에 보여야만 담이 되는 것은 아니다. 바다와
하늘을 나누는 경계는 눈에 보이지 않지만 존재한다. 그리고
그 경계, 눈에 보이지 않는 담은 생사를 가른다. 나포당한
어선들이 넘었던 것도, 83년 소련의 미사일에 추락한 대한항공
707편이 넘었던 것도 그 눈에 안 보이는 경계이다. 그리고
그 넘음이 죽음을 불러왔다. 아무도 그 영공을 넘은 것조차
기억하지도 못한 채로 텅 빈 블랙박스만 돌아왔다. 주검을
바닷속에 남긴 채.

담이란 경계의 신호이다. 그 신호는 사적, 공적인 소유의
표시를 가시화한 것이다. 최초의 담은 아마도 땅 위에 그은
금이거나 몇 개의 나뭇가지나 돌덩이, 식물의 줄기를 엉성하게

늘어뜨려 놓은 것일 게다. 원시 공산제, 사유재산이 없던 어느 시대가 지난 지점, 아무도 언제라고 꼬집어 말할 수 없는 지점에 있을 것이다. 아니면 야생에서 가축으로 막 바뀌던 짐승들을 가둔 울타리일지도 모른다. 그 기원이야 어찌되었든 쉽게 넘고 침범할 수 있는 엉성한 담들은 지금도 쓰인다. 논밭 사이의 이랑과 도시 근교의 그린벨트 안쪽의 야산 밑자락을 파 일군 작은 채마밭에 있다. 물론 재료는 바뀌었지만 건재하는 담의 원형이다.

지상의 모든 담들은 땅 위에 설치된다. 땅이 없으면 담도 없다. 소유가 없으면 경계도 없다. 하지만 지상 어디에서든 소유는 사라지지 않는다. 비록 도연명이 벼슬을 버리고 「동쪽 울타리 아래서 국화를 꺾어 들고 유연히 남산을 바라본다(採菊東籬下 悠然見南山)」라는 시를 지으며 처사를 자처했지만 그도 담 속에 있었다. 물론 그때의 담은 물리적이라기보다는 심리적이다. 돌이나 벽돌로 쌓인 관가의 담에서 싸리나무 울타리 안으로의 이동이 그 심리적인 변화이자 거리이다.

담의 높이는 담이 차단하는 내부 건물의 중요성과 소유주의 부를 표현하는 가장 효과적인 방법이다. 높이는 대개 길이와 비례한다. 담이 높다는 것은 그만큼 담을 쌓아 가려야 할 면적이 넓다는 뜻이다. 그것은 담이 보호하는 영역 안에 거주하는 사람들의 계급과 신분과 재산이 예사롭지 않다는 것을 의미한다. 그러한 담들은 재료를 다루는 방식이 정교하다. 콘크리트, 벽돌, 돌 등의 흔해 빠진 자재라도

그 자재들은 틈새 없이 맞물리고 직선을 이루며 엄격하게
정돈되어 있다. 깔끔한 마무리, 재료에 들인 시간과 정성,
무엇보다 담 너머에 거주하는 인물이 가졌다고 짐작되는
권력과 부가 담 위에 다른 흔적을 내는 것을 거부한다. 담에
"낙서하지 마시오"라는 문자화된 경고문이 없어도 담 자체가
시각적 경고문 구실을 하는 것이다. 그런 담에는 낙서는
고사하고 포스터 한 장 발붙이지 못한다. 그러므로 높은 담들은
많은 재산, 사생활, 권력과의 관계를 감추면서 드러내는
이중적 장치이다.

경복궁을 이루던 건물의 하나인 동십자각 근처,
한국일보사 건너편에 있는 미국 대사관 직원들의 집단 숙소로
추정되는 곳을 둘러친 담은 거의 협박이다. 놀랍게도 그
협박은 우리나라의 전통적인 돌담을 인용해서 자행된다. 담의
높이와 견고함은 고궁의 담을 뛰어넘고 재료와 쌓음새는
민가나 농가의 담을 닮았다. 잘 다듬어진 개 이빨 모양의
견치석(犬齒石)이 아니라 석재 공장에서 버린 아무렇게나 깨진
돌을 거칠고 정교하게 쌓아 올린 그 담은 높이가 5미터에
가까운 데다 터무니없을 만큼 길다. 그 높이가 주는 폐쇄성,
경계성은 편집증적이고 강박적이다. 거기에 길이가 보태져
담 옆에 서면 숨이 막힌다. 그 숨 막힘은 시야가 차단되는
데서 온다. 그 차단은 담 안에 무엇이 있는지에 대한 정보가
없음으로써 증폭된다. 그것은 궁금증이 아니라 불안이며
공포이고 소외이다. 담 너머로 건물의 모습이 일부라도
보이거나 개나리나 덩굴장미 잎사귀라도 눈에 들면 그렇게

답답하지 않을 것이다. 하지만 그 담은 모든 것을 가리고 비밀
속으로 몰아넣는다. 때문에 근처의 여학교 학생들에게 장사를
하는 노점상들도 그 담 아래에서는 잘 전을 펼치지 않는다.
담의 생김새가 사람들을 윽박질러 경계심을 불러일으키기
때문이다. 전통 돌담의 형식으로 위장한 그 담에는 거기에
어울리는 철제문이 있다. 자동차가 드나들 때만 열리고 늘
전경이 지키고 있는 그 문은 담과 어울려 일종의 치외법권 지역,
혹은 식민지에 있는 강대국의 조차지라는 인상을 준다.

　　지금은 공원이 되어 아무나 가 볼 수 있는 서대문 형무소
사형장의 높은 담은 죽음을 은폐한다. 담 안에는 목조
사형장이 있다. 사형장 건물을 둘러싼 벽돌담은 내부를 완전히
차단한다. 그 담에 두 개의 문이 있다. 하나는 사형수들이
끌려가며 울었다는 통곡의 버드나무를 지나면 있는 입구이고,
다른 하나는 출구이다. 입구는 살아서 들어오는 문이고
출구는 죽어서 나가는 문이다. 생과 사를 가르는 사형장,
사형장을 감추고 있는 높은 담, 담의 안팎에는 나무들이 자라
담보다 더 높이 무성하다. 칠월의 바람이 나뭇잎을 흔들 때
나무는 살아있다. 그 살아있는 나무들 안쪽에 지금은 쓰이지
않는 죽음의 장소가 있다. 그리고 높은 담은 죽음을 가리고
그 비가시성과 비밀스러움을 무기로 공포를 증폭시킨다.

　　높고 길고, 견고한 담만으로 부족할 때 담은 성이 된다.
그러니까 성들은 담의 최후의 궁극적 형식이다. 담 내부에
생활에 필요한 모든 것을 준비해서 외부와의 접촉이 끊어져도
버틸 수 있다는 것은 그것이 독립된 세계임을 의미한다.

하지만 이 독립된 세계는 대포 앞에서 무력했다. 사실은
그 이전에도 무력했다. 인간이 만든 가장 긴 담인 만리장성이
제 역할을 하지 못했다는 것은 담의 무력성을 결정적으로
증거한다. 때문에 성은 방어, 보호가 아니라 역사의 유적으로
관광지가 되었다. 무력해진 담은 단지 상징적, 이미지적
기호만으로 남아있을 뿐이다.

　낮은 담들은 개인적인 흔적을 남길 수 있는 공간이
된다. 그곳을 채우는 것은 낙서, 포스터, 전단들이다. 낙서들,
누군가의 삶이 담을 스치고 지나간 그 흔적들의 배후에는
익명 또는 기명의 개인이 있다. 흔히 가위가 그려지는 소변
금지 낙서가 거세 공포를 무기로 취객들을 익살맞게 협박한다.
그리고 '1981년 6월 17일'처럼 아직 마르지 않은 시멘트 담에
서툴게 쓰였던 글씨는 그 글씨 꼴의 독특함과 의미 때문에
마음속에 오래 남는다. 그 특정한 시간은 어떤 날이었을까.
담이 완성된 날이었을까. 아니면 특별한 의미가 있는 것일까.

　하지만 낮은 담이라고 해서 의미가 모두 같은 것은 아니다.
미국식 주택의 낮은 담들은 내부를 보호할 다른 종류의
장치가 있다는 증거이다. 그것은 단지 열린 사회라는 의미만은
아니다. 사유지의 불법적인 침입을 정당방위로 간주해
총을 쏠 수 있는 사람들, 혹은 법률 소송이 일상화된 사람들이
설치하는 자신감의 표현인 것이다.

　담이 곧 벽이 되는 것은 대개 가난의 징표이다. 싸구려
벽지를 바른 구멍 벽돌로 쌓은 벽이 곧 담이 되고 조금씩
비틀어진 작은 창문들 안쪽에서 소곤거리는 소리, 술주정 끝에

우는 소리, 싸움소리, 아주 작은 노랫소리가 골목으로 직접
흘러나온다. 그 담이자 벽이 되는 경계들은 일정하지 않아 높고
낮고, 금이 가 있다.

담과 담, 벽과 담이 마주 보고 서 있는 길들은 골목길이
된다. 아파트와 같은 집단 주택이 득세해서 점점 사라져 가는
골목길은 주택가에 있다. 골목길은 특화된, 국지화된 도시
공간이다. 그 공간은 생산보다는 소비의 공간이다. 대로를
축으로 한 중심가의 시간이 생산, 소비, 유통의 빠른 속도를
감내하기 위한 준설공사가 이루어진 유속이 빠른 강이라면
골목길은 흐름이 느린 개울물이다. 이곳에서는 모든 것의
속도가 느려진다. 차들은 천천히 주위를 살피며 지나가야 하고
사람들의 발걸음은 느긋하다. 집 나온 개들은 어슬렁거리며
전봇대에 오줌을 싸고 쓰레기통 냄새를 맡으며 사람들을 빤히
쳐다본다. 그러므로 골목은 개들의 시선 속에 있다. 개들의
시선 속에 흑백으로 비치는 골목길에는 슈퍼마켓이라는 이름의
구멍가게, 세탁소, 쌀집 등의 작은 가게들이 있다. 24시간
편의점과 대형 할인 매장, 가전제품 양판점이 침투하지 못하는
골목에서 콩나물과 오이와 중성세제를 파는 슈퍼마켓은 사람들
사이를 잇는 접점이다. 그 접점에서 정보와 소문과 말썽이
모였다 골목을 따라 흩어진다.

물론 이런 일들만 있는 것은 아니다. 으슥한 골목길에서
술꾼들은 아리랑치기를 당하고, 늦은 밤 귀갓길의 젊은
여자들은 뒤쫓아 오는 발걸음 소리에 놀라 달리거나 비명을
지르고, 범죄자와 도둑이 도망친 도주로이기도 하다.

주차와 쓰레기 시비로 골목 전쟁이 벌어지는 곳도 바로
그 시멘트로 발라진 길들이며, 사랑을 나눌 공간이 없었던
이들에겐 첫 키스의 추억이 오래된 꽃물처럼 배어있는
곳도 그곳이다. 하지만 자본은 이러한 골목길들을 사랑하지
않는다. 그러므로 기회만 있으면 이른바 재개발이 이루어진다.
시간의 흐름, 자본의 회전 속도가 느린 골목길 대신에
새 길이 뚫리면서 노동과 소비의 저수지이자 폭포인 아파트나,
맥도날드와 24시간 편의점을 거느린 고층 상가 건물로
대체되는 것이다. 그리고 그에 따라 현대적인 도시에 어울리는
시공간 압축(time-space compression)이 달성된다.

담은 때로 건축의 조형 요소들이 된다. 단순한 영역의
표시가 아니라 공간을 분할하고 한정 지어 공간의 용도와
성격을 분명히 해준다. 은밀한 곳이 되어야 할지 아니면 열린
공간이어야 할지에 따라 길이, 높이, 재료가 달라진다. 특히
우리의 전통 건축에서 담의 역할은 크다. 유명한 담양 소쇄원의
담이나 경복궁의 꽃담이 그렇다. 경복궁의 꽃담은 통상적
의미의 담이 아니다. 그 담은 정원을 구성하는 조형적 요소이자
분할된 공간에 역할과 성격을 부여하는 구실을 한다. 그러므로
그러한 담들은 월장의 대상이 아니라 감상의 대상이 된다.
하지만 그런 담들은 극히 예외적이다.

현대식 건축의 대표인 빌딩에는 대개 담이 없다. 왜냐하면
건물 자체가 담이기 때문이다. 있더라도 형식적일 경우가
대부분이다. 그렇다고 담이 아주 사라진 것은 아니다. 오히려
그 반대이다. 눈에 보이지 않는 수많은 담들이 거기에 있다.

감시 카메라, 전자기술이 낳은 전자 담들이 설치되어 있는
것이다.

하지만 담의 처음과 끝이 함께 만나는 높고 견고한 성벽들이
대포 앞에 무력했듯이 아무리 높은 담이라도 인간이 넘지
못하는 담은 없다. 전자 기술로 쌓은 담 역시 마찬가지이다.
그러므로 물리적인 담보다 사람들 사이의 계급적, 관습적,
심리적인 담이 더 높고 튼튼하다. 물리적인 담을 넘는
데는 몇 초면 족하지만 계급이라는 담은 몇 세대를 거쳐도
넘을까 말까 한다. 그리고 그것은 담이 사라지지 않는
이유일 것이다. 소유와 차별의 상징적 기호로서 말이다.
즉 우리는 산책 나온 개들이 전신주 아래 부지런히 오줌을
누듯이 담을 쌓는다.

인간의 뒤틀린 욕망, 슬라이딩 도어
— *2018*

이 책을 처음 내던 때 썼던 담 사진은 미국대사관 직원 숙소를
둘러싼 높은 담이었다. 길가에서는 내부가 전혀 들여다보이지
않았지만 지금은 없어진 한국일보사 건물에서 보면 보였다.
지금은 미국 대사관 직원 숙소도 한국일보사도 없어졌다.
어떻게 내부가 달라졌는가는 이미 말한 바 있다. 건물은 모조리
사라졌어도 담은 멀쩡하게 남아 있는 것이다.

　담은 지하철에도 슬라이딩 도어라는 이름으로 만들어졌다.
승객의 안전과 자살 방지용이었다. 한데 그걸 고치다 비정규직
젊은이가 목숨을 잃었다. 자살 방지용이자 사고 방지용인
투명 담이 사고를 일으킨 것이다. 물론 그 배후에는 인간의
뒤틀린 욕망이 있다.

　또 하나 주목할 만한 담은 오사마 빈 라덴이 숨어 있던
담장밖에 없던 집이다. 일종의 성이라고 해야 할 만한
그 집도 결국은 무덤이 되고 말았다. 빈 라덴이 살던 파키스탄
아보타바드 저택은 2004년에 준공한 2층 건물로 아보타바드
시내로부터 북동쪽으로 4킬로미터 지점에 있었다고 한다.
저택은 주변의 경계가 가능하도록 들판 한가운데 위치하고
있으며, 특히 인근에 위치한 주택에 비하여 8배 이상 넓은
대지에 세워졌다. 3.7미터에서 5.5미터에 이르는 콘크리트
강화 벽으로 둘러싸여 있으며, 벽 위에는 철조망이 설치되어
있었다.

그런 담이 아닌 컴퓨터가 만든 전자 담들도 결국 해킹당해 무수한 비밀이 밝혀졌다. 줄리언 어산지, 위키리스크, 한국 국방부 해킹 등 그 담들도 철벽은 아니었던 것이다. 게다가 만약 양자 컴퓨터가 만들어지면 그건 만능열쇠가 되리라고들 한다. 예를 들어 56비트로 되어 있는 비밀 암호를 무작위로 찾아낼 때 기존의 컴퓨터로는 약 1,000년이 걸리지만 양자 전산의 알고리즘을 이용하면 약 4분만에 가능하다는 것이다. 무엇보다 근래에 가장 비참한 장면을 보여준 담은 벤야민 때와 마찬가지로 중동의 난민들이 목숨을 걸고 넘으려는 국경이라는 담이었다. 그에 관해서는 더 말하지 않아도 되리라.

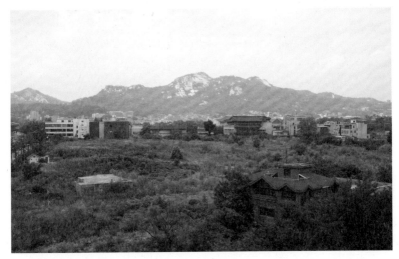

미국 대사관 직원 숙소가 있던 자리. 아직 거대한 공터로 남아 있다.

수직의 사막 혹은 모래 폭풍

질 낮은 스펙터클, 아파트

1997 ─

아파트는 거대한 콘크리트로 된 텐트이다. 그것은 영구
거주지가 아니라 임시 거주지이다. 그러므로 아파트들은
크기와 높이와 무게에도 불구하고 삶의 아우라가 없다.
삶의 아우라가 없으므로 거기에는 공간에 대한 애착이 없다.
단지 금 가고 물 새는 퇴락과 층수를 높이기 위한 재건축이
있을 뿐이다. 아무리 새로 페인트를 칠하고 내부 장식을
통째로 바꾸어도 감출 수 없는 임시 주거지로서의 성격 때문에
아파트는 전통적 의미의 집이 아니다. 단지 교환가치를
가진 공간일 뿐이다. 그러므로 아파트를 벌집과 비교하는
것은 벌집에 대한 모독이다.

아파트는 논, 밭, 산등성이, 쓰레기장 등등 아무 곳에서나
갑자기 솟아오른다는 점에서 소나기 구름, 적란운을 닮았다.
높이와 돌연성─번개, 벼락이 우르릉 쾅 치고 쏟아지는
소나기처럼 무너져 버릴 수 있다는 점에서는 더욱 닮았다.
내부와 생성 요인은 완전히 똑같다. 적란운이 갑자기 더워진
공기의 급상승으로 만들어진 구름이듯이 아파트는
갑자기 도시로 몰려온 돈과 사람들, 그 돈을 둘러싼 투기의
열기가 급상승한 결과로 이룩된 신기루이다.

그러나 영향력에서는 적란운 따위는 비교가 안 된다. 아파트는

초특 A급 태풍이다. 그리고 그 태풍은 진행 방향도 없다.
국토 전역이 영향권이자 진로이다. 그 태풍은 산동네를 날리고,
단독주택을 뒤집고 논, 밭을 송두리째 엎어버린다.

서울에서 부산, 여수에서 서울, 서울에서 강릉으로 기차를 타고
가 보라. 어느 곳이든지 아파트들이 적란운처럼 솟아 있는
것이 보일 것이다. 어떤 때는 흰 뭉게구름처럼 보이기도 한다.
그러나 그 구름은 모래로 이루어진 구름이다. 즉 아파트는 모래
폭풍인 것이다. 모래 폭풍이 사막의 풍경을 하룻밤 사이에
바꾸듯이 아파트도 도시 풍경을 하룻밤 사이에 바꾼다.
고층 아파트들이 모여 이룬 신도시는 정착된 태풍의 눈이다.
그 태풍의 눈을 향해 사람들이 모여든다. 왜냐하면 다른
피신처가 없기 때문이다. 그곳에 와서 아파트를 소유하는 것이
태풍에서 벗어나는 유일한 길이다.

르페브르는 신도시의 일상 배치가 탁월하다고 말한다.
물론 프랑스의 경우이다. 우리의 경우는 더욱 잘 되어 있다.
노동, 사생활, 여가를 재단하고 잘 통제된 조직을 통해
세분화된 시간을 활용할 수 있게 해준다. 백화점, 상설할인매장,
공원, 극장, 음식점…, 그 모든 시설들이 삶을 재단하는
설비들이다. 그 설비 속에서 새로운 도시의 주민은 계급,
소득과 관계없이 프롤레타리아라는 일반적 신분을 소유하게
된다. 그것은 식민화된 도시지만 아무도 식민화되었다고
보지 않는다. 오히려 그 반대이다. 아파트는 보편적 문화

체험이다. 분양, 투기에 참가하지 못했거나 거기에 거주하지
않은 자들은 소외된 자들이거나 예외적인 부자들이다.
한쪽에서는 아파트가 선망의 대상이고 한편에서는 경멸과
무시의 대상이다. 물론 아파트를 무시할 수 있는 사람들은
극소수에 지나지 않는다.

아파트는 일종의 성벽, 철조망이다. 무엇을 보호하는 것일까.
그것은 중산 계급의 자존심이다. 그 자존심은 르페브르
말대로 권력과 위엄은 눈곱만큼도 없으면서 부스러기와 같은
부의 파편에 만족해 길게 누워 있는 자존심이다. 그것은
거대 권력과 거대 자본이 거대 이익을 보면서 던져준 떡밥
같은 것이다. 아무리 아파트 투기를 해서 돈을 불려도
그것은 결코 거대 자본이 되지 못한다. 그러므로 아파트는
떡밥처럼 부패한다. 부패해서 주위의 물을 썩힌다.

아파트의 평수란 떡밥의 크기이다. 그 평수는 삶의 질과
무관하지만 삶의 위상을 결정짓는다. 지정학적 위치, 역세권,
상권, 교통사정 따위와 융합해서 자존심을 자부심으로
전환시키거나 열등감으로 바꾸어 놓는다. 경우에 따라
30평대와 50평대의 차이는 20평이 아니라 200평이 된다.

자부심과 열등감은 집단화된다. 그 집단화는 평수의
집단화에서 비롯된다. 일반 주택이 넓은 집, 좁은 집들이
뒤섞이는 데 비해 아파트는 동일 평수들을 모아 놓는다. 따라서

집단화된 자부심과 열등감은 차별을 요청한다. 그 차별은
상식화되고 유전된다. 그 유전이 학력 자본의 차이를 낳고
나아가 사회 자본과, 상징 자본이 된다. 큰 평수에 사는 애들과
작은 평수에 사는 애들이라는 구분은 결국 미래에 영향을
미친다. 학력, 교우관계, 소비 성향, 문화 취향 등의 사소해
보이는 차이는 걷잡을 수 없이 확대된다.

아파트는 사람들에게 나이와 평수를 연관 짓도록 상상력을
자극한다. 20대에는 20평, 30대에는 30평, 40대에는 40평…
최소한 그런 정도가 되어야 할 것만 같다. 30대에 60평의 삶을
사는 사람도, 40대에 20평을 사는 사람도 의심받는다.
전자는 도덕성을 의심받고, 후자는 능력을 의심받는다. 만약
그도 저도 없다면 무시당하거나 동정받는다.

아파트는 편리하다. 연립주택과는 다른 집단 주거의 이익이
있다. 아파트는 주택의 손질, 관리를 줄인다. 그것은 전문
시스템과 돈으로 해결된다. 때로 시스템의 부정과 부패가
아파트 주민들을 단결시킨다. 수입과 지출 내역을 감사하고,
관리자를 갈아치우고 부패에 분노해 고발하고 승리를 구가한다.
그것은 주인 의식이라기보다 노예의식이다. 관리와 돈의
노예가 되는 것이다. 그 노예성은 데모라는 형식으로 나타난다.
아파트 주민들이 데모하는 경우는 대개 한 가지뿐이다.
아파트 옆에 거대한 건물이 들어서서 일조권을 침해받는다.
아파트 옆에 장애자 시설물이 들어선다, 정신병원이 들어선다,

화장장이 들어선다, 쓰레기 소각장이 들어선다 등등…,
모두 다른 경우처럼 보인다. 하지만 공통점이 있다. 그것은
아파트값의 하락이다. 그 하락은 공포다. 공포는 분노를 낳고,
분노가 된 결과 데모를 낳는다. 그러므로 모든 아파트에는
분노와 공포가 창문처럼 매달려 있다.

아파트는 사람들을 지배한다. 그 지배 방식은 이미 결정되어
있다. 아파트에 입주한다는 것은 그러한 지배 체제하로
들어간다는 것을 의미한다. 그러므로 차별화는 근본적으로
불가능하다. 그래도 아파트는 차별화를 시도한다. 고층
아파트에도 지붕을 얹고, 옵션들을 제공한다. 고층 아파트의
지붕은 물론 주택의 지붕과 다르다. 평지붕 옆에 기와들을 올려
지붕을 흉내 냈을 뿐이다. 이 차별화는 아파트가 빌딩이
아니라 주거, 주택이라는 것을 알리고 싶다는 욕망이다.
그 욕망은 슬프다. 지붕을 올린 집들이 가진 안온함, 따뜻함은
없고 그 표시만 차용했다는 점에서 아파트를 너무 정확히
정의한다. 너무 정확한 것은 슬프고도 비극적이다.

아파트는 집중화의 피할 수 없는 결과물이다. 권력, 돈, 사람,
일자리들이 집중된 도시를 상징한다. 그 상징성은 부러움의
대상이다. 그러므로 읍 단위, 면 단위에도 아파트들이 들어선다.
그 높이와 형태는 주위의 모든 것을 무시한다. 오만함, 당당함,
뻔뻔함은 원주민 마을을 유린한 식민지 건축처럼 보인다.
읍과 중소 도시의 교외 논밭에서 갑자기 솟아오른 아파트들은

포스트 모던한 SF영화이다. 논바닥은 강도라도 당한 것처럼
너무 놀라 어쩔 바를 모르고 있고 아파트는 갑자기 나타난
거대한 로봇처럼 논바닥에 버티고 서 있다. 오로지 경악과
공포뿐, 할 말이 없다. 산 역시 아파트를 위해 존재한다.
산동네들이 사라진 자리에 아파트가 들어선다. 산을 대신한
아파트들은 하늘을 향한 계단처럼 꼭대기를 향해 층계 식으로
자리 잡는다. 그러나 그 높이는 늘 불안하고 신경질적이다.
산동네의 집들이 가진 안정성은 전혀 보이지 않는다. 건축물이
발 딛고 선 산이 이루는 선들을 무시하기 때문이다.
즉 땅 위에 뿌리박고 있지 않다는 느낌이 아파트가 가지는
직선적이고 견고한 외관에도 불구하고 신경질적인
불안을 가져온다.

도시 내부의 큰 산 주변의 아파트들은 기가 꺾이지 않기 위해
집단적으로 농성하는 조직 폭력배나 사열 받는 기갑부대처럼
보인다. 물론 차림새는 말끔하고 대열은 정돈되어 있다. 하지만
산이 보여주는 위세 앞에 버틸 수 있는 방법은 자해공갈뿐이다.
그러므로 아파트들은 인간이라는 조직 폭력배들이 벌이는
자해공갈의 일종이다. 그리고 그 방향은 산이 아니라 사실은
인간 자신을 향한 것이다.

한강 북쪽에서 보이는 강남의 아파트는 일종의 장벽이다.
그 장벽은 동서로 길게 늘어서서 도강을 거부한다. "함부로
건너오지 마시오." 그러므로 우리의 시야는 아파트 너머로 가지

못한다. 아무도 아파트를 짓지 말라고 말한 적 없다. 단지 왜 이렇게 지어야 하느냐고 물을 뿐이다. 왜?

어떤 아파트 설계자는 "그래 나 아파트 지었다. 그래서 너네들이 오늘처럼 잘 살고 잘 먹고 있지 않느냐"고 말한다. 그 주장은 어디선가 많이 들어본 것이다. "그래 나 독재했고 사람 좀 죽였다. 그래서 너네들이 오늘처럼 잘 살고 잘 먹고 있지 않느냐"는 주장과 너무나 유사하다. 그러니까 아파트 풍경에는 그 어떤 정치적인 함의가 창문마다 새겨져 있는 것이다.

아파트는 수직적인 삶을 요구한다. 바닥에서 꼭대기까지 사람들을 실어 나르는 엘리베이터는 강제화된 중앙집권적 권위를 보여준다. 수평적 삶은 복도 혹은 자신이 소유한 아파트의 거실, 베란다, 욕실에 있을 뿐이다. 문을 나오면 곧장 엘리베이터가 수직 이동을 예비하고 있다. 걸어서 오르내린다는 것은 불가능하다. 아파트를 소유하는 것도 마찬가지이다. 대개 일종의 도박인 추첨을 통해 분양받게 된다. 그것은 걷는 것이 아니라 순간적으로 나는 것이다. 물론 그 비상 뒤에는 긴 추락이 있다. 융자와 이자와 원금을 갚기 위해 삶의 질의 일부를 유보하는 것이 그것이다.

옛 농담 속의 식인종들은 현명하다. 그들은 아파트를 종합 선물세트라고 말할 자격이 있다. 그것은 거대 권력이 거대 자본에게 준 선물이다. 그러니까 아파트를 종합 선물세트라고 부를 수 있는 자들은 아파트에 사는 사람들이 아니다. 아파트는

성처럼 보이지만 성이 아니다. 오늘의 성은 빌딩들이다.
빌딩의 소유주들은 꼭대기 층에 그것이 성임을 증명하는 사유
공간을 만든다. 모든 집기를 금으로 만들어 놓은 방을
가졌다는 한 언론사 사주처럼.

만약 아파트가 성이라면 그것은 모래로 쌓은 성이다. 수직으로
들어선 모래사막. 아랍의 어느 시인처럼 "사막은 눈 감은
낙타"라고 할 수 있으면 좋겠지만 그 사막은 수직으로 서 있기
때문에 걸어서 건널 수 없다.
고층 아파트에서 내려다보이는 지상은 비현실적이다.
모든 것들은 기호로 바뀐다. 차, 도로, 사람들은 실재감을
잃고 평면으로 납작해진다. 이 비현실성, 현실을 하나의
기호로 전환시키는 높이의 힘이 삶조차 비현실적으로 만든다.
그러므로 그 높이에서 사람들은 비현실적 기호를 향해
뛰어내린다. 잘하면 살 것 같기도 하다. 하지만 물리적인 법칙은
인간의 의식과 관계없이 용서없이 작용하고 그 결과 아파트
주차장 바닥에 희미한 핏자국을 남긴다. 모든 아파트 단지마다
있는 그 흔적들이 아파트의 높이를 현실로 만드는 것이다.

아파트는 질 낮은 스펙터클이다. 그 스펙터클은 이미지화된
자본이다. 그러므로 아파트 풍경은 자본의 풍경이다. 수직으로
쌓아 올려진 수표와 돈다발의 풍경. 너무 변화가 없으므로
볼거리가 없는 스테레오 타입의 스펙터클. 그러므로 아파트가
언젠가 거대한 납골당이 될 것이라는 것은 충분히 예상할

수 있다. 그리로 난 길고 검은 혓바닥 같은 길 위로 앰뷸런스와 장의차가 맹렬하게 달릴 때 아마 TV로 중계되지 못할 진짜 장엄한 최후의 풍경이 펼쳐질 것이다.

미래에는 텅텅 비워질 콘크리트 텐트
— *2018*

언젠가 어떤 전시에 출품할 작품을 하기 위해 꼼꼼히 세어보니
1968년 중학교에 다니기 위해 집을 떠난 이후 34번 이사를
다녔다. 참 많이도 다녔다. 지하, 반지하, 옥탑, 사택 등등 여러
형태의 주거 공간에서 살아왔다. 평생 아파트에 입주해 살
거라는 생각을 해본 적이 없는데 살림을 차리고, 애를 키우게
되면서 전세로 이 아파트 저 아파트를 떠돌았다.

　　2년마다 전세금을 올린다는 것은 끔찍한 일이었다.
서울 변두리도 벗어난 경기도였는데도 그때마다 이, 삼천만 원씩
전세금이 올랐다. 견딜 수가 없어 분양이 안 되던 아파트에
에라 모르겠다라는 심정으로 빚을 지고 들어갔다. 희한하게도
입주 이후에 아파트 가격이 올랐다. 아파트 주위에 대규모
가구 상점과 거대 쇼핑몰이 들어오고 지하철역이 생긴다는
이유 때문이었음에는 틀림없다. 물론 이런 걸 알고 들어온 것은
아니다. 어쩔 수 없어서 한 선택이었는데 결국은 일종의
투자처럼 되어버렸다. 한창 투기가 극성을 부릴 무렵 이런
경험을 하면 부동산이 돈이 된다는 것을 몸으로 깨닫게 되고,
당연히 그 길로 갔을 수도 있겠다는 생각이 들었다.

　　그럼 아파트 소유주이자 주민이 되었으니 아파트를
바라보는 시선이 달라졌느냐고 묻는다면 크게 달라진 것은
없다. 단 아파트에 살다 보니 주변 아파트에 대한 관심이 생겨
조경과 단지의 배치 등을 보다 유심히 살펴보게 된다.

새로운 초고층, 고가 아파트 단지들이 여러 곳에 들어섰다. 타워팰리스를 비롯한 부산 해운대의 초고층 아파트들이 그것이다. 그 중 해운대의 아파트 초고층 아파트들은 태풍이 불면 바닷물이 넘쳐 들어옴에도 불구하고 그 SF적 분위기에는 흔들림이 없다.

아파트 가격은 천정부지로 올랐다. 예를 들면 강남 은마 아파트 31평은 87년 평당 68만 원으로 2092만 원이었다고 한다. 그 뒤 오르락내리락하다가 97년 외환위기 무렵에는 1억 5천만 원이었다가 재건축을 둘러싼 논란 속에서 근래에는 11~13억 원대를 호가한다. 이 책의 첫판을 쓸 무렵보다는 거의 열 배가 올랐고 87년에 비하면 52배가 올랐다. 때문에 우리는 뉴타운이라는 이름의 투기 열풍에 편승해 대통령을 뽑고 사대강 사업이라는 끔찍한 상처를 온 나라에 남겨 놓았다. 아파트의 폐해가 온 국토를 망쳐놓은 것이다.

출산율이 기록적으로 낮고, 노인 인구는 비중이 늘어나는 구조에서 언젠가는 주택이 남아돌 것이라는 전망이 많다. 머지않은 미래에 일본처럼 대도시 외곽 지역이나 신도시부터 빈 아파트가 줄줄이 늘어선 풍경을 보게 될지도 모를 일이다.

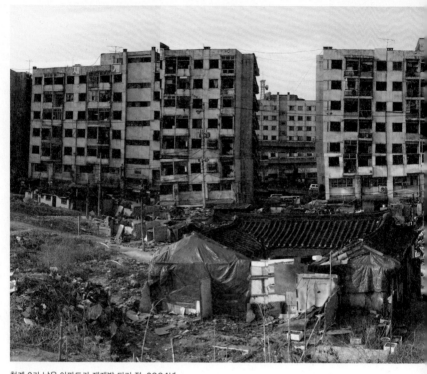

청계 8가 낡은 아파트가 재개발 되기 전, 2004년

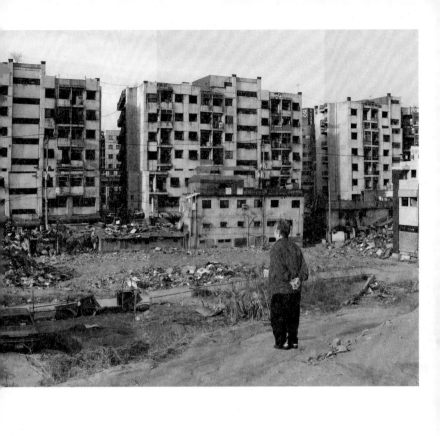

익명의 질긴 편지들

전신주와 웨이터 광고
— *1997*

전신주는 전선을 지탱하는 수직의 지지대이다. 발전소에서
빌딩과 집에 이르는 그 수많은 지지대 위를 전기와 전기적
신호는 무형으로 흘러간다. 다리로 치면 전선은 선으로
이루어진 상판이고 전신주는 그것을 떠받치는 교각인 셈이다.
그리고 교각은 가장 단순한, 어떠한 장식도 거부하는
기능적인 디자인의 원형이다. 콘크리트와 철근으로 구성된
그 근본주의적인 기능성이 바로 우리가 사는 이 시대의 삭막한
상징이 되고, 때로는 도시에 사는 불쌍한 새들의 거주지가
되기도 한다.

　　전신주의 상부가 전기와 새들, 공기와 바람의 거소라면
그 아래에서는 인간들의 신호가 교차한다. 전신주의 기다란
수직 원주가 하나의 원형인 것처럼 그 신호들도 원형이다.
빈방 있음, 하숙 구함, 아르바이트 구함, 잃어버린 개 찾음 등의
개인적 광고는 사적인 언어의 광장이다.

　　어떤 기록은 포스터라는 말이 기둥, 즉 포스트(*post*)에
붙이는 것이라는 뜻에서 나왔다고 한다. 그 기원은 옛 이집트의
도망간 노예를 찾는 광고에서 시작되었다는 것이다. 그렇다면
인간이 만든 최초의 포스터는 상형문자로 쓰였을 것이다.

　　전신주에 붙는 포스터, 의사소통의 원초적 형식들은 대개
육필로 쓰인다. 컴퓨터와 복사기의 보급으로 점점 육필이 보기
어려워져 가는 흐름 속에서 인간의 손으로 기록된 문자들은

절실함과 절박함을 드러내 보여준다. 복사기와 컴퓨터는
문자 뒤에 숨은 감정들―떨림, 기대, 절박함을 완전히 복사하지
못한다. 육필에는 복사 불가능한 아우라가 있는 것이다.
물론 그 글씨들, 빈방의 세입자와 잃어버린 개와 사람을 찾는
문자들은 세련된 예술품이 아니다. 하지만 우리는 거기서
전시장에서 만나는 서예, 광고에 쓰이는 세련되게 디자인된
문자들이 잃어버린 감정과 삶의 호흡을 읽는다. 그 호흡은
양식화된 미술품이 잃어버린 원시적인 힘이다. 낙서가
개인적이고 원초적인 욕망을 폭로하듯이 전신주에 붙은 광고들
역시 삶의 양태를 폭로한다. 육필로 쓴 편지가 드물어진 오늘
그 광고들은 공적인 편지이다. 그러므로 지나가는 모든
사람들은 그 편지의 수신자이다.

　　편지들은 전신주에 붙은 채 시간의 흐름에 자신을 내맡긴다.
글씨는 바래고, 종이는 비에 젖었다 마르면서 퇴색해 간다.
그리고 그 위에 새로운 편지들이 덧붙는다. 이 콜라주와
데콜라주는 사적인 언어의 절실한 지층을 이루어 어느 따뜻한
봄날, 모자와 스카프로 무장한 아주머니들이 물을 뿌리고
빡빡 문질러 뜯어낼 때까지 거기 붙어 있을 것이다.

　　물을 뿌리고 문질러야만 뜯어지는 것은 전신주에 달라붙은
편지들만은 아니다. 거리의 모든 곳에 삐끼들처럼 달라붙은
웨이터 광고 역시 그 접착력이 강력하다. 웨이터 광고는
무엇보다 지금 누가 대한민국에서 주목받고 있는지를 알기
위한 척도로서 유용하다. 대중매체를 이용하지 않는 광고
기법의 종류를 파악하는 데도 웨이터 광고는 쓸모가 있다.

자본주의 사회에서 지명도가 높다는 것이 얼마나 중요한가를
뼛속 깊이 알고 있는 웨이터들은 기꺼이 자신의 이름을
버린다. 대신에 유명인들의 이름을 서슴없이 빌어 쓴다. 박찬호,
차범근, 이병헌, 한석규, 최민수, 조용필, 까치, 김두한, 박세리…
실존 인물에서 만화나 영화 주인공 심지어 도저히 웨이터
이름으로는 어울리지 않는 전태일까지 있다. 대체로 웨이터가
선호하는 이름은 유명한 이름이면 그만이지만 거기에도
어떤 기준은 있는 듯하다. 첫째로 남성이며, 둘째로는 자기
분야에서 성공한 유명한 사람일 것, 셋째로 연예나 스포츠 분야
종사자일 것들이 그것이다. 직업이 정치가이거나 관료,
범죄자 등은 아무리 유명해도 거기에 끼지 못한다. 왜냐하면
부정적인 인상을 주기 때문이다. 누가 전두환, 노태우, 김영삼
따위의 이름을 가진 웨이터를 불러 부킹을 부탁하겠는가.

　　이러한 이름의 도용은 자유당 시대 이승만의 양아들임을
사칭한 가짜 이강석 같은 발상이지만 그보다는 훨씬
투명하다. 칙칙한 권위나 권력을 빌어오는 것이 아니라 단지
이름만을 아무런 거리낌 없이 빌어올 뿐이기 때문이다.
다시 말해 일종의 가짜 브랜드지만 그 가짜 브랜드는 이름의
주인공들에게 아무런 해를 끼치지 않는다. 오히려 성공과
유명세를 보증해주는 증거가 된다. 때문에 이름을 도용했다고
웨이터들에게 소송을 걸거나 하는 일은 일어나지 않는다.
웨이터들의 광고 기법 또한 소자본으로 어떻게 하면 효율적인
광고가 가능한가에 대한 적극적인 실험이다. 화장실에 작은
스티커 붙이기, 대학 구내 광고에서 힌트를 얻은 길바닥에

붙이기, 팸플릿으로 만들어 나눠주기, 깃발을 만들어 달기, 차에 이름 써 붙이기 등등 극히 다양하다. 이러한 광고 중 가장 인상적이었던 것은 자전거에 깃발을 두어 개 달고 대낮에 영업장 근처를 천천히 돌아다니는 것과, 분장을 하고 거리에서 퍼포먼스를 벌이는 것이었다. 광고의 디자인 또한 간단명료하다. 그것은 확대된 명함이라는 발상이다. 내용은 웨이터 누구누구를 불러 주세요가 전부이고 디자인도 내용에 합당한 고딕체 글씨면 그만이다. 하지만 때로 펄럭이는 깃발이나 스티커를 보고 있으면 의문이 생길 때가 있다. 부킹을 강조하는 이 문구들에 대해 광고주들은 과연 책임을 질까 하는 것이다. 모르긴 해도 그 책임은 아무도 물을 수 없다. 웨이터들은 드러난 개인이 아니라 자신이 끌어온 유명인이라는 방패 속에 철저히 익명으로 숨어 있기 때문이다.

도처에 존재하는 전광판과 모니터
— 2018

전신주에 붙어 있던 많은 광고들의 상당수가 사라졌다.
전신주에 광고를 붙일 수 없도록 방어책이 강구되었기
때문이기도 하지만 대부분은 소셜 네트워크로 이동해 간
듯하다. 방을 구하고, 여관이나 모텔을 찾는 일들까지 재미가
쏠쏠한 사업이 되어 규모가 큰 여러 업체들이 점령해버렸다.
물론 아주 사라진 것은 아니다. 대학가나 오래된 주택
지역에는 아직도 예전 같은 광고들이 붙어 있다. 하지만 이제
주류에서 멀리 벗어나 있다.

　대신에 눈에 들어오는 것은 엄청난 양의 전광판과
모니터들이다. 우리는 모두 몇 개씩의 모니터를 가지고 있다.
PC, TV, 휴대폰, 내비게이션, 노트북이나 탭북까지. 아마
개인별로 네댓 개의 화면을 바라보고, 관리하고, 관리받는다.
집밖을 나서면 지하철, 화장실, 거리, 버스 정류장 등 모든
곳에 모니터가 있다. 아마 조지 오웰(George Orwell, 1903-1950)의
『1984』에 나오는 빅 브라더 수준을 넘어섰을 것이다.

　지하철 전광판의 광고 중 이전에 없었던 것은 연예계
아이돌의 생일 축하 메시지와 성형에 관한 것들이다.
나로서는 얼굴도 모르고 이름도 처음 들어본 아이돌 생일
축하 광고는 낯설기 짝이 없다. 어찌 보면 이것은 아이돌을
위해서라기보다는 팬클럽 회원들을 위한 것인 듯도 하다.
아이돌의 생일을 축하한다는 것은 부수적이고 사실은 이런

광고를 기획하는 팬클럽 회원들이 일종의 자기만족을 위해서
하는 것이나 아닐까 싶은 것이다. 아마도 그 아이돌들이 군대에
가거나 제대하고, 결혼하고, 애를 낳고 하는 모든 행위들이
광고의 대상이나 되지 않을까 예측해 보지만 아직 그런 광고는
눈에 띄지 않는다.

　　성형외과 광고는 압구정동, 명동, 신사동 등의 특정 지역에
몰려 있다. 성형외과가 그곳에 많기 때문이지만 젊은
여성과 관광객들이 많이 가는 곳이기 때문이기도 할 것이다.
성형 광고는 흔히 말하는 성괴―성형 괴물이라는 용어의
생산지이기도 하다. 광고에 쓰이는 얼굴들은 본 얼굴
사진을 찍고, 일차로 성형을 하고, 다시 사진을 찍고, 컴퓨터
그래픽으로 또 다듬기 때문에 기이한 분위기를 풍긴다.
그야말로 전형적인 언캐니(uncanny)한 모습이다. 언캐니란 원래
정신분석학 용어로 익숙한 것이 낯설게 보이거나 기괴하게
느껴지는 것을 뜻하는데, 요즘에는 현실과 가상이 만나
이도 저도 아닌 이상한 느낌을 주는 경우를 뜻하기도 한다.
어쩌다 길거리에서 성형 광고 사진에서 본 것 같은 얼굴을
실제로 보면 눈, 코, 입 등은 잘 다듬어져 있는데 아름답거나
예쁘다는 느낌보다는 기이하다는 느낌이 들 때가 많다. 아마도
자연스러움이 없기 때문에 그럴 텐데 이런 것들이 일상적
언캐니한 느낌이라 할 수 있을 것이다.

　　어쨌든 언캐니한 광고와 분위기는 전신주와는 거리가 멀다.
전신주가 길거리 보행자와 골목을 위한 광고판이었다면
이제 모든 장소가 무차별적으로 전신주화 되어 있다. 사실은
사람 하나하나가 바로 전신주다. 나를 포함한 우리 모두가.

정면

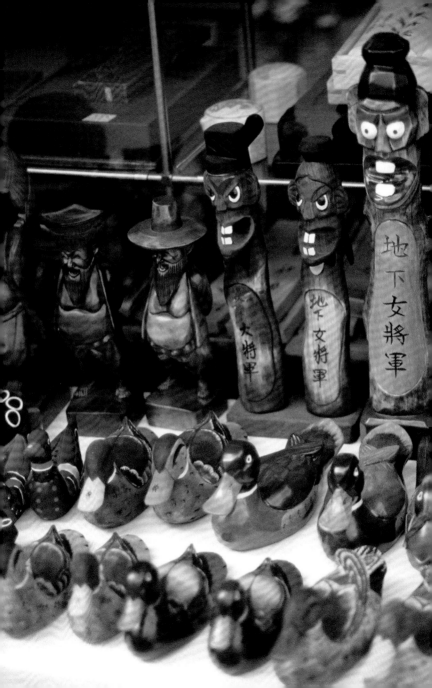

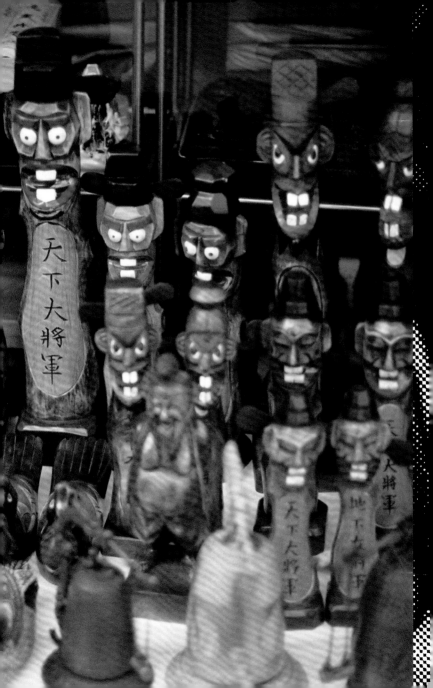

모든 기억이

훅하고
떠올랐다…

잘 구워진 문화적 기호

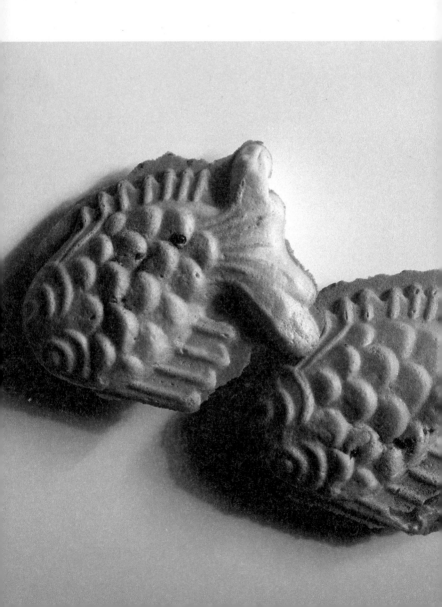

붕어빵과 밥상

1997 —

겨울, 도시의 거리는 일종의 더러운 삼급수이다. 그 삼급수
안에는 인간들만 헤엄치는 것은 아니다. 삼급수에도
살아남는다는 붕어가 빵의 모습을 하고 골목골목에 헤엄치고
있다. 빵으로 치면 붕어빵은 삼급이나 사급쯤 될지 모르지만
우리의 정서에 호소하는 호소력으로 보면 일급에 가깝다.

　　붕어빵은 서양식 이름을 가진 품위 있고 은성한 빵집이
아닌 재래식 시장 골목이나 버스 정류장 옆에 있다. 서양풍의
빵집들이 가진 밝고 환한 조명, 원목 탁자 따위의 설비가 없는
포장을 둘러친 손수레나 일 톤짜리 트럭 위에서 붕어빵은
익어간다. 밀가루가 검은 무쇠 틀 속에 짜지고, 그 안에 다시
팥고물이 들어가고, 사람들은 그 빵이 익는 것을 발을 구르고
손을 비비면서 기다린다. 속이 빈 음의 공간인 빵틀 속에서
익어가는 따끈한 양의 부피를 가진 붕어빵을.

　　겨울 도시라는 공간에서 유영하는 붕어빵은 하나의
기호이다. 그 기호는 붕어빵 틀이라는 기계라고도 부를 수 없는
원시적인 기구에서 찍혀 나온다. 붕어빵은 19세기 말 일본의
나니와야가 만든 타이야끼(도미 모양의 빵)가 시초라고 한다.
1930년대 우리나라에 건너와 붕어빵이 되었고 1950~60년대
미국의 밀가루 원조로 널리 퍼졌다. 그 친척들로는 동그란
풀빵, 오방떡, 국화빵 등이 있다. 한때 영화를 누리다가 잠시
퇴장했다 다시 등장한 지 몇 년 된다. 그리고 그 몇 년은 우리

사회에서 복고적인 정서, 지나간 오륙십 년대가 재소비되던 시대와 일치한다. 정서의 재소비는 정서가 하나의 상품이라는 것을 의미한다. 그러니까 붕어빵은 그 모습에 어울리지 않게 하나의 음식이라기보다는 일종의 문화 상품인 것이다.

문화 상품으로서 붕어빵의 가치는 그 생김새, 맛, 과정, 장소 등에 있다. 붕어빵의 생김새는 정확히 붕어를 닮은 것은 아니다. 이름 때문에 붕어로 여겨질 뿐이다. 참붕어도, 각시붕어도, 금붕어도 아니지만 지칭 대상인 붕어와 닮았기 때문에 기호학적 용어로 말해서 아이콘인 붕어빵은 일종의 상형문자이다. 그 상형문자의 목적은 빵이 붕어와 닮았다는 호기심에 의해 사람들을 유인하는 데 있다. 오방떡, 풀빵과 같은 추상적인 형태가 아니라 구상적인 형태를 무기로 삼는 것이다.

우리가 먹는 음식의 형태는 추상적인 것과 구상적인 것이 뒤섞여 있다. 가래떡, 서양 빵, 밥 따위는 추상적이지만 붕어빵, 월병, 송편 등은 구상적이다. 음식에는 무엇인가를 모사한 구상적인 형태는 드물다. 왜냐하면 과자로 만든 성이나 얼음 조각처럼 그것은 일종의 사치이기 때문이다. 그 희귀함이 붕어빵의 형태가 가지는 강점이다. 그것이 풀빵, 국화빵과 근본적인 맛의 차이가 없는데도 불구하고 붕어빵이 재등장해 씩씩하게 살아남아 있는 이유 중 하나일 것이다.

붕어빵의 형태 자체는 세련되지 않았다. 조금씩 그 모양이 다르기는 하지만 투박하다. 이 세련되지 않은 투박성은 우리의 전통적인 민속품 디자인과 닮았다. 희귀하게 구상적임에도

사치스러워 보이지 않는 이유가 그 때문일 것이다. 빵이 구워지고 팔리는 장소와 과정 또한 정서적 호소력을 강화하는 데 도움을 준다. 이 모든 요소들 때문에 우리는 대단한 맛이 아니라는 것을 알면서도 도시의 겨울 삼급수 거리에서 붕어빵이라는 낚싯밥에 기꺼이 걸음을 멈추고 걸려드는 것이다.

붕어빵뿐만 아니라 모든 음식은 본질적으로 기호이다. 바르트는 일본의 밥상을 아주 섬세한 질서를 갖춘 한 폭의 그림으로 본다. 까만 칠을 한 상 위에 여러 가지 음식이 알맞은 그릇에 담겨 놓인 밥상은 당연히 그렇게 보일 것이다. 일본식 밥상과 여러 가지로 비슷한 우리의 밥상도 그림이다. 일본 밥상이 짧은 하이꾸라면 우리의 밥상은 그보다 길고 형식적인 시조에 가깝다. 그리고 그 내부의 질서는 음식의 위계를 반영한다.

1999년 판 초등학교 실과 교과서에 실린 밥 짓기와 밥상 차리기는 그 위계를 하나의 이데올로기로 공식화한다. 육학년 교과서의 전통적인 밥상 차림과 식탁의 차림은 일종의 비교 기호학이다. 전통적인 독상 차림은 밥, 국, 간장, 김치를 비롯한 다섯 가지의 반찬으로 구성된다. 밥과 국은 나란히 앞에 놓이고 그 옆에 숟가락과 젓가락이 자리 잡고 있다. 밥상에서 가장 중요한 것은 밥과 국, 그중에서도 밥이다. 밥은 밥상의 중심이다. 다른 종류의 음식들은 밥을 먹기 위한 보조적인 역할을 할 뿐이다. 이러한 밥 중심주의는 제사상과 같은 의식적 상차림에도 그대로 연결된다. 물론 제사상의 상차림은 일반적인 상차림에 비해 훨씬 엄격하다. 그것은 단순한 음식이

아니라 제물이며, 의식이기 때문이다. 붉은색의 먹을 것은 동쪽에, 흰 것은 서쪽에 놓는다는 홍동백서(紅東白西), 왼쪽에 마른 음식을 놓고 오른쪽에 식혜와 같은 물기 많은 음식을 놓는 좌포우혜(左鮑右醯)의 법칙들은 의식의 표현이다. 그럼에도 불구하고 제사상 역시 반(飯)과 갱(羹)으로 부르는 밥과 국이 상의 중심에 놓인다.

밥 중심주의와 함께 우리 상차림의 관통하는 원리는 오른손 중심주의이다. 숟가락과 젓가락이 놓인 위치와 국을 밥의 오른쪽에 차리는 상차림은 오른손 중심주의의 증거이다. 그것은 현대화된 상차림에서도 마찬가지이다. 교과서는 친절하게 상 차리는 순서를 일러준다. 식탁을 닦고, 수저, 물컵을 놓고, 간장 종지, 김치를 중심으로 여러 가지 반찬을 놓은 뒤, 찌개는 식탁의 중심에 놓으며 밥과 국을 놓으라고 사진을 곁들여 보여준다. 거기에는 먹을 사람이 왼손을 쓰는가, 오른손을 쓰는가에 대해서는 한마디도 없다. 상차림은 당연히 오른손잡이로 짜여진다. 이 상차림은 바르트가 보듯이 과연 한 폭의 그림으로 보인다. 그러나 그 그림은 일종의 정치적 풍경이다. 그 풍경 속에는 음식의 위계와 오른손 우위의 원칙이 지켜진다. 이러한 이데올로기의 일상화와 공식화는 밥상을 기호들의 전장으로 만든다.

제사, 잔칫상은 음식이 아닌 기호들의 잔치이다. 사각형으로 똑바로 잘라 높이 쌓아 올린 떡, 쓰러지지 않게 고여 올린 과일들의 높이는 정성, 효심 혹은 풍요의 과장이다. 이 과장된 기호는 음식의 본질을 위장하고 그 기능을 전환시킨다.

높이와 규격이 어느 정도에 이르면 음식은 먹을 것에서 의식의 기호로 전환된다.

한 신문에 실린 1887년 조선왕실 마지막 팔순 잔치였던 조대비의 팔순상 재현이 그것을 보여준다. 이 잔칫상에는 47가지의 음식, 각색 메떡 6가지, 찰떡 6가지, 약밥, 대약과, 다식과, 정과와 삼색 매화강정 등 병과류 22가지를 1자 3치 높이로 고이고, 과일도 11가지를 역시 같은 높이로 고인다. 그리고 정작 주인공이 손대는 상에는 작은 둥근 상에 국수, 만두 등의 가벼운 음식을 올린다. 총 93가지의 먹을 것이 1자 3치의 높이로 쌓여있는 상을 상상해보라. 더구나 그 음식들 위에는 모두 꽃가지가 꽂혀 있다. 이러한 잔칫상은 결코 먹을 것이 아니다.

이 기호들은 제자리에서 내려와 허물어져야만 먹을 것으로 전환된다. 그리고 그것을 허물기 위해서는 반드시 의식이 뒤따라야 한다. 제사라면 초헌, 종헌하는 식으로 술을 올리고 밥뚜껑을 열어 수저를 꽂고 하는 의식이 필요하고 상차림이 거할수록 의식은 복잡하고 길어진다. 그 의식은 통과의례이다. 레비스트로스를 빌면 먹을 것과 의례용 기호로서의 양면성을 가진 음식이 제례라는 통과의례를 거쳐 먹을거리로 전환되는 것이다. 먹을 것으로서의 음식과 의식용 기호로서의 음식 사이에 물리적, 화학적 변환이 있을 리 없다. 하지만 일단 제상에 쌓아 올려진 음식들은 성스러움을 획득한 제물이 되고 그 제물을 먹는다는 것, 즉 음복은 조상신이 먹고 나서ㅡ향기를 맡는다는 의미의 흠향(歆香)이라는 시적 표현대로 조상신이

냄새 맡는 것이지만—후손들에게 내린 축복을 다 같이 나누는
것이 된다. 그러므로 이 경우 음식은 조상의 현신이자
재현이며 포트래치(북미 알래스카 지역의 콰우키틀 족 인디언 추장이 먹을
것을 애써 모았다가 그것을 과시하며 나눠주는 의식)이다.

거창한 제사나 잔치가 아니라 유치원 졸업식 파티에도
의식의 원리는 적용된다. 떡 대신 대개 케이크가 쓰이지만
과일들의 쌓음새는 그것이 시각을 위한 의식임을 여지없이
보여준다. 음식의 고임이 시각적 기호임을 보여주는
또 다른 예는 무속인들이 차려 놓은 음식들이다. 그 음식들의
일부는 플라스틱으로 만들어진 가짜이다. 그 음식은
먹을 수 없으며 단지 눈을 위한 것뿐이다. 냄새도 나지 않는
그 가짜 음식을 귀신들이 과연 용인하고 있는지 의심해
볼 만하다.

제사가 아니라도 음식이 사치스러워지면 그 본질과
목적을 위장한다. 재료는 감춰지고 호도되며 형태는 구상적이
된다. 그 구상성은 호텔 식당과 같은 대단한 곳이 아니어도
쉽게 관찰된다. 백일이나 돌잔치를 여는 뷔페식당에서도
그 사치는 있다. 바나나와 키위로 만든 새, 홍당무로 깎은 학과
잉어 등은 먹기 위한 것이 아니다. 그것은 장식이지만 음식을
장식하는 것이 아니라 식당과 고객의 심리를 장식한다.
이 장식은 음식을 먹을 것이 아니라 시각적 기교로 전환시키며
이용자들에게 일종의 위세와 위안을 주는 역할을 한다.
이것은 과잉이며 여유이다. 이 여유는 촛불로 밥을 짓고,
사람 젖을 먹여 키운 돼지를 먹었다는 중국 남북조 시대 전설적

부자들의 음식 사치와 전혀 다르지 않다. 그것은 맛을 위한 사치가 아니라 음식에 투자된 돈과, 음식을 만드는 과정을 과시하고 차별화하기 위한 사치이기 때문이다.

베르너 좀바르트(Werner Sombart, 1863~1941)는 음식 사치가 서양에서는 이탈리아에서 요리법이 그 밖의 기술들과 나란히 발생한 15, 16세기에 모습을 나타냈다고 말한다. 전에는 단지 많이 먹는 사치밖에 없었던 것이 즐거움이 세련화되고 질이 양을 대신하였다는 것이다. 이 양질 전환의 법칙에 따른 음식의 사치는 16세기 말 프랑스에서 본격적으로 시작되었다.

동양, 특히 중국보다 늦게 시작된 음식 사치는 모든 종류의 사치가 그렇듯이 권력의 절대성, 풍요성에 비례한다. 엥겔 계수가 무의미해진 오늘 음식들 가운데 가장 낭비적인 것 중 하나는 얼음 조각일 것이다. 대형 파티, 가끔은 돈 많은 화가의 전시회 오픈 파티에도 등장하는 얼음 조각은 순전히 과시를 위한 것이다. 먹을 수도 없고 결국은 길가에 버려져 녹아 하수구로 흘러 들어가는 얼음 조각은 순수한 낭비의 기호이다.

음식의 기호화는 일반화되고 유행이 되어 기호들을 서로 뒤섞어 새로운 기호를 만드는 퓨전 음식, 요리사가 아닌 요리 코디네이터의 등장과 득세가 유행이다. 적어도 신문과 방송은 그렇게 부추기고 있다. 익숙한 음식이 아닌 새로운 맛의 탐험, 고유의 음식에 대한 일종의 배신, 배반은 음식이 명백하게 사치가 되었음을 의미한다. 그리고 그 사치는 르페브르가 말하는 것처럼 음식 그 자체보다는 의식, 진열, 장식을 더 즐기는 중산계급적 일상성의 하나로 확고히 자리

잡으며 양식으로서의 음식 붕괴를 재촉한다.

하지만 붕어빵과, 조대비의 팔순 생일상과, 얼음조각과
퓨전요리의 배후에는 아직도 결식아동과 급식소 앞에
줄 선 사람들이 있다. 배고픔과 음식은 결단코 단순한
기호가 아니다. 그것은 기호로 치환되기에는 너무나 절실한
것이다. 프레베르의 시에 묘사된 것처럼 죽은 생선은 깡통이,
깡통은 유리가, 유리는 경찰이, 경찰은 공포가 보호하는
체제 속에 사흘 낮밤을 굶은 귀에 들리는 납판 위에 삶은
달걀이 바스러지는 소리는 너무나 끔찍한 것이기 때문이다.

먹방과 혼밥·혼술
— 2018

어쩌면 이동 전화기와 함께 가장 많이 변한 것이 음식에 관한
사회적 인식과 관점인 것으로 보인다. 우선 '먹방'이라는
이름의 방송이 그렇다. 정확하진 않지만 종편과 지상파를
막론하고 모든 방송국이 두 편 이상의 먹방, 요리 프로그램을
방영하고 있는 것 같다. 어떤 프로그램들은 최고의 시청률을
자랑하면서 쉐프로 불리는 요리사들과 음식 평론가들이
상한가를 치고 있다.

　얼굴이 알려진 유명 요리사가 운영하는 가게들은 거의
예약이 불가능하고 수많은 숨은 맛집들이 등장한다. 어느
프로그램은 음식점의 음식들을 윤리적, 위생적 관점에서
조사해서 착한지 아닌지를 판별한다. 그러다 실수를
저질러 음식점을 망하게 하고 사람을 죽이기도 한다. 거의
병적이다. 아니 그냥 병으로 보인다.

　그리고 그 배후에는 먹을 것 외에 다른 즐거움이 특별하게
없는, 사치를 먹을 것으로만 누릴 수 있는 헬조선의 삶이
있을지도 모른다. 그래서 등장한 말이 소비의 새 트랜드인
'탕진잼'이라는 말이다. 어차피 큰 성공을 하거나 큰돈을
벌지도 못할 거니 자신이 할 수 있는 범위에서 맛있는 것을
먹거나, 물건을 사는 즐거움을 누린다는 말뜻은 슬프기조차
하다. 소소하게 아낌없이 쓴다는 모순에 가득 찬 이 말은
'홧김비용'과 함께 일종의 이러지도 저러지도 못하는 헬조선의

'이중 구속'된 삶을 보여주는 정확한 용어이리라.

　이는 다른 나라들도 마찬가지인 듯하다. 한 래퍼의
노래 가사에서 등장해 널리 알려졌다는 욜로(YOLO)라는 말이
그것이다. 어차피 한 번뿐인 인생(You Only Live Once)
미래가 아니라 지금을 위해 산다는 태도로 소비하고 즐긴다는
이 말은 탕진잼과 크게 다르지 않다.

　식당, 먹을 것을 파는 자영업은 또 어떤가. 엄청나 수의
카페, 빵집, 퓨전 요리와 세계 음식점들은 성공하기 어렵고
생존율이 아주 낮다는 통계에도 불구하고 구름처럼 생겼다
사라진다. 또 하나 '혼밥, 혼술'이라는 용어의 등장과 유행도
남 일 같지 않다. 혼자 오래 살았고, 지금도 식당에서 혼자
뭔가를 사 먹는 것이 익숙한 오래된 혼밥족인 내게 그건 하나도
이상한 일이 아니다. 하지만 아직도 적응을 못 하는 것은
편의점 도시락이나 음식이다. 맛이 궁금하기도 하고, 경험해
볼 겸 도시락을 사 먹어 본다. 그냥저냥 먹을 만하다. 집 밥
분위기를 살짝 내려고 노력한 듯한데, 이제 어머니나 하숙집
아주머니 대신에 편의점이 그 역할을 하는 셈이 된다. 하지만
내게도 아직 미지의 영역으로 남아 있는 것은 컵밥이다.
아직은 그냥 먹지 말고 남겨둘 생각이다. 이유는 특별히 없지만.

　마지막으로 '최고은법'을 만들게 한 사건이나 송파
세 모녀에 대한 이야기를 하지 않을 수가 없다. 도시에서의
빈곤이 어떻게 인간의 삶을 파괴해 버렸는지를 보여주지만
아직도 해결책은 늘 그렇듯 미봉책에 가깝다. 먹을 것은
여전히 유행도 놀이도 아닌 것이다.

명랑하고 푹신푹신한 키치의 비밀

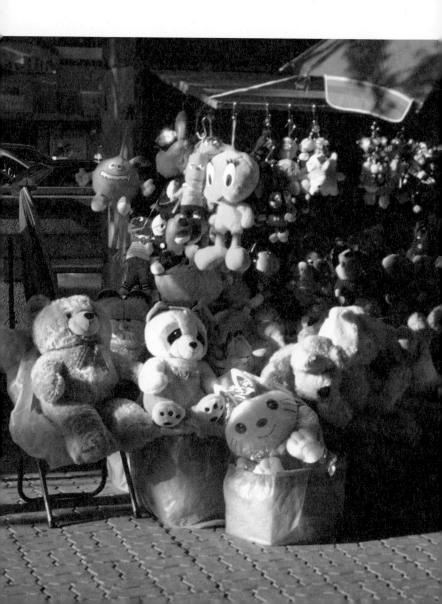

달콤한 키치, 곰 인형
1997 —

거리의 노점상은 도시라는 혼탁한 욕망의 바다에 떠 있는
소형 선박이다. 그 배는 거리를 떠돌아다니며 사람들의 시선과
식욕을 비롯한 작은 욕망을 낚아채 머무르게 한다.
먹을거리, 입을 것, 친숙한 장식품들을 만재하고 우리의 발을
멈추게 만든다. 이 소형 선박들은 자연조명이 사라지는
밤이 되면 제빛을 내뿜기 시작한다. 어둠 속에서 집중 조명을
받으며 솟아오르는 김과, 냄새와, 색깔과 모양으로.

　그 선박과도 같은 노점에서 팔고 있는 물건 가운데 곰과
강아지 인형은 키치의 한 전형이다. 키치(kitch)란 일반적으로
고급 예술품에 대비되는 대중문화 상품을 의미한다. 대중가요,
대중적 장식품, 춤, 영화, 소설, 시 등등 창조성 없이 예술
작품을 손쉽게 모방하는 모든 상품들이 여기에 해당되며 종교,
정치, 음악, 미술, 문학을 비롯한 문화의 전 영역에 걸쳐 있다.

　키치 연구자들은 키치가 19세기 말 1860, 1870년 무렵
독일에서 시작되었다고 전한다. 어원 역시 확실치 않지만
대개는 '긁어모으다', '아무렇게나 주워 모으다'라는 의미로
널리 사용되다 1910년경에 공식적인 용어의 자리를 차지했다고
말한다. 키치라는 말 속에는 "윤리적으로 부정하고, 진품이
아니며 진보의 우수리에 불과하다는 경멸적인 의미"가
섞여 있다. 키치가 등장한 19세기 말은 부르주아의 시대이고
소비사회가 시작되는 시점이다. 소비사회란 두말할 필요

없이 소비를 위해 생산이 이루어지며 생산/소비의 순환이
가속화되는 사회이다. 그러한 사회에서 베블런 식으로 말해
신분 과시용으로 시작됐든 아니면 예술에 대한 욕구에서
시작됐든 키치는 여러 가지 양식과 모습으로 우리 앞에
있다. 곰과 강아지 인형은 한스 에곤 홀 투젠의 분류를 빌면
'달콤한 키치'이다. 달콤한 키치란 말 그대로 사탕 과자나
케이크처럼 달콤한 바비 인형, 플라스틱 조화, 백화점 통로를
점령한 파스텔톤의 상업적인 그림 같은 것을 의미한다. 다시
말해 사람들이 쉽게 받아들일 수 있는 확인된 아름다움을
재가공하고 포장한 상품인 것이다. 그리고 달콤한 키치의
반대편에 '시큼한 키치'가 있다. 예를 들면 플라스틱 해골, 괴기
영화, 공포 영화 같은 것이 그것이다.

　　인형으로 만들어진 강아지와 곰은 실제 강아지나 곰과는
그 형상이 일치하지 않는다. 물론 둘 사이에는 유사성, 즉
닮음이 있기 때문에 우리는 그것들을 곰과 강아지라 부른다.
하지만 곰과 강아지 인형에는 대상이 된 실제 동물의 본성과는
전혀 상관없는 인공성이 가득하다. 그 인공성은 머리가
크고 몸이 작은 유아적인 곰과 강아지의 형상으로 대표된다.
따라서 그것들은 곰과 강아지의 본성의 재현이 아니라
추상화된 인공적인 이미지로서의 곰이고 강아지이다. 곰과
강아지 인형을 사는 사람들 역시 그것이 곰이나 강아지를
정확히 닮았거나 기능이 유사하기 때문에 사지 않는다. 오히려
곰과 강아지와 다르기 때문에 산다. 그러니까 사람들은 곰과
강아지의 이미지, 귀엽다는 느낌을 구매하는 것이다.

그 귀엽다는 느낌이 강렬한 정서적 호소력을 발휘해서 구매를 자극하리라는 것은 만들어질 때부터 이미 잘 계산되어 있다. 그것이 키치의 원칙이니까.

곰과 강아지 인형이 주는 귀여움과 그것을 구매함으로써 얻는 만족감은 일종의 대리 만족이다. 그 대리 만족은 심미적이기보다는 정서적이다. 왜냐하면 곰과 강아지는 바라보기 위해서가 아니라 껴안고 접촉하기 위해 구매되기 때문이다. 그리고 그 접촉에 대한 갈망은 사실은 의사소통에 대한 욕망이자 외롭다는 말의 다른 표현일 것이다.

곰과 강아지 인형은 공이 개와 고양이에게 쥐의 대용품이듯, 사람에게는 인간의 대용품이자 강도 낮은 정서적 마약이다. 그리고 우리 중의 누구도 거기서 자유롭지 않다. 싫든 좋든 중독된 지 오래이므로.

하지만 키치에 대한 중독은 웬만해서는 알아채지 못한다. 왜냐하면 우리가 사는 세계는 온갖 키치로 둘러싸여 있기 때문이다. 게다가 키치를 명확하게 구분하는 일 또한 쉬운 일은 아니다. 키치에는 키치가 아닌 물건이나 예술품도 사용되는 맥락에 의해 키치가 되는 경우가 잦기 때문이다. 노점상이 파는 곰 인형이나 잠실 롯데 백화점 지하에 있는 로마의 '트레비 분수' 복제품 따위는 명백한 키치이다. 하지만 도저히 키치가 될 수 없는 물건으로 보이는 농가에서 소여물을 담던 나무로 깎은 구유나 쌀과 보리를 널던 멍석도 어떤 곳에 놓이느냐에 따라 키치가 된다. 멍석은 본래의 용도로 쓰이는 한 절대로 키치가 될 수 없는 물건이지만 젠체하는 화가의 작업실이나

농촌 풍 카페나 찻집의 바닥에 깔리는 순간 키치가 되는 것이다.
그러니까 원래 키치가 아닌 물건도 장소나 배열, 의도에
의해 얼마든지 키치가 된다. 멍석이나 구유뿐 아니라 위대한
미술작품이라 할지라도 부와 신분 과시용으로 쓰인다면 그것이
곧 키치이다.

키치는 바람직한 미적 취향은 아니다. 그것이 그림이 됐건
도자기가 됐건, 아니면 문학이나 음악이라 할지라도 키치는
무엇보다 상품 가치를 염두에 두고 제작되거나 대량생산되었기
때문이다. 게다가 이미 검증이 끝나거나 일반화된 예술의
실험 결과들을 아무런 고통 없이 받아들여 재빨리
장식화해버리기 때문이다. 그리고 무엇보다 대중에게 너무나
쉽사리 편안함과 안락함과 비닐 랩처럼 얄팍한 행복감을
준다. 그러나 키치의 이러한 요소들은 키치가 가진 여러 특성
가운데 하나일 뿐 본질적인 문제는 아닌 듯하다. 아마도
진짜 문제는 키치가 하나의 정신 상태라는 데 있을 것이다.
연구실 바닥에 멍석을 간 유명 작가나 소의 구유에 니스
칠을 한 다음 유리판을 깔고 응접 테이블로 쓰는 사람들처럼.

키치 연구가 아브라함 몰르(*Abraham Moles, 1920~1992*)는
키치가 "뿌리 깊은 커다란 영향력을 행사하는 보편적인
사회 현상"이고 외연적이기보다는 내포적이어서 "인간 존재
방식의 한 유형을 키치로 이해하는 것이 키치에 대한 올바른
이해"라고 말한다.

키치적 정신 상태의 일반화는 키치가 아닌 작품조차도
키치처럼 경험하려 드는 부류의 이른바 키치 맨(*Kitsch man*)을

낳는다. 예를 들어 관광객으로서의 키치 맨은 문화적인
유적이나 걸작들, 그리고 그 주변의 경관과 모든 것을 하나의
키치로 경험하려는 태도를 가지게 된다. 문화 유적이나
예술 작품을 미적, 또는 예술적 가치에 의해 감상하려
들기보다는 그것이 어떤 역사적, 문화적 사실 때문에 유명한가
따위를 기준으로 삼아 별다른 노력 없이 이미 알려진
사실들을 단지 확인하는 것이다. 브로흐는 키치 맨의 태도란
키치적인 거짓말을 바라고 그 안에서 자신의 본모습을
찾으려는 것이라고 정의한다. 키치 맨적인 태도의 극단은
자연을 키치화하는 데서 찾아볼 수 있다. 유명 관광지나 공원의
잘 다듬어진 유사 자연이 바로 그 예가 되는데, 그렇다면
그것을 보고 아무 생각 없이 즐기는 우리가 모두 일종의 키치
맨인 셈이다.

　　사회 현상으로서의 키치적 정신 상태, 키치 맨적 태도는
단순히 문화 분야에 그치지 않는다. 최소의 노력으로 최대의
흥분을 맛보고, 미적인 거짓말에 익숙해지면 그것이 모든
것의 판단 기준으로 자리 잡아 사회, 정치 등의 분야에서도
익숙한 것, 순식간에 파악할 수 있는 것만 용인하는 보수적인
태도를 낳을 가능성이 대단히 높은 것이다.

　　1939년 미국의 모더니스트 미술비평가 클레멘트 그린버그
(Clement Greenberg, 1909~1994)는 「아방가르드와 키치」라는
글에서 그러한 키치의 위험성을 지적한 바 있다. 그린버그는
그 글에서 대단한 명석함과 그보다 훨씬 많은 양의 경멸과
독기를 섞어 키치를 비난했고 전위를 옹호했다. 그는 키치의

밝고 경박한 껍질 속에 숨어 있는 어둡고 음울한 독성들을 면도칼로 도려내듯 드러내 보여주었는데, 예를 들면 "아방가르드가 예술의 과정을 모방한다면 키치는 예술의 결과만을 모방한다"는 식의 발언이 그것이다. 물론 그린버그의 진단은 거기에 그치지 않고 서구 산업사회 출신인 키치가 마피아 폭력 조직이 세력을 넓히듯이 세계 곳곳에 뻗어 나가 토착 예술인 민속 예술을 말살해버렸다는 데까지 이어진다. 그린버그가 그 글을 쓴지 육십 년이 지난 지금 우리는 키치의 휘황한 밀림에서 산다. 아브라함 몰르가 "키치의 성전"이라고 부른 백화점에서 시작해서 대형 슈퍼마켓, 길거리의 행상, 유흥업소, 커피 전문점, 붉게 빛나는 교회의 네온 십자가를 거쳐 모든 가정에 흘러넘친다. 아마도 키치의 생산과 소비량은 사람들의 비만도와 자동차 배기가스양과 정비례할 것이다. 그러므로 키치는 우리 시대의 운명이다. 좋든 싫든 아무도 그것을 피할 수 없다는 점에서 그렇다.

피할 수 없으므로 숙명인 키치는 외양과는 달리 모더니티의 산물이다. 물론 모더니티, 모더니즘이 추구해온 반전통성, 실험성, 새로움의 추구와 키치가 가지는 진부함, 반복성, 장식성은 서로 상반된다. 그러나 키치를 대량 생산해내는 기술적인 요소들은 분명히 모더니티의 산물이고 소비 또한 모더니티를 떠나 생각할 수 없다. 경제적 이윤을 남기기 위해 생산되고 소비를 조장하는 시장의 논리는 키치가 존재하는 기반인 것이다.

키치의 미학 또한 모더니즘 이후에 나타나는 것이다.

모더니즘 이전의 민속 예술에는 존재하지 않는 "공허한 환각적 힘, 가짜 꿈, 용이한 카타르시스에 대한 약속" 등이 그것이다. 키치의 미학은 대량, 자동화 생산이 가능해진 시대의 기만, 자기 기만의 미학이다. 그것은 에코(*Umberto Eco, 1932~2016*)의 지적처럼 "예술성을 간직한다고 사칭하는" 허위의 미적 형식이다. 키치는 그리고 아름다움이라는 것이 구매 및 판매 가능한 것이라는 근대적인 환상과 관계가 깊다. 그래서 키치는 다양한 형태의 미가 수용과 공급이라는 시장의 기본 법칙에 따르는, 다른 상품과 마찬가지로 사회적인 유통이 가능해진 시기에 출현한 것이다. 키치는 대중문화뿐 아니라 고급 예술과의 관계에서도 대단한 영향력을 발휘한다. 에코는 키치와 아방가르드가 일종의 상보적인 경쟁 관계에 있다고 파악한다. 에코 이외의 많은 키치 연구자들 역시 비슷한 입장에 있다. 헤르만 브로흐(*Herman Broch, 1886~1951*)는 "키치와 예술이 서로 분리될 수 없으며 모든 예술에는 키치의 흔적이 담겨 있다"고 주장한다. 즉 모든 예술에는 최소한 인습주의적인 성격과 무원칙적인 요소를 갖고 있으며 그것에 관해서는 어떤 위대한 예술가도 예외가 아니라는 의미이다.

　　에코는 "아방가르드가 키치의 확산에 대한 반발로 등장했을 뿐만 아니라 키치 또한 아방가르드의 새로운 발견을 착취하는 가운데 끊임없이 스스로를 혁신하며 꽃피워 나갔다"고 말한다. 아방가르드가 키치와 저급한 문화산업으로부터 거리를 두려는 자신의 의지와는 반대로 점증하는 문화산업의 실험실

노릇을 했고, 키치는 아방가르드의 새로운 아이디어에 부단히
자극받으면서 상업적 기준에 따라 이러한 아이디어를 가공하고
차용하고 확산시킨다는 것이다. 그리고 이 과정에서 살아남는
것은 아방가르드가 당초에 문제 삼았던 형식의 원인 따위가
아니라 효과뿐이다.

칼리니스쿠(Matei Călinescu, 1934~2009)는 "다다와
초현실주의를 거치면서, 혁명적 아방가르드들은 그 아이러니의
전복적 목표를 위해서 키치에서 직접 차용한 다양한 요소와
기술들을 사용했다"고 말한다. 그는 이어서 아방가르드가
특히 이차 대전 이후 유행되었을 때 키치는 가장 섬세한
지식인들조차 감염시켰다고 주장한다. 그 대표적인 예가
수잔 손탁이 언급한 캠프(Camp)이다. 캠프는 "이상하기 때문에
아름다우며" 대개는 과거에 유행하던 저급 취향의 키치를
새로운 맥락 속으로 끌어들이는 것이다. 때문에 외견상으로는
키치와 똑같지만 차지하고 있는 위치는 고급 예술의 문맥
내부가 된다. 그 대표적인 예가 앤디 워홀(Andy Warhol,
1928~1987)이다. 문제는 다다를 비롯한 아방가르드처럼 키치를
고급 예술의 문맥에서 차용하는 데 있는 것이 아니라,
아방가르드나 고급 예술 작품으로 위장한 키치에 있다.
그와 같은 작품들에 대해 선명한 구분의 기준이 있지 않고,
그 자체가 종종 예술 작품에 대한 판단 기준을 흔들어
놓기 때문이다.

S키덜트와 덕후, 캐릭터 게임
— *2018*

사진과 이동 전화기와 광고 방식이 디지털, 인터넷 기반으로
옮겨 갔듯이 키치의 세계도 그러했다. 가장 대표적인
것이 카카오톡이나 라인에서 사용되던 캐릭터가 현실 세계로
나와 산업의 일종이 되었다는 것이다. 서울 번화가에 가면
그런 캐릭터를 모아 놓은 상점들이 거대한 공간을 점유하고
카페까지 겸하면서 위세를 자랑하는 것을 본다. 노트 표지와
장신구에 이르기까지 이용되지 않는 곳이 없으며, 캐릭터들
또한 정지 영상과 동영상으로 쉼 없이 업데이트된다.

가상공간에서 통용되던 이차원 캐릭터가 실물이 되고,
게임이 영화가 되어 현실 속에 스며든다. 한 거대 유통 업체에서
만든 가게에는 키덜트라는 이름의 어른들을 위한 캐릭터와
장난감들이 영원한 아동, 유아 시대를 사는 게 좋다고 권하고,
TV에는 캐릭터를 수집하는 연예인과 각종 덕후들이 등장해서
자랑스럽게 자신의 수집품을 보여준다.

포켓몬 게임은 가상과 현실이 중첩되는 시대의 대표적인
캐릭터 게임이다. 증강 현실이라는 현실에 환상이나 정보들을
덧붙이는 방식으로 만들어진 이 게임은 열기가 좀 식기는
했지만 현실과 가상이 어떻게 뒤섞이는지를 보여주는 전형적인
파타피직스(pataphysics)이다. 파타피직스의 시작은
'코끼리를 냉장고에 넣는 법' 같은 농담을 진지하게 과학적으로
연구하는 척하는 놀이였다고 한다. 하지만 시대가 바뀌자

가상과 현실이 기이하게 뒤섞이는 현상을 일컫는 말이 되었다.

키치는 이제 본질적인 성격은 변하지 않았을지라도 순수 예술을 흉내 내는 것을 넘어선지 오래다. 경제적인 면에서 그 규모가 엄청날 뿐 아니라 영향력도 어마어마하다. 때문에 키치를 생산하고 공급하는 회사들과 대주주들은 상상을 초월한 부자가 되었다. 그것조차도 일종의 가상처럼 보이는 것은 왜일까?

그뿐 아니라 수많은 아이돌이라는 이름의 가수나 배우들의 캐릭터 역시 일종의 가상현실이나 마찬가지이다. 아마도 가장 황당한 일은 도널드 트럼프라는 키치에 가까운 캐릭터의 인물이 미국 대통령이 된 것일지도 모른다. 즉 세계 자체가 모조리 키치화되었다고 볼 수 있으리라.

부산의 한 김연아 팬이 길거리에 만들어 놓은 조형물

액자 속의 낙원

소세속적 유토피아, 이발소 그림

1997 —

글을 읽기 전에 눈을 감고 잠시만 아주 작은 옛 이발소를
생각해 보자. 뻘겋게 달아오른 연탄난로, 좁은 이발소 홀을
가로지르는 빨랫줄에 무더기로 널려 김이 오르며
말라가는 수건들, 면도날을 가죽숫돌에 쓱쓱 문지르는 소리,
조금만 거리가 멀어지면 얼굴이 일그러지는 거울, 바로
그 거울 위에는 그림이 담긴 액자들이 한 줄로 나란히 걸려
있는 게 떠오를 것이다. 파리똥과 먼지의 십자포화 속에 낡은
속옷처럼 누렇게 색이 바랜 그 그림들은 대개 다양한 남성
헤어스타일을 보여주는 인쇄물이나 달력에서 오려낸 여배우의
사진들과 함께일 경우가 많았다. 이발소 그림─물결 센 바다를
건너는 서양식 범선, 초가지붕 위에 박이 익어가는 국적이
애매한 농촌 풍경, 새끼들에게 젖을 먹이는 어미 돼지 따위가
약간 치졸한 기법으로 그려진 그림들이 그것이다.

 뻥끼 그림, 나이롱 그림 등의 별칭으로도 불리는 이발소
그림들은 전형적인 키치이다. 일반적으로 대중이 좋아할
만한 소재, 알기 쉬운 기법, 대체로 사실적인 묘사, 달콤한
색채를 쓴다는 특징을 가진 이 그림들을 그렇게 부른 데는
경멸의 뜻이 담겨 있다. 그 경멸은 이발소 그림들의 수준이나
창조성, 심미적 가치를 따져서라기보다는 값싼 재료를
써서 무명 화가들이 대량으로 그렸다는 점 때문에 얻게 된
이름들이다. 예를 들면 이발소에 많이 걸려 있었기에 이발소

그림이 되고, 캔버스가 아닌 나일론 천 위에 유화물감이 아닌
페인트를 썼기에 뺑끼 그림으로 불렀다. 물론 이와 같은
그림들은 그 기법이나 세계를 해석하는 수준이 높지 않다.
아브라함 몰르의 지적처럼 "순수한 보색들의 대비, 흰색의
가감에 의한 색조의 변화, 빨강에서 보라, 자주, 젖빛의
연분홍으로 이어지는 색조, 무지개 스펙트럼" 등 그 색채만
살펴보아도 지극히 상투적이라는 지적을 면할 수 없다. 이발소
그림들은 오랫동안 대중의 사랑을 받아 왔다. 개업이나
축하 선물, 환경 정리, 장식과 집들이 선물 등의 다양한 용도로
소비되면서 고급문화를 대리해 미적인 수요를 충족시키며 늘
우리와 가까운 곳에 있었다. 물론 그것은 예술작품이라기보다는
과거의 민화처럼 문화적 소모품으로 취급받아 왔다. 그러나
이발소 그림들은 단순히 노스탤지어 차원이나 소모품, 심미적
경제적 가치가 낮으며 정신적 미성숙을 촉진시키는 그림으로만
취급할 수는 없다.

 왜냐하면 이발소 그림 속에는 사람들이 장구한 세월 동안
꿈꿔 온 낙원의 모습이 적나라하게 담겨있기 때문이다.
그 낙원들은 오늘의 고급 미술품 속에서는 거의 사라져버린
꿈의 원형이다. 원형으로서의 낙원, 유토피아는 아도르노가
예술 속에 살아남아 있고 보존되어 왔다고 말했던
그 유토피아이다. 물론 아도르노(Theodor W. Adorno, 1903~1969)가
말한 유토피아는 이발소 그림 속의 피상적인 낙원과는
그 차원이 다르다. 아도르노의 유토피아는 관념적, 이념적이고
엘리트 지식인의 그것으로 예술을 심미적 인식의 수단으로

간주해서 미메시스를 통해 합리성을 넘어서는 진리의 마지막 도피처이자 화해의 장소이다.

이에 비해 이발소 그림의 유토피아는 환각적인 힘을 발휘하는 가짜 꿈, 용이한 카타르시스의 약속이며 그 정서는 감상적이다. 때문에 이발소 그림을 모두 이어 붙인다 해도 유토피아의 전체적인 상은 결코 그려지지 않는다. 동어반복이기 때문이다. 대개의 세속적인 유토피아가 그렇듯이 달콤하고 현세 구복적인 이 동어반복은 세계 전체에 대한 관심에서 벗어나 있다. 기껏해야 가족과 씨족 단위에 한정된 소규모의 이상향일 뿐이다. 그러나 그렇다고 해서 그러한 낙원들을 전부 가짜로 몰아붙일 수는 없다. 거기에는 아도르노와 같은 지식인들이 간과한 소박한 꿈과 그것을 산출한 인류학적 배경이 놓여 있기 때문이다.

인간들이 꿈꿔온 낙원은 현세에는 존재하지 않는다. 그러므로 낙원은 인공적인 것이며 지상 어느 곳에서도 이루어진 바가 없는 환상이다. 시간은 더디게 가고, 풍요와 행복으로 가득 차 아무 걱정 없으며, 영구 평화가 실현된다는 낙원에 도달한 자는 없다. 그것이 복사꽃 피는 강물을 따라가서 만나는 무릉도원이든, 국가 소멸의 단계이든, 테크노피아, 컴퓨토피아, 이어도, 미륵 세상, 천국, 극락, 젖과 꿀이 흐르는 땅이든 간에 마찬가지이다.

그러므로 낙원의 꿈은 부재와 결핍의 끝없는 욕망을 불러일으킨다. 하지만 현실 속에서 그런 낙원은 정감록의 십승지(十勝地)처럼 난리를 피해 목숨을 보전한다는 빈곤한

형태나 내세로 가기 위한 집단 자살과 같은 끔찍한 행위, 정원이나 섬 하나를 통째로 수목원으로 만드는 물신적 형식으로 있을 뿐이다. 해서 인간이 꿈꾸는 낙원은 가상세계에서만 존재한다. 이발소 그림에 등장하는 낙원 혹은 유토피아 역시 마찬가지이다. 그것은 형태와 색채라는 언어들을 통해 이룩된 가상이다. 그리고 정물, 인물, 동물, 문자에 이르는 모든 영역들이 그 낙원을 꾸미고 형성하는 요소가 된다.

이발소 그림의 풍경은 비현실적이다. 그것은 우리의 대중가요가 보여주는 이상향을 이미지로 번역한 것으로 보인다. 70년대 초 히트곡이었던 남진의 [님과 함께]나, 그의 라이벌 나훈아가 불렀던 [강촌에 살고 싶네]의 가사와 같은 맥락에 있다. "저 푸른 초원 위에 그림 같은 집을 짓고, 날이 새면 물새들이 시름없이 날으고 꽃 피고 새가 우는 논밭에 묻혀서 사랑하는 님과 함께 한 백 년 조용히 살고 싶다"는 소망이 낙원의 주축을 이룬다. 그리고 그 낙원은 80년대의 젊은 시인 이성복이 "언제는 / 갈 수 있을까 / 몸도 마음도 / 안 아픈 나라로 / 귓속에 복숭아 꽃 피고 / 노래가 마을이 되는 나라로"라고 불렀던 곳과 별로 멀지 않다.

그러나 낭만적인 풍경의 모습을 한 이 낙원은 대중가요의 다른 한 측면은 철저히 외면한다. "타이프 소리에 해가 저무는 빌딩가에서는 웃음이 솟"는 [럭키 서울]이나 [서울의 찬가], [아 대한민국] 따위의 도시 예찬은 등장하지 않는다. 도시 풍경의 부재는 도시가 대중이 꿈꾸는 낙원이 아니라는 것을 대변한다. 도시는 그림을 그린 무명화가들과 그것을

구입하는 대중의 이상향이 아니다. 이는 산업화, 도시화가
가속화 되면서 어쩔 수 없이 도시로 몰려든 이농민들의
향수에 값싸게 영합한 결과일 수도 있다. 그러나 이농민의
향수라기보다는 늘 난세였던 세상에서 갈망 되어 마지않던
뿌리 깊은 전통을 가진 낙원의 변형이다.

이발소 그림의 풍경에는 동양화의 오랜 전통인 무릉도원,
소상팔경도와 그것의 변종인 민화의 흔적이 현세 구복적인
모습으로 출현한다. 그 위에 클로드 로랭(Claude Lorrain,
1600~1682)을 거친 낭만주의적인 서양식 풍경화가 세속화되어
겹친다. 적어도 세 겹의 층이 풍경화에 스며있는 것이다.
그래서 이발소 그림의 풍경은 국적 불명의 낙원이 된다. 아니
세계화된 이상향이라고 할 수 있을지도 모른다. 이 필연적으로
세계화된, 혹은 국제화된 키치 풍경에 반드시 등장하는
요소들은 나무, 물, 산, 곧 자연이다. 그러나 그 자연은 인간의
손이 가지 않은 날 것 그대로가 아니라 순화된 자연이다.
즉 미지의 공포 대상으로서의 자연이 아니라 인간에게
길들여진 자연인 것이다.

근경에는 맑은 물이 흐르는 시내, 폭포와 나무와 꽃과 같은
것들이 배치된다. 이 자연의 기호들은 평화와 고요, 아름다움을
보여주는 소도구들이며 그것들을 의미하는 기표이다.
따라서 그곳이 어떤 곳인지, 꽃과 나무가 어떤 종류인지는
중요하지 않다. 나무는 물, 꽃이 주는 오래된 상징성이
관습적으로 이용될 뿐이다. 중경과 원경 역시 마찬가지이다.
중경에는 대개 기와로 지붕을 인 정자나 초가집, 서양식 집들이

들어서 있고 돛단배가 한두 척 떠간다. 집들은 마을을 이루지 않는다. 많아야 서너 채, 그리 크지도 않다. 한 가족이 오손도손 살아갈 만한 규모의 집이다. 즉 동서양을 꿰뚫는 가족 중심주의, 가족 이데올로기가 그 안에 배어있는 것이다.

평화와 아름다움의 기표로 가득 찬 근경, 가족의 보금자리가 있는 중경을 지나면 산들이 있다. 그 산들은 동양화의 산처럼 아랫부분은 안개나 눈보라에 싸여 보이지 않고 꼭대기 부분만 드러난다. 알프스나 에베레스트의 고봉을 닮은 뾰족한 산꼭대기는 흰 눈에 덮여 있다. 이 산들 역시 하나의 상징이며 기호이다. 그 기호의 기의는 인간이 오랫동안 품어 왔던 산에 대한 외경과 산의 불변성, 근엄성, 접근 불가능성과 신비성, 종교성을 복합적으로 의미한다. 근경과 중경의 손에 잡히는 따뜻한 아름다움의 정신적, 도덕적인 배경이자 윤리적 규범인 것이다. 윤리적, 종교적 규범으로서의 산은 낙원을 지키는 지주가 되어 흰 뭉게구름이나 새털구름이 흘러가는 우주의 표상인 맑은 하늘 아래 우뚝 서서 그림을 완결시킨다.

이러한 풍경은 이발소 그림의 기본 틀이 되어 다양하게 변주된다. 서양화에 가까워지면 엄격한 좌우대칭 구도에 인적이라고는 없는 장엄한 자연이 그림 속의 침엽수처럼 뾰족하게 그려지고, 아니며 먼 남국의 야자수나 울창한 수목이 소재가 된다. 반대로 동양화에 근접하면 안개 낀 낮은 연봉이나 변형된 실경이 수묵화의 기법을 흉내 내어 그려진다.

풍경화 속의 육지와 산이 사라지고 물과 하늘만 남으면 수출용 그림의 일부가 시장에 팔린 것으로 보이는 해경이

된다. 17세기 이래의 네덜란드의 세속적 풍경화를 연상케 하는 해경에 나타나는 그림 속의 배들은 예외 없이 서양식 범선이다. 범선은 지리상 발견과 제국주의 시대에 식민지 개척을 주도했던 첨병이다. 다시 말해 서양인들이 황금의 땅, 이상향을 현실에서 찾아 나서던 시대의 그림인 것이다. 현실에서 범선은 물과 하늘의 협공을 이기고 아메리카와 아시아에 닿았고 그림도 함께 실려 왔다. 거센 파도를 헤치고 힘차게 전진하는 범선이 있는 해경은 낙원을 현실 속에서 총포를 들고 찾았던 서양인들의 이념형이다. 그리고 그 이념형은 공포, 살육, 착취를 감춘 채 낙원을 향한 항해였다.

정물화와 동물화는 동서양이 교차하는 낙원의 내부를 채우는 구성물이다. 정물화에는 풍요, 화락(和樂)의 상징으로서 꽃과 과일이 주로 등장한다. 사과, 포도와 레몬, 파인애플들의 이국적인 과일들이 삼각형 구도 안에 배치된다. 그림 같은 정물, 정물의 픽처레스크다. 과일 하나하나의 존재감은 거세되고 표면만이 원색으로 빛나고 반짝거리는 정물화는 의심할 여지 없이 네덜란드 장르 페인팅의 변형이다. 우유병, 술잔, 술병이 함께 놓인 그 정물은 기묘하게도 우리의 전통과도 겹친다. 포도는 다산의 상징이고, 복숭아와 사과는 동서양의 성적인 상징물이다. 이러한 상징들은 동서 모두 과일이 신들에게 올리는 공물과 조상에게 올리는 제물로서의 역할을 한 것과 무관하지 않다. 정물화 속의 과일과 술들은 풍경화 속의 집 안에 넘쳐나야 하는 낙원 구성의 필수 요소인 것이다.

이러한 풍요, 현세 구복적인 성향이 더욱 깊어지는 것이

동물화의 경우이다. 갈매기, 원앙새, 오리와 일부 화조화를
제외하면 동물화의 거의 전부를 차지하는 것은 새끼를
거느리고 젖을 주고 있는 암퇘지와 대나무 숲에서 포효하는
호랑이다. 이 동물들은 우리의 민화적인 전통과 민간적인
속설과 맞물려 있다. 호랑이는 민화에서 벽사 기능을 하는
대표적인 동물이다. 민화에 그려진 호랑이의 자유분방한
형식에 비해 이발소 그림의 호랑이들은 좀 더 사실적이다.
그러나 그 사실성은 실물의 묘사가 아니라 관념의 모사이며
각인이다.

　따라서 겉으로 멋있는 호랑이, 용맹한 호랑이일 뿐
그 의미는 희미하게 사라져 버린다. 의미가 사라진 이 각인은
돼지에도 되풀이된다. 재수 좋은 꿈의 대표인 돼지꿈과 돼지가
상징하는 풍요와 다산은 낙원의 필수적인 요소이며 그것은
오래된 인류학적인 기억을 불러온다. 그러나 다산은 현재의
가치가 아니라 유아 사망률이 높았던 과거의 가치다.
가치에 대한 믿음은 사라져도 형식적인 관습으로서의 각인은
지속되는 것이다. 문자들, 나무에 새겨진 문자들은 낙원에
이르는 행동지침이고 구호이다. 그 구호들은 황지우의 표현을
빌리면 "작용하는 거짓말"인 희망을 갖자는 제의이거나
가져야만 한다는 요청이다. 그 당위적인 요청은 힘주어 말한다.
"생활이 그대를 속일지라도 슬퍼하거나 노하지 말라",
"가화만사성", "하면 된다"라고 주장한다. 말들은 출전은
혼란스럽다. 러시아의 대표적인 구민시인인 푸시킨(*Alexander
Pushkin, 1799~1837*)에서 명심보감의 한자성어와 유신 시대의

군대식 구호에까지 이른다.

이 말들은 공허하고 관습적이다. 그 말들이 어떤 함의를
품고 있는지, 근원이 어딘지, 무엇을 지향하고 있는지에 대해
따지지 않아도 된다. 중요한 것은 그런 글들이 어딘가에
걸려 있다는 것이다. 즉 종이 위에 간단히 쓰인 것이 아니라
나무에 새기거나, 조개껍데기를 붙이거나, 서예를 흉내 내
액자에 끼우는 등의 물질적 형식을 갖췄다는 데 있다. 그림과
마찬가지로 평범한 문자들, 지겨운 상투어들이 물질성을
획득해서 일상적인 맥락에서 벗어났다는 의미이다. 그 일상적인
맥락에서의 일탈이 문자들을 구호, 구령의 차원에서 숭배의
차원으로 격상시킨다.

그렇게 격상된 문자들은 '생활이 그대를 속일지라도
슬퍼하거나 노하지 말고', '하면 된다'는 신념과 '희망'을 가지고,
'일심동체'가 되어 '가화만사성', '유비무환'의 정신으로 '초지일관'
'성실'하게 '노력'하라, 그러면, '필유만복래', '성공'하게 될
것이라고 요약된다. 그 요약된 내용은 낙원에 이르는 길이다.
그러나 그 낙원은 그림 속의 낙원이 아니라 세속적 낙원,
곧 성공을 위한 현실적인 삶의 교훈이다. 그러나 그것은 현실
원리와 전혀 다르다. 초지일관 성실하게 노력해서는 결코
성공하지 못하는 사회적인 구조가 그 교훈과 말씀들을 헛구호,
헛구령에 그치게 만든다. 그러므로 문자 속에 낙원은 없다.
없을 뿐만 아니라 그림 속의 낙원이 현실에 부재함을 더욱더
절실하게 만든다. 따라서 그 문자들과 말씀들은 나무에
새기건, 혁필로 쓰건, 그림과 결합하건 낙원의 부재를 증거하며,

낙원에의 꿈을 재촉하는 촉매가 된다. 그림과 결합된 시화 말씀들 역시 둘 사이의 간극을 더욱 깊게 할 뿐이다.

낙원, 문자와 말씀이 그 그리움을 촉발하는 낙원에는 누가 사는가? 풍경 속의 인물들은 그 주인공이 되지 못한다. 단지 그림의 구성 요소일 뿐이다. 밭을 갈고 소를 먹이는 행위, 노동이 아닌 노동의 기호들은 그들이 낙원의 주인이 아님을 밝혀준다. 그러므로 그 낙원에 거주하는 인물들은 현실의 인물들이 아니다. 스타, 우상이 바로 그들이다. 그들은 당연히 현실 속의 인물이 아니다. 그리 설사 현존한다 해도 실체가 아닌 기호, 시뮬라크라에 불과하다. 즉 무릉도원과 같은 낙원에 사는 불노불사의 반신적인 허구의 인물들이다. 그러한 인물들을 묘사하는 기법들 역시 날렵한 초상화 기법이다. 인물의 이목구비와 하나의 기호로서의 포즈와 헤어스타일을 재빨리 묘사하고, 티끌 하나 없는 피부로 환생시키는 기법은 그 인물들에게서 현실성을 제거해버린다. 간략하게 생략된 배경, 물감의 물질성을 최대한 감추는 기법들의 연원은 세속화된 서양식 초상화 기법이다. 이는 일반인을 그리는 초상화 기법에서도 마찬가지다. 대개 사진을 기초로 그려지는 초상화들 역시 현실의 인물이면서도 꿈속에 존재하는 것처럼 둔갑된다.

실물이 아닌 사진이라는 기호를 대상으로 그것을 재이미지화하는 행위는 그것이 하나의 꿈, 일장춘몽임을 말해준다. 다시 말해 우리가 아무리 낙원을 그리워해도 거기에 도달하지 못하리라는 암시이다. 이 암시와 계시는 우리를

현실 속으로 되돌려 놓는다. 따라서 액자 속의 모든 낙원들은 지속적으로 감상 되는 것이 아니라 흘낏 쳐다보고 마는 낡은 거울 같은 구실을 한다. 낙원에 도달할 수 없을지 모르지만 아직도 그것을 잊어버리지는 않고 있다는 징표인 것이다. 그래서 이 징표들은 이발소, 개업한 식당, 목욕탕을 가리지 않고 걸려 있게 된다. 최소한의 희망, 즐거워서 오히려 혹독한 환상인 것이다.

즐겁고, 부재하고 그러므로 더욱 절실한 낙원의 환상은 거의 반드시 액자 속에 담겨진다. 그리고 그 액자는 미술의 실크로드라고 부를만한 일본, 중국, 서양—특히 미국의 하급 미술품과 우리의 전통적 하급 미술품이 맹렬하게 부딪혀 만나는 지점이다. 이 지점에서 낙원을 담은 액자의 형식은 그 부딪힘에 힘겨워하듯 옆으로 기다랗게 눕는 횡액이 된다. 이 횡액은 그림으로 하여금 필연적으로 수평적인 구도를 취하게 하고 그 수평성은 안락하고 평정한 심리 효과를 가져다준다. 게다가 거울 위의 남은 벽면이나 가구 위의 공간, 시계나 사진틀, 달력과 나란히 걸 수 있는 공간적인 유연성을 부여한다. 다시 말해 필수적인 가구와 장식물을 걸고 남은 벽의 위쪽에 간단히 걸 수 있게 해주는 것이다. 그렇지 않다면 작은 장식 액자나 인두 그림처럼 벽걸이로 매달 수 있게 제작된다. 즉 시각적으로 위생 처리된 전시장과 같은 공적인 공간이 아니라 사적인 공간 속에 위치되도록 배려된 것이다.

이러한 배려는 수요자를 고려한 이발소 그림 제작자들의 서비스이다. 그 서비스는 전문적이며 이 전문성이 민화와

현격한 차이를 이룬다. 민화의 생산이 대개 주문에 따른 수공업적인 생산인 데 반해 이발소 그림은 대량생산되는 문화 산업의 일부이다. 바로 문화 산업의 일부라는 점 때문에 비난받고 멸시당하는 수모를 겪기도 하는 이발소 그림은 보통 사람들에게는 도저히 손이 미치지 않는 고가의 고급 미술품을 대신한다. 이러한 불안한 대리 체험과 계산된 만족감과 조야함 때문에 이발소 그림은 비난받는다. 그러나 그러한 대리 체험은 일종의 교육적 효과를 발휘하는 복잡한 지점에 위치한다. 명화의 복제가 바로 그런 경우이다. 명화는 위작이 아니다. 위작은 진품으로 속이기 위한 정교한 장치이지만 이발소 그림의 모작은 진품임을 가장하지 않는다. 대신에 가짜임을 분명히 밝히고 대중적으로 재해석한 아이콘이 된다.

그러나 이발소 그림, 키치의 위상을 둘러싼 논란의 핵심은 거기에 있지 않다. 이발소 그림보다 훨씬 저급한 정치, 사회, 문화적인 제도와 의식에 의해 대량생산되는 공적인 키치들이 그 핵심이다. 정치가와 권력자, 공직자, 자본가들을 포함한 이른바 사회 지도층이라는 모호한 용어로 지칭되는 인물들의 키치 맨적인 행태와 그에 따른 생산물들은 우리를 은밀하고 교활한 방식으로 기만한다. 그러한 기만은 우리 주위의 공적 영역의 수많은 시각문화에서부터 정치와 사회 전반의 키치화를 공고하게 달성한다. 바로 그 정치, 사법, 언론, 경제, 문화의 키치화가 외환위기를 비롯한 부정과 부패를 지옥에서 불러와 우리의 삶을 낙원이 아니라 불필요한 고통과 인내로 채워 놓은 것이다.

액자 속의 낙원으로서의 이발소 그림도 그 기법과 형식이 이제 크게 바뀌었다. 과거와 같은 뻥끼 그림은 찾아보기 힘들게 된 지 오래고 재료와 크기, 물감을 비롯한 모든 것들이 고급화되어 일부는 미술 제도 내의 키치들과 구분할 수 없는 수준이 되었다. 그럼에도 불구하고 광고를 비롯한 여타의 이미지 생산 방식에 비해서는 여전히 원시적이고 수공적이다. 자본의 집중 투자에 따라 대량, 다양화된 수많은 키치들의 대홍수 속에서 이발소 그림은 이미지 생산의 밑바닥을 이룬다. 키치의 우세종에서 밀려나 그 위상이 바뀐 것이다. 그러나 아도르노가 말한 것과는 다른 방식으로 유토피아를 보존해 나가는 특성은 당분간 변하지 않을 것으로 보인다. 왜냐하면 우리의 낙원은 요순 시대에 대한 조선 시대의 그리움처럼 과거지향적인 요소가 강하고, 그 위에 개인적인 노스탤지어를 소스처럼 뿌려 얹은 것이기 때문이다. 그리고 설사 그 노스탤지어가 우리를 살짝 마취시킨다 해도 시간과 거리를 두고 본다면 이발소 그림은 이 시대를 증거하는 가장 예민한 상처의 한 부분을 이룰 것이다.

이발소 그림의 유토피아는 기법과 형식, 팔리는 장소가 바뀌어도 소시민적인 안락과 평안을 보장하는 폐쇄적인 것이다. 그러나 이 폐쇄성을 비난할 자격이 누구에게 있겠는가? 거대한 유토피아에의 희망을 보여주는 직업적인 키치 맨인 정치가와 권력자들에게 끝없이 속고 시달려온 대중에게 비록 폐쇄적일지라도 소박한 낙원에의 꿈조차 없다면 세상은 너무 쓸쓸하고 가혹한 곳이 될 것이므로.

계산된 유토피아, 아트 페어
— *2018*

전에도 그랬지만 이발소 그림은 점점 사라져 가고 있다. 대신에
모든 미술 작품이 이발소 그림화되고 있다. 그건 아트 페어에
가 보면 당장 알게 된다. 직업이 미술 작품을 만들고 팔고
해서 먹고 사는 일이지만 아트 페어라는 이름의 전시에는 한번
밖에 가본 적이 없다. 왜냐면 다시 보기가 두려웠기 때문이다.
작품이 아닌 상품으로서의 전시란 눈 뜨고 보기엔 너무
괴로웠다.

아트 페어의 전시는 모든 작품을 그 질과 의도와 상관없이
키치로 만드는 놀라운 힘을 발휘하고 있었다. 즉 맥락
없는 작품들의 선정, 나열이 그렇게 만든 것이리라.
사실 이제는 모든 미술 작품 자체가 기꺼이 키치가 되고 그걸
당연하게 여기는 것이 정상일지도 모른다. 심지어 언론은
키치적인 작품을 생산하는 작가들을 팝 아티스트라고 부르는
말도 안 되는 친절을 베푼다. 이게 뭐란 말인가? 작가들
가운데 팝적 경향의 작가들이 있는 것이지 팝 아티스트라는
새로운 장르의 작가가 있는 것은 아니다.

사실 요 몇 년간 미술계를 뜨겁게 달군 것은 가짜를 둘러싼
이런저런 소동들이다. 그 소동에 휘말려 작품의 질이 어떤지와
키치적인 작품들에 관한 제대로 된 평가는 증발해버렸다.
더구나 키치와 키치 아닌 것 사이의 구분이 사라지고 남은 것은
상업적 성공 여부이다. 그밖에는 가짜 미술 작품의 소용돌이에

휘말려 거의 무의미해졌다. 이제 미술작품이 보여주던 유토피아는 돈이 얼마나 되느냐로 귀결되어 버렸다. 나머지는 모두 부수적이다.

정치적인 면에서도 그렇다. 박근혜를 풍자하거나 비판한 내용의 전단을 거리에 살포한 혐의로 기소된 한 작가는 대법에서도 유죄를 선고받았다. 재판부는 "전단을 살포한 행동이 정치적·예술적 표현이라며 정당 행위라고 주장하지만, 경범죄 처벌법을 위반하는 것은 예술의 자유와 완전히 다른…" 이 무슨 희비극일까? 정치적 예술적 표현 행위와 경범죄 처벌법을 뒤섞고 구분을 못(안)하는 것은 비극이고, 박근혜가 그 뒤 어떻게 되었느냐는 희극이다. 그 재판부는 지금은 무슨 생각을 하고 있는 것일까? 미술 작품은 길거리에 뿌려지면 안 된다는 근거는 어디에 있는 것일까? 재판 자체가 키치인 것이다. 아니 키치보다 못한 무엇은 아닐까?

은폐된 공중 지하실

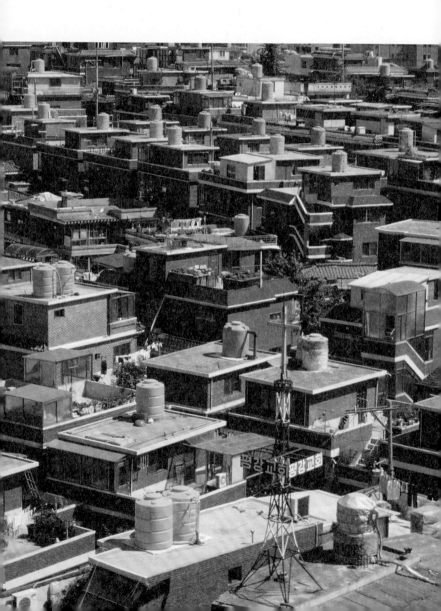

지상의 지하실 옥상, 그리고 노란 물탱크

1997 —

지붕들이 낮되 가파르지 않은 물매를 가지던 시절, 지붕 위에
오르는 것들은 박이나 호박, 개에 쫓긴 닭들이었다. 흥부가
따낸 박들과 붉은 고추가 차지한 지붕 아래의 가옥들은
가족들의 영원한 거주지였다. 내구성 있는 거주지가 아닌
도시의 집들, 아파트, 연립주택, 크고 작은 빌딩으로 이루어진
도시의 평지붕 위에는 박이나 호박 대신 커다란 물탱크와
위성 안테나와, 옥상옥이 자리 잡고 있다. 무엇보다 영국 시인
딜런 토머스의 표현대로 "안개 속에 뿔을 세운 달팽이 같은"
교회의 첨탑과 십자가가 있다.

　도시의 집들, 다가구 주택과 아파트와 빌딩은 물론 심지어
단독 주택까지도 모두 임시 거주지이다. 누구도 자신이 사는
아파트, 다가구 주택이 대지에 뿌리내린 식물처럼 영원한
것이며 추억을 생산할 것이라고 믿지 않는다. 오래된 집들,
영원한 거주지로서의 집들은 어느 방에서 누가 태어났고,
어느 방에서 언제 누가 죽었고, 어떤 일이 있었다는 기억을
갖게 한다. 아파트와 다가구 주택에는 그것이 없다. 방들은
오랜 분투를 거쳐 획득한 평당 얼마짜리의 공간에 불과하다.
그러므로 그 공간들은 재산 가치가 훨씬 우위에 있는,
언젠가는 더 넓고 비싼 주거지를 위해 팔아치워야 할 것들이다.
임시 거주지로서 건물들은 내구성 없는 소모품이며 그 소모는
공간에 대한 기억들을 박탈한다. 인간의 체험, 기억들은

시간이 제어하는 영역이지만, 그것들이 되살아나는 것은 마치 상처가 그렇듯이 공간에 의해서이다. 하지만 도시의 임시 거주지에는 그것이 없다. 그 임시 거주지에 사는 도시의 유목민들은 재산의 증식을 좇아 떠돌아다닌다. 그러므로 가족은 추상적인 공간, 광고 속에서만 존재한다. 실제 가족들은 모두 허공에 떠서 질주한다. 그리고 그 질주는 비커 속을 방황하는 분자들의 브라운 운동처럼 방향이 없다. 단지 하나의 방향이 있다면 그것은 자본의 자력에 이끌려서이다.

현대 건축, 지붕을 없앤 평지붕의 산물인 옥상은 건물에 따라 그 용도가 달라진다. 고층 빌딩, 아파트의 옥상은 자살의 장소, 헬리콥터 착륙장, 펜트하우스, 전망대가 된다. 그러나 일반 주택이나 연립 주택, 소규모 빌딩들의 옥상은 지상에 있는 지하실이다. 거기에는 물탱크, 쓸모없거나 버린 물건들, 옥상옥, 작은 화단이나 화분들이 노숙자처럼 웅크리고 있다. 지하실과 차이가 있다면 그것들이 노출되어 있다는 것뿐이다. 그러나 그 노출은 더 높은 곳에서 보지 않는 한 눈에 띄지 않는다. 사실상 감춰져 있는 것이다.

물탱크들은 수도관을 통해 흘러온 물을 담아두는 곳이다. 그것은 지붕에 있는 우물이다. 그러니까 도시의 집들은 땅을 파 내려간 우물 대신에 지붕에 우물을 지닌 것이다. 그 우물들은 밀폐되어 있어 물이 눈에 보이지 않는다. 눈에 보이지 않는 물은 지하의 수도관을 통해 거기에 도달한다. 즉 수원지로부터의 먼 여행의 종착지이다. 서울의 연립주택 물탱크들은 노랗다. 옥상의 회색 콘크리트와 절묘한 색채

대비를 이루는 명시도 높은 노란 물탱크들이 연립 주택
옥상에 줄지어 선 풍경은 일종의 열병식이다. 그 열병식은
연립주택의 건축들이 집 장사들의 작품임을 말해준다.

우리나라의 집 장사들, 도시 주택 건축업자들은 규모의
크기와 상관없이 주택이 소모품임을 익히 알고 있다. 때문에
설계에서 시공에 이르기까지 불변의 원칙이 유지된다.
그 원칙은 보다 싸게, 보다 허술하게, 보다 빨리다. 설계와
시공 모두 생각이란 거의 필요 없다. 집 장사 수준의 소규모
건축업자든 큰 건축회사이든 획일적이고 차별 없는 설계와
시공이 목표가 된다. 그것은 경제성이라는 이름으로
호도되기도 하지만 진짜 목적은 주택의 수명을 이십 년 이내로
적절히 유지시켜 재건축을 하는 데 있다. 내구성을 줄여
재건축을 노리는 것이야말로 건축회사의 일거리를 끊이지 않게
하는 전략이기 때문이다. 바로 그러한 주택의 옥상에 올라앉은
노란색 물탱크들의 열병식은 값싼 건축 철학으로 지어진
건물의 옥상에서 그 철학을 대변하고 있다.

물탱크와 짝을 이루는 옥상옥들은 옥상을 통째로 쓸 수
있다는 점에서 매력 있다. 하지만 대개 옥상옥들은 불변의
자본인 토지를 최대한 착취하려는 의도의 산물이다. 때문에
더 작은 평수, 더욱 허술한 건축으로 특징 지어진다.
물론 임대료도 싸다. 옥상옥은 공중 지하실인 옥상을 대지로
삼는다는 점에서 기형적인 건물이다. 그 건물들은 더위와
추위와 빗물을 제대로 막아내지 못한다. 여름 오후가 되면
사막이 된다. 옥상의 시멘트 콘크리트가 태양 전지보다

효율적인 열 저장소의 역할을 해서 열기가 저주처럼 쏟아지는 것이다. 겨울 역시 마찬가지다. 얼어붙은 콘크리트 벽들의 냉기와 장애물 없이 와 닿는 바람이 옥상을 자신들의 주거지로 삼는다. 때문에 변칙적 건물로서의 옥상옥은 거주지로서는 부적합하지만, 비교적 싼 임대료 때문에 멍청한 물탱크 옆에 웅크리고 있는 것이다.

공중 지하실로서의 옥상은 때로 거대한 쓰레기장이 된다. 낮은 층수의 상가건물, 특히 부도심 지역의 상가 건물의 옥상은 대형 폐기물의 집적장이다. 그곳의 폐기물들은 햇빛에 색이 바래고 비에 젖으면서 썩고, 뒤틀리며 사라져 간다. 낡은 의자와 책상, 회색으로 변한 합판, 망하거나 이사 간 가게의 간판 등이 모여 무질서의 극치를 이룬다. 그 물건들은 대부분 용도가 끝난, 그러나 버리려면 돈이 드는 대형 폐기물들이다. 그러한 옥상들이 가려지는 순간은 단 한 번, 눈이 내릴 때이다. 눈도 적은 양이어서는 안 된다. 도시의 집들을 모조리 흰 꽃상여로 만들어버릴 만큼의 눈이 내려야 한다. 그 짧은 황홀한 순간이 지나고 나면 옥상은 다시 폐기된 물건들이 서로 멱살을 움켜쥔 국회의원들처럼 무질서하고 탐욕스럽게 얽혀 있는 장소가 된다. 그러니까 그 옥상들은 정확히 우리의 정치·사회적 의식을 재현하는 장소인 것이다. 눈에 보이지 않으면, 남에게 들키지만 않는다면 얼마든지 부정을 저지를 수 있다는 징표로서 말이다.

폐기물로 뒤덮인 옥상의 상당수는 종교적 장소가 된다. 신이 강림할 자리를 표시라도 하듯이 붉은 십자가들이 서 있기

때문이다. 옥상에 세워진 교회의 첨탑과 붉은 네온 십자가는 고딕식 교회의 그것과 다르다. 고딕식 교회의 첨탑이 하늘에 좀 더 가까이 가려는 인간의 신앙심의 순진한 발로라면 옥상의 십자가들은 그곳에 교회가 있다는 단순한 지표 역할을 할 뿐이다. 거기에는 어떤 종류의 신성함도 순결한 신앙심도 없어 보인다. 한 집 건너 서 있는 철재로 얼기설기 만들어진 첨탑과 어두운 밤하늘을 배경으로 달아오른 영혼처럼 붉게 빛나는 십자가들은 개인적 사업체로서의 교회가 얼마나 많은지를 증거할 뿐이다. 어쩌면 첨탑과 십자가는 쓰레기를 버리는 공중 지하실로서의 옥상을 은폐하는 가장 강력하고 종교적인 시각적 기호이자 은유인지도 모른다.

고층 건물, 특히 백화점의 옥상은 자본의 의식을 대변한다. 백화점 옥상들은 주로 주차장, 임시 행사 장소, 놀이터, 인공 정원 등으로 활용된다. 건물 밖으로 뛰어내릴 수 없도록 높은 담이 둘러쳐진 그곳은 휴식 공간이 되는 경우도 있다. 그 휴식 공간에는 나무와 잔디가 심어진 인공 정원이 조성되고 조각품들이 놓인다. 즉 키치의 왕국인 백화점이 고객들을 위해 베푸는 서비스 장소이다. 최근에 세워진 백화점들일수록 그 공간은 문화 공간 역할을 한다. 그 문화적 공간을 이루는 경관은 철저히 부르주아적이다. 그 경관은 백화점이 소비의 장소, 돈을 쓰는 곳이 아니라 공원과 같은 문화적 장소임을 강조한다. 그리고 그것은 고객에게 베푸는 서비스라는 이름으로 위장된다. 그 위장은 나무, 벤치, 조각 등의 자연과 예술의 기호들의 집합에 의해 멋지게 성공한다. 누구도

그 공간이 가진 본래의 목적을 의심하지 않는 것이다.

고층 건물의 옥상은 도시라는 스펙터클과 경관을 조망하기 위한 전망 좋은 장소이다. 그곳에 서면 도시 경관은 껍데기를 벗긴 짐승처럼 살과 내장이 모조리 드러난다. 도시의 화려함과 유혹이 한낱 허구일 수 있음이 명백히 보인다. 높아 보이던 집들은 두들겨 맞은 것처럼 납작 엎드려 있고, 사람과 자동차는 잘못 튀긴 물감처럼 바닥에 붙어 있다. 뻗어 있는 길들과 랜드 마크가 되는 건물들만 제법 그럴듯해 보일 뿐이다. 따라서 옥상은 강력한 시각적 권력의 장소이다. 그 장소에서는 도시가 하나의 판옵티콘형의 감옥임을 알 수 있다. 그러나 그 장소는 유감스럽게도 개방되어 있지 않다. 대개 굳게 닫힌 철문과 '관계자외출입금지'라는 거부 신호가 접근을 차단한다.

그 이유야 빤하다. 자살, 사고 방지를 위한 안전 조치이자 보안 조치이다. 안전과 보안 때문에 고층 건물에 있는 전망대조차도 옥상에 만드는 경우는 극히 드물다. 그리고 전망대를 만들어 입장료를 받는다는 것은 볼 권리, 다시 말해 시각적 권력을 판매하는 것이다. 그처럼 시각적 권력을 돈 주고 사는 것이 싫다면 도시 근교의 산을 오르는 수밖에 없다. 거기에도 입산료가 있을지 모르지만 적어도 산에서 얻는 시각적 권력은 자본에 의해 획득된 것은 아니라는 점이 위안이 될지도 모른다. 아마 거기서는 옥상의 구질구질함이 보이지 않을 것이다. 대신에 때 묻고 찢어진 비닐처럼 도시를 뿌옇게 덮고 있는 더러운 공기층이 눈과 마음을 피곤하게 할 것이다.

옥상 잔디밭과 조형물로 꾸며진 한 백화점의 옥상은 서비스이자 일종의 과시이며 위장이다.

로맨틱한 해방구(?), 옥상
— *2018*

집들이 아파트로 바뀌고 자살 사건도 그치지 않으면서 옥상은
대개 금기 지역이 되었다. 내가 사는 아파트 옥상에도 올라가
본 적도, 올라갈 생각도 해본 적이 없다.

펜트하우스가 아닌 옥탑 방은 수많은 소설, 연극, 드라마,
영화, 예능 등에 등장하면서 제법 로맨틱한 뭔가가 덧씌워졌다.
옥탑 방에서 살면서 겪는 힘들고 괴로운 점은 드라마, 예능
프로그램에 거의 등장하지 않는다. 대개 좀 불편하긴 하지만
친구들과 함께 고기를 구우며, 술을 마시고, 기타를 치며
노래를 부를 수 있는 장소로 해석된다. 청년들이 주로 살아가는
나쁜 주거 공간의 대명사인 지하, 반지하, 옥탑, 고시원의
줄임말인 '지옥고'의 풍자적인 의미가 증발되어 버린 것이다.

실제로 요사이 옥상은 새로운 트랜드가 되어 재미있는
컨셉의 음식점이나 파티 장소로 변모되고 있기도 하다. 하늘을
직접 볼 수 있고 조망이 괜찮은 장소라는 특성이 상품성을
획득했다고 할 수 있다.

대중문화 속의 로맨틱한 옥상에 맞서 현실적 옥상의 끝을
보여주는 곳이 부산 산동네의 옥상이다. 부산의 산동네 단독
주택 옥상은 조망의 장소이자 철저한 생활공간이다. 지금은
관광 명소가 되어버린 감천동이나 안창마을 등의 집들은
좁고 작다. 그런 조건 때문에 이 층, 삼 층으로 올라가면 위로
올라갈수록 한 뼘씩 넓어지는 독특한 구조를 가지고 있다.

이를 부산 사람들은 '한 뼘 이 층'이라고 부른다. 삼층이면 '한 뼘 삼 층'즈음 되겠고 대개 그 건물의 옥상은 일터이자 공방, 소규모 농장이며, 운동장이자, 관광지이다. 집들이 너무 좁아 사적인 공간을 확보할 수 없는 이들에게 옥상은 일종의 해방구인 것이다. 산동네가 많은 부산의 산 중턱을 따라 마을을 연결하는 산복 도로에 인접한 좀 크고 넓은 집들의 옥상은 주차장으로 쓰이기도 한다. 현실은 늘 우리의 상상 이상인 것이다.

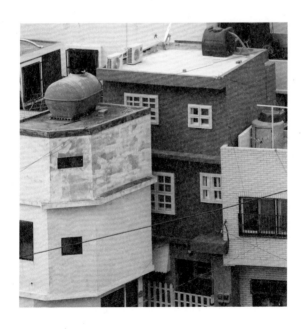

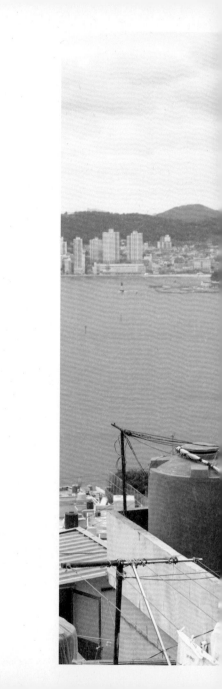

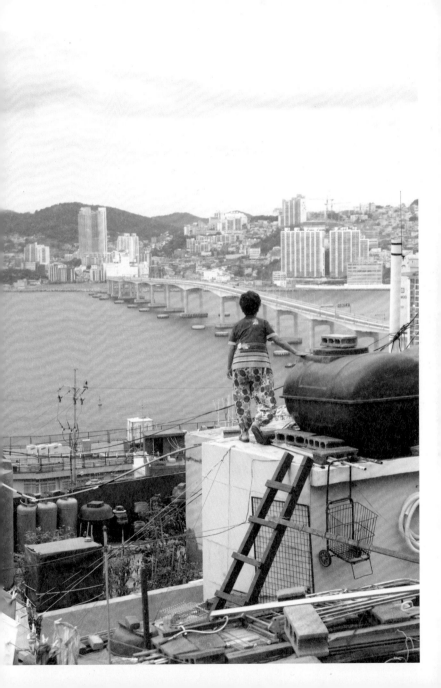

잘 다져진 빈 땅의 기억

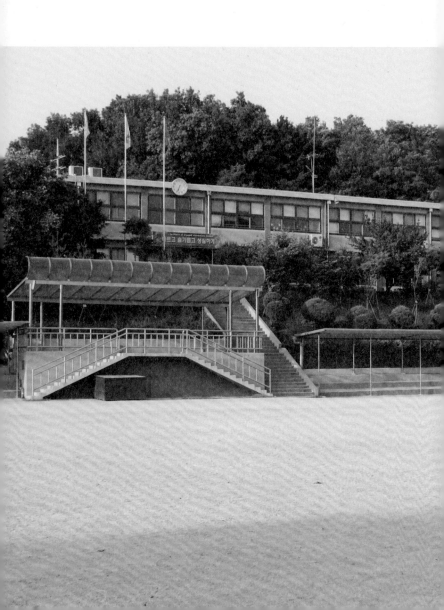

재현된 권력의 위장술, 운동장

1997 ―

운동장은 빈 땅이다. 그러나 같은 빈 땅인 공터와는 다르다.
공터가 언젠가 쓰기 위해 잠시 비워둔 땅이라면 운동장은
일부러 만들어진 빈 땅이다. 공터에는 언젠가 삼 층,
사 층 건물이 들어서고 사람들이 북적거리겠지만 운동장은
그렇지 않다. 적당한 양의 모래와 흙을 섞어 잘 다진 빈 땅인
운동장은 자연이 아니다. 그러므로 운동장은 소금이 뿌려지고,
잡초가 뽑히고, 롤러를 굴려 단단히 다져지는 것이다.

　운동장이라고 부르건 군대식으로 연병장으로 부르건
거기에 연관된 내 기억들은 유쾌하지 않다. 한 시간 넘게
계속되는 지루한 애국 조회와 빤한 내용의 목소리만 높은 훈화,
국민체조, 교련, 체력장, 모기 회식, 선착순, 분열, 열병,
제식 훈련, 봉체조, 총검술, 완전군장 구보와 원산폭격 따위가
떠오를 뿐이다. 내 기억 속의 운동장에는 구령, 신음 소리,
기합 소리와 땀방울이 뚝뚝 떨어져 흙에 깊이 배어 있다.
사흘이 넘도록 빨아 입지 못한 옷에서 나는 지독한 쉰 냄새도
같이 배어 있다. 맹렬하게 내리꽂히는 한여름의 뜨거운
햇볕 속에 땀에 젖은 군복을 입고 구르던 연병장과 그 주위에
둘러선 서늘한 버즘나무까지의 거리는 왜 그렇게 멀었던가.

　물론 이런 기억만 있는 것은 아니다. 축구, 놀이, 운동회
등의 즐거운 기억도 있을 수 있다. 그러나 그것은 대개
초등학교 시절까지다. 적어도 내게는 초등학교 이후 운동장에서

일어난 일로 유쾌한 것은 거의 없다. 앞에서 말한 단어들이 전부다. 그리고 운동장에 그런 기억을 가지는 것은 너무나 당연하다. 왜냐하면 운동장이란 바로 그렇게 쓰기 위해 만들어진 잘 다져진 빈 땅이므로. 겉보기에 운동장은 이름 그대로 운동을 하기 위해 만들어진 빈 땅처럼 보인다. 평평하게 잘 다져진 땅, 축구 골대, 농구 골대, 미끄럼틀, 모래밭 등의 장치들이 그렇게 보이게 만드는 시각적인 기호들이다. 그러나 그것들은 일종의 눈가림이자 속임수이다. 운동장의 진짜 목적은 많은 사람을 훈련시키는 데 있다. 그럴 수밖에 없는 것은 운동장을 가진 기관인 학교나 군대의 목적이 바로 그것이기 때문이다. 칸트가 일찍이 간파했듯이 학교란 아이들을 바로 줄 세우기 위해 만들어진 장치인 것이다. 푸코를 빌면 권력의 작은 단위인 학교, 즉 미시 권력으로서의 학교는 그 성원들을 훈련시키고 복종시키기 위한 도구이다. 국민 교육 기관이 당초에 국민을 위해서가 아니라 권력의 증식을 위해 설립되었고 군대 역시 마찬가지이고 보면, 그 점은 더욱 분명해진다.

국민 교육기관들이 만들어지기 이전인 17세기의 지방학교, 기독교 국민학교의 발달은 가난한 아이들을 방치하여 생겨나는 신에 대한 무지, 나태, 망나니 조직을 막기 위한 조치였다. 이 시기는 푸코가 규율사회라고 부르는 현대사회에 이르기 위한 규율 장치가 점진적으로 확산되어 사회 전체에 침투해 들어가던 시기였다. 종교 군이 전 유럽 군대의 모델이 되고, 군 병원은 병원의 재조직 모델이 되며, 학교 역시 제수이트파의 가톨릭 학교가 일반적인 모델이 된다.이 모든 조직들은 내부

규율을 갖는다. 그 규율의 목표는 무질서를 극복하고 능률을
올리며 개인이 가진 유용성을 증대시키는 데 있다. 개인의
유용성 증대는 육체의 예속에 의해 가능하다. 그러나 그 예속은
폭력 수단이나 이데올로기적 수단으로는 얻어지지 않는다.
그래서 사용되는 것이 규율이다. 규율은 육체를 예속하는 가장
효과적인 방법이며 예속된 육체는 생산적 육체가 된다.
이 육체를 예속시키는 기술을 푸코는 정치적 기술이라고
부르고 이 기술이 육체를 기계화하고, 경제화하는 것이다.

　　규율에 복종하도록 훈련시키는 장소로서의 운동장은
여러 가지 장치를 가지고 있다. 가장 눈에 띄는 장치는 비어
있다는 것이다. 평평하게 다져진 이 비어 있음은 공간의
유연성을 높인다. 거기에서는 운동 경기부터 제식 훈련까지
무엇이든 할 수 있다. 초등학교에 입학하는 아이들이 맨 처음
하는 일은 대개 줄을 서는 일이다. 두 팔을 들어 올려 앞에 선
아이와 일정한 거리를 두고 한 줄로 늘어서는 훈련이 대한민국
초등학생들이 처음 배우는 규율이다. 그 규율은 '앞으로
나란히'라는 구령과 함께 시작된다. 구령은 단순한 명령이
아니다. 그것은 개인의 육체를 훈련시키는 주술이며 집단화를
위한 주문이다. 이 주술 다음에 아이들은 차렷, 경례,
열중쉬어, 앞으로 가 따위의 구령에 익숙해진다. 운동장에서
체육 또는 운동 경기가 벌어지는 것은 그 다음 과정이다.
그러므로 아무것도 없는 비어 있음은 운동장이 가지는 가장
중요한 공간적 특성이자 시각적 장치이다. 그리고 그 장치는
운동장에 설치된 다른 모든 장치들보다 우위에 있다.

규율을 위한 주문들이 발령되는 곳은 구령대이다. 스탠드가 없는 운동장은 있지만 구령대 혹은 운동회와 체육대회 따위의 행사에 본부석이 되는 자리가 없는 경우는 없다. 그곳은 빈 운동장을 장악하는 권력의 중심이다. 비록 위치는 스탠드의 앞이나 운동장의 가장자리에 있지만 그곳에서는 운동장의 전부가 한눈에 들어온다. 스탠드가 구경꾼의 장소라면 구령대는 권력이 발신되고 통제되는 장소이다. 철제 혹은 콘크리트로 짜인 이 공간은 계단을 딛고 올라가게 되어 있으며 운동장보다 높다. 계단을 딛고 올라가 규율과 명령의 실행 여부를 감시할 수 있는 시선의 높이를 갖는 것이 바로 권력의 요구이다. 원시적인 판옵티콘으로서의 구령대, 본부석이 갖는 위상은 작은 시골학교 운동장뿐만 아니라 올림픽 경기장과 같은 거대 경기장이나 정치적 집회를 갖는 광장, 국회의사당과 같은 공간에도 그대로 관철된다. 구소련의 붉은 광장에서 당서열대로 늘어서서 손은 흔들던 당 간부들이 서 있던 곳이나 대통령 취임식이 벌어지는 단상의 높이도 확대된 구령대에 불과하다.

축구 골대, 철봉, 그네 등의 놀이기구는 구령대를 중심으로 운동장의 외곽에 위치한다. 대개의 경우 구령대를 중심으로 축구 골대는 좌우 대칭의 형태로, 철봉, 그네, 미끄럼틀 등의 놀이기구는 다시 그밖에 몰려 있다. 이 시각적 기호들은 운동장의 본래 목적을 은폐하고 위장한다. 물론 위장술 이외의 목적은 분명히 존재한다. 교육부가 마련한 운동장 시설령에 분명한 목적을 가지고 포함되어 있다. 그러나 그 목적은 부수적이다.

위장을 위한 장치로는 또 나무와 숲과 화단이 있다. 그곳은 운동장의 변방이며 나무, 숲, 화단은 파편화된 자연이다. 인위적이고 관리되는 자연의 틈새에 가끔은 조악한 조각품들이 들어선다. 특히 초등학교의 내부에 있는 호랑이, 독서상 따위의 질 나쁜 키치는 운동장의 목적을 너무나 열심히 위장하기 때문에 오히려 그것을 폭로하고 만다. 이 변방에서는 규율이 약화된다. 하지만 규율의 약화는 일시적이며 책략적이다. 그러므로 쉬는 시간에 우리는 운동장 둘레의 버즘나무 그늘에 앉아 담배 한 대 피우고 잡담하며 불안한 마음으로 다음 명령을 기다리는 것이다.

학교 규모의 작은 운동장들이 확대되어 사회적 규모가 되면 운동장은 더욱더 전문화, 세분화된다. 그 전문화는 맨땅이 잔디와 타탄, 나무판자 따위로 덮이는 데서 시작된다. 그 위에 지붕과 제대로 된 관람석이 덧붙여지고 거기서 벌어지는 운동 경기의 종목이 무엇이냐에 따라 특화된다. 그 운동장에서 벌어지는 스포츠들은 기본적으로 무상의 행위이며 에너지 과잉의 과시이자 편집증적 이미지들의 게임이다. 따라서 대규모 운동장은 이미지들이 움직이는 스크린이며 그 스크린을 둘러싸고 열광, 분노, 폭력, 죽음을 요구하는 관중들의 편집증이 연출된다. 가로세로 날뛰는 치어리더들은 운동장에 부족한 성적인 흥분을 제공한다.

경쟁과 포상, 즐거움으로 포장된 소비성 쇼인 오늘날의 스포츠들이 벌어지는 경기장들은 일종의 콜로세움이다. 검투사와 동물들의 죽음 대신에 둥근 공을 둘러싼 쟁패가

벌어질 뿐이다. 경기장의 직사각형 구조, 둥그런 센터 서클, 골대와 네트와 둥근 공들은 인간이 발명한 가장 완벽한 형태들이다. 그 명료하고 대칭적인 형태를 둘러싸고 스포츠의 규율들이 적용된다. 아무리 선수들이 경기장 내에서 열심히 뛰고 또 뛰어도 그것을 지배하는 규율, 규칙들에서 벗어나지 못한다. 사각형, 원, 구 등은 사실 그러한 규율과 규칙의 명시적인 재현이다.

운동장은 광장과 비슷해 보이지만 전혀 다른 공간이다. 광장에는 담과 문이 없다. 따라서 광장에 모이는 사람들은 대개 자발적이며 통제되지 않는다. 이 통제되지 않음이 자발적인 민의의 집합소 역할을 한다. 그러므로 광장은 항의 시위와 집회가 일어나는 장소가 된다. 함부로 들어갈 수 없는 담과 문을 가진 운동장에서도 물론 집회와 시위가 있다. 그러나 그 시위들은 우리가 기억하듯이 대개 관제 규탄 대회나 정부 지지 집회이다. 그 집회에는 동원된 사람들이 할당량을 채우기 위해 모이며 혈서를 쓰는 따위의 과격한 행위가 연출된다. 그 연출의 배후에는 물론 피켓과, 플래카드와 머리띠를 맨 사람들을 동원해 줄 세워 놓는 권력이 있다. 그러므로 운동장은 재현된 권력인 것이다.

재현된 권력으로서의 운동장은 교실, 강의실의 구조와도 정확히 일치한다. 내부를 채우고 있는 도구들만 다를 뿐 교단, 교탁, 책걸상의 배열과 위치는 축소된 운동장이다. 아니 운동장이 확대된 강의실일 것이다. 이러한 확대는 운동장에 그치는 것이 아니다. 끝없이 넓어져 우리의 삶 전체를 채운다.

따라서 국가와 사회 전체가 하나의 거대한 운동장이며
우리는 거기에 어떤 식으로든지 줄을 서서 '앞으로 나란히'를
하고 있는 것이다. 운동장에서 시작된 경쟁과 줄서기는
철조망과 초소가 늘어선 훈련장을 거쳐 단계적으로 상승한다.
그리고 진짜 전투는 눈에 안 보이는 운동장인 사회에서
벌어지는 것이다.

　　벌 받고 나서 길게 늘어진 자신의 그림자를 보며 텅 빈
운동장을 천천히 걸어나가 본 경험이 있거나, 완전 군장으로
연병장을 헐떡거리며 구보로 뛰어본 사람은 누구나 운동장에서
벗어나는 것을 꿈꿀 것이다. 그러나 운동장을 있게 한 힘은
아무도 거기서 벗어나지 못하게 제어하고 감시하며 뺑뺑이
돌린다. 그 뺑뺑이는 평생 아니, 무덤이라는 형식을 통해 죽은
뒤까지도 지속될 것이다. 그것이 바로 현재까지 인간이라는
생물학적 종이 가진 운명이자 종적인 특성이다. 그리고
그 운명과 특성이 바뀔 수 있을지 아닐지는 전적으로 인간에게
달려 있다.

운동장 놀이 기구는 대개 운동장의 변방에 있다.

발암물질, 초미세 먼지에 점령된 운동장
— 2018

이제 학교 운동장이 연병장처럼 쓰이는 경우는 거의 없다.
대신에 운동장은 체육관과 같이 존재한다. 웬만한 학교에는
체육관이 있고 수영장이 있는 곳도 있다. 운동장은 체육 활동이
벌어지던 유일한 장소가 아니다.

　근래에 등장한 운동장의 문제점은 중금속 오염이다.
말도 안 되는 일이지만 인조 잔디, 우레탄 트랙 등을 시공할 때
중금속 등의 발암물질에 관한 조사 없이 하다 보니 벌어진
일이다. 때문에 멀쩡한 운동장을 두고도 쓰지 못하는 사태가
벌어진 것이다. 어이가 없다.

　그리고 운동장에서 일어난 가장 심각한 문제의 하나는
운동장과 관련이 없다. 그건 미세먼지, 초미세 먼지이다.
그 때문에 학교들은 운동회와 체육대회를 체육관에서 치르고,
아이들은 맘 놓고 놀지 못한다. 그러니까 운동장을 맘 놓고
쓰려면 숨부터 편하게 쉴 수 있어야 한다는 뜻이다.

죽은 자들의 도시

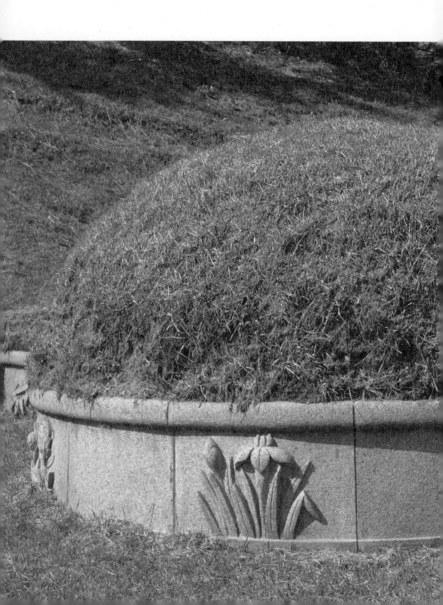

둥글게 솟은 불멸의 욕망, 묘지
1997 —

죽은 사람을 땅에 묻는 토장은 삶에 대한 끈질긴 미련의
징표이다. 살은 모두 썩어 달아나고 뼈만 남은 육신 자체는
삶 저편에 대한 어떤 단서도 주지 않는다. 하지만 사람들은
그 뼈라도 이 지상에 남겨 놓고 싶어 한다. 뼈와 살을 껴안고
부식시키는 흙들은 그 미련에 어떤 동정도 주저도 없다.
그러므로 토장은 끔찍하다. 죽음 뒤에도 삶을 연장시키려는
미련과 모든 것을 무화시키려는 자연과의 싸움이기 때문이다.
의지와 법칙, 미련과 무심함 사이의 쟁투. 그 싸움에서 결코
인간은 승리할 수 없다.

　　이에 비해 화장은 삶에 대한 욕망을 태워버리는 것이다.
그 태움, 불사름은 뼈를 만지며 기억할 후손도 미련도 남겨두지
않는다는 징표이다. 그러므로 사실 절 입구의 부도와 탑들은
부질없는 것이다. 인간의 뼈 대신 자연의 뼈인 돌을 다듬고
새겨 만든 부도들은 버려야 할 재, 사라져야 할 사리들을
신비화하는 시간의 감옥이다.

　　그렇다면 무덤은 무엇일까. 토장의 묘지, 줄지어 선
공동묘지는 무엇을 말하는 것일까. 그 무엇보다 묘지는 산자의
힘과 권세를 죽음 앞에서 주장하는 것이다. 권력과 금력과
이미 사라진 육신이 가졌던 이름과 힘을 과시하는 것이다.
그것은 결국 불멸에의 지울 수 없는 욕망이다. 그 불멸의
욕망이 둥글게 솟아오를 때 둥글게 줄지어 선 묘지가 되고,

뾰족하고 가파르고 솟아오를 때 거대한 피라미드가 된다. 때문에 묘지는 죽은 이후 누가 진짜 권력자였는가를, 누가 불멸의 욕망을 가졌는가를 증거해 준다.

그 무덤들은 레지스 드브레(Régis Debray, 1940~)의 지적처럼 예술이 장례에서 태어나며, 죽음의 재촉에 따라 죽자마자 다시 태어난다는 것을 말해주는 장소이기도 하다. 레지스 드브레는 무덤에 대한 경의가 여기저기에서 조형적 상상력에 활력을 주고, 거물들의 묘소는 우리의 첫 번째 박물관들이었으며, 또 고인들 자신이 예술의 첫 번째 수집가들이었다고 말한다. 그럴 것이다.

이러한 거물들의 묘지에 비해 박물관도 고물상도 아닌 공동묘지는 권력도 부도 소유하지 못했던 자들의 무덤의 무한 집합, 죽은 자들이 이루는 도시, 달동네이다. 그 집합의 원소가 된다는 것은 살아서의 위상을 증거하는 일이다. 산꼭대기까지 밀린 집들이 보여주는 놀라운 도시 풍경처럼 공동묘지도 산을 타고 올라간다. 번호들과 주소를 가졌다는 점에서 산자와 똑같은 대접을 받는 것이다. 죽음 이후가 우리에게 미로이듯이 공동묘지도 거대한 지도 없이는 위치를 찾을 수 없는 미로가 된다. 미로를 이루며 군인들처럼 딱딱하게 서 있는 묘지를 사열하는 것은 누군가의 표현대로 해와 바람과 비다.

집단적 공동묘지도 특화되는 경우가 있다. 종교인의 무덤, 유공자의 무덤들로 특화되는 무덤들은 산자의 행적을 죽은 이후에 계열화한다. 그 계열화는 죽음의 세계가 삶의

세계와 밀착되어 있음을 말한다. 말소리는 우렁차고 단호하다. 세례명이 없는 자들이 묻힐 수 없는 신자들의 묘지, 자격 심사가 이루어지는 국립묘지는 종교적, 세속적 권력이 죽은 자에게 부여하는 특권이다. 그리고 그 특권은 산 자에게 자부심과 위안을 준다. 하지만 그 위안의 위력은 만만치 않다.

묘지에도 권력은 여지없이 작용한다. 묘지의 넓이, 묘지에 세우는 석물의 크기 등은 제한된다. 보통의 공동묘지는 그 제한을 지킨다. 제한과 규격을 지키지 않는 자들은 가족 묘지나 종가의 장지에 묻힌다. 그 무덤들은 우선 공동묘지의 무덤들과 형태가 다르다. 공동묘지의 무덤들이 판잣집, 혹은 서민용 연립주택 같은 형식의 둥글지도 않고 네모나지도 않은 어중간한 길쭉한 모습이라면 가족묘의 무덤들은 둥글다. 물론 높이도 높고 넓이도 넓다. 그리고 무덤의 아랫부분은 석물로 치장된다.

그 치장에 엉뚱하게 난초나 연꽃이 돋을새김으로 들러붙어 있기도 하다. 그 돋을새김은 돋보이려는 욕망, 공동묘지와의 차별화의 시도이다. 그 구별 짓기는 무덤이 뼈대 있고 돈 좀 있는 자들의 무덤이라는 증거로서 작용한다. "얕보지 마라, 우리 집안은 보통 집안이 아니다, 건드리지 말라"는 신호이다.

그렇게 제도와 규격과 명령을 벗어난 묘지들은 제한 명령, 시정 명령이 내려져도 절대로 고쳐지지 않는다. 가끔 TV 뉴스의 한 부분, 잡지의 화보를 장식하면서도 끄떡하지 않는다. 그리고 아무도 강제 집행하지 못하고 사실상 고쳐지리라는 기대도 하지 않는다. 단지 호화묘지 설립자라는 기록이 그 죽은

자의 권세와 난공불락 성을 증거할 따름이다.

명당 또한 마찬가지다. 명당이란 기껏해야 살과 뼈가 잘 썩기를 바라는 소망의 표현이어야 하겠지만 세속적으로 명당은 삶의 터전인 양택(陽宅)보다 훨씬 중요시된다. 명당은 조상을 잘 모시겠다는 의지보다는 현세적 발복을 비는 처절한 욕망의 표현이다. 조상의 뼈를 담보로 눈에 보이지 않는 어떤 힘―그것이 무엇이든 간에―에 대한 추종과 복종을 맹세하는 것이다. 이 복종과 추종, 추레한 욕망의 역사는 길고도 길다.

무덤에 대한 집착, 불멸에의 욕망은 권력의 크기와 거의 절대 비례한다. 역사의 황량한 대 사막에 불쑥 솟은 수많은 무덤들이 그것을 말해준다. 피라미드, 진시황, 타지마할, 천마총, 장군총…, 그 무덤들은 과시이자 유혹이다. 고가의 부장품들은 산자를 유혹해서 무덤 속에 끌어들인다. 도굴은 거의 무덤의 역사와 같이 시작된다. 그토록 견고해 보이는 피라미드도 건설자의 이름을 쓴 파피루스의 글씨가 다 마르기도 전에 도굴되었다. 왕가의 계곡에서 발견된 왕들의 미라 집단은 도굴을 피해 모아놓은 것이다.

이 극성스러운 도굴과 시신에 대한 훼손의 공포는 보호 장치를 낳는다. 칭기즈 칸과 춘추 전국 시대 오왕 합려의 무덤이 그 단적인 예다. 아직까지 발견되지 않은 칭기즈 칸의 무덤은 완전한 평장이다. 무덤 조성에 참가한 사람들을 모두 죽이고 그 위에 나무를 심었다는 기록이 전해질 뿐이다. 오왕 합려는 십만 명의 인부를 동원해 호수에서 파낸 진흙으로

묘지를 조성하고 마무리에 참가한 천 명의 인부를 생매장한다.
그리고 그 위에 평평한 바위를 올려놓는다. 천인석이라는
이름을 얻게 된 이 바위는 공포와 살육의 위장이며 상징이다.
그러므로 무덤은 결국 위장이다. 죽음의 공포와 도달할 수 없는
불멸에의 소망을.

보다 확실히 시체를 훼손의 공포에서 보호하는 것은
시신을 공개하고 지키는 것이다. 레닌, 마오처럼 투명한 유리관
안에 시체를 넣고 산 사람이 지키고 돌보는 것은 시체
숭배의 극단이다. 이 시체 숭배는 시신에 대한 경배가 아니다.
그것은 오히려 산자의 권력을 정당화하기 위한 시신의
착취이다. 그 착취는 영원성을 지향하지만 영원성은 하나의
관념적 허구에 지나지 않는다. 그 어떤 권력도 영원한 적은
없었기 때문이다.

성묘는 이러한 숭배를 공식화한 것이다. 추석과 한식은
그 공식적인 추모일이다. 묘지에 이르는 길은 차들로 메워지고
사람들은 지금까지 돌보지 않던 죽은 자의 무덤을 찾아
과일과 술을 차리고 절을 한다. 죽은 자에 대한 머리 숙임은
조금도 거리낌이 없다. 죽음의 위력이 산자의 오만을 무릎
꿇게 하는 것이다.

그러나 이 무릎 꿇음은 그렇게 단순하지가 않다. 특히 모든
것을 기만하는 것이 직업인 정치가에 이르면 그것은 정치적
활동의 연장이 된다. 우리는 기억한다. 정치가들이 출마를
앞두고 혹은 중대 결심을 표명하기 전에 국립묘지와 아산
현충사와 백범 김구의 묘지를 찾았던 것을. 그 기억은 본 즉시

희미해져 버리지만 사진과 TV 화면은 남는다. 정치가들의
목표는 오직 그것, 이미지화이다. "나는 지금 중대 결심을
했다. 나는 죽음을 각오했다. 나와 이순신과 백범 김구와
국립묘지에 묻힌 열사들은 동격이다. 그리고 그것을 증명하고
알릴 이미지, 증명사진이 필요하다. 기자들은 나를 따라와서
사진 찍고 기사를 써야 한다." 물론 이때의 중대 결심이란
노태우와 전두환의 합작에 언론이 장단을 맞춘 육이구
선언처럼 고등 사기이거나, 기껏해야 대통령 출마를 막는
자들에 대한 죽은 자들의 위세를 빈 협박이다. 그러므로 그것은
일종의 자해공갈이다. 이 공갈과 사기는 조직 폭력배들과
유사한 검은 양복의 주인공과 주위를 둘러싼 추종자들, 그리고
죽은 자의 위광과 권세를 배경으로 멋지게 성공한다. 적어도
성공한 것처럼 보인다.

　정치가들의 묘지 앞에서 무릎 꿇음이 가장 성공한 경우는
통일 전 서독의 수상이었던 빌리 브란트가 폴란드를 방문했을
때 보인 유대인 묘지 앞의 제스처일 것이다. 그 제스처는
일말의 진실(브란트는 적어도 천박한 사기꾼은 아니라 치고)과 탁월한
연출이 빚어낸 것이었다. 이 예외적인 경우를 제외한다면
국가 원수들이 상대방 국가의 국립묘지를 참배하는 것은
단순한 외교적 수사에 지나지 않는다. 의장대들이 늘어서고
조화가 바쳐지고 향이 피워지고 방명록에 서명이 이루어지는
모든 과정들은 매끄럽고 공식화되어 있다. 방명록에 쓰인
서명들은 장식적 수사와 진심 없는 경탄과 존경이 뒤범벅된
죽은 글씨들이다. 그 죽은 글씨는 묘지와 대단히 잘 어울리는

짝패이다. 그리고 사람들은 그것이 허위의식이라는 것을
모두 안다. 그 외교적 예의들은 상호관심사와 현안이라는 말로
포장되는 국가 간의 협상과 별로 다르지 않다.

　　죽은 글씨가 새겨진 비석은 죽은 자들을 기억하고 예찬하기
위한 수단이다. 그것은 죽은 자를 대리해서 대개 직립으로
서 있다. 그곳에 새겨진 기호와 글씨는 묻힌 자의 삶을
예찬하고 기리며 죽은 뒤의 세계에서 더욱더 영광을 누리기를
빈다. 그 기원이 새겨지는 돌의 내구성은 죽은 자의 이름의
내구성과 일치된다. 그러나 비석이 사료가 될 때 죽은 자의
일생은 해체된다. 드브레는 비석이 그 단단함으로 부식을
억제하며 그 대리석이나 흑요석은 천한 것을 뛰어넘는다고
말한다. 이어서 비석은 그 장관을 통해 악을 추방하는 시각적
카타르시스라고 주장한다. 그것도 그럴 것이다. 어떻게 말해도
죽음은 두렵고 시체는 무섭다. 시신에 대한 공포, 죽음을
위장하기 위해 미국인들은 시체에 화장을 한다. 죽은 자의
핏기 없는 얼굴, 딱딱한 시신에 화장품을 바르고 마지막으로
사람들이 보게 하고 꽃을 던지는 것은 죽음이 그렇게 무섭지
않다는 것, 살아있는 것과 별로 다르지 않다는 것을 보여주려는
집단적 자기 위안의 방식이다.

　　뿐만 아니라 그것은 보드리야르(Jean Baudrillard,
1929~2007)가 말하듯이 삶의 색감으로 위조되고 이상화된
죽음이다. 그는 이러한 죽음이 삶을 모사하는 박제이고, 죽은
자의 부패와 변화를 금지하며 죽음과 삶의 차이를 없애는
제도의 폭력이라고 주장한다. 이 제도의 폭력은 죽음 자체를

제도화시킨다. 가족이 모인 가운데 장엄하고 자세하게
지켜봐 지던 죽음 대신에 사람들은 죽음의 치외법권인
병원에서 죽고 거기서 무덤으로 떠난다.

　　이미 이천만 기의 무덤이 있고 해마다 이십만 개의
새 무덤이 생기는 나라에서 묘지 사업은 불황이 없는 사업이다.
사업주들이 조성하는 묘지의 위치는 도심에서 벗어난
곳에 있다. 무덤들은 줄을 이루어가며 산을 파고들어 산자의
공간을 위협한다. 죽은 자들의 공간이 산자의 공간을 위협할
때의 대책들은 납골당과 화장으로 답이 나온다. 하지만
그 답들이 정답으로 밝혀질 때까지는 오랜 시간이 걸릴 것이다.
즉 산자의 공간이 죽은 자들의 공간을 진심으로 필요로 할
때에야 가능할 것이다. 아마도 그것은 그렇게 멀지 않은 장래에
이루어질 것이다. 산자를 위해 산과 논 아무 곳도 가리지
않고 아파트를 짓는 탁월한 사업 감각은 우리의 시야를
아파트형 묘지로 채울 것임에 틀림없다. 언젠가 묘지가 추첨과
당첨에 의해 프리미엄이 붙어 팔리는 날 유골단지를 납골당에
모셔두는 풍습이 자리를 잡을 것이다. 즉 무적의 위력을
가진 돈이 죽은 자에 대한 공포와 경배를 이기면서 최후의
승리를 거둘 것임에 틀림없다.

서비스 부동산업이 된 묘지

—— 2018

얼마 전 어머니가 돌아가셨다. 어디에 어떻게 모셔야 할지
머리가 아팠다. 처음에는 고향 섬에 모실 생각이었으나 장례식
기간에 눈이 많이 내리고 날이 추워 배가 뜨지 않았다.
게다가 땅도 얼어붙어 팔수도 없었다. 할 수 없이 서울 근교
어느 절에 모셨다. 삼 년 동안이다. 삼 년 뒤가 문제다. 생각
같아서는 시골에 모셔 수목장을 해버리고 싶으나 그것도
만만치가 않다. 어쨌든 묘지를 만들고 지키는 데는 돈과 정성이
든다. 다른 상품과 크게 다를 바가 없어져 버렸다. 일종의
서비스, 혹은 서비스 부동산업이 된 것이다.

 우리의 경우 죽은 자와 산 자의 공간은 나뉘어 있다. 하지만
꼭 그렇지 않은 곳도 있다. 단적인 예가 부산이다. 부산
유명한 산동네 감천 마을 근처의 아미동, 문현동 벽화마을,
안창마을, 우암동 등은 죽은 자의 공간이 산 자의 공간으로
어떻게 섞이고 전환되는지를 생생하게 보여준다.

 아미동은 일본사람들 묘지가 있던 곳인데 해방 이후
사람들이 정착하면서 묘지는 사라지고 비석들은 집을 짓는
재료로 쓰였다. 지금도 담, 축대, 댓돌로 여전히 쓰이는 곳이
많다. 문현동 벽화마을은 원래 공동묘지였던 곳에
철거민들이 정착하면서 만들어진 동네이다. 집 바로 옆에
무덤이 있고 길은 그 사이로 나 있다. 하지만 아무렇지도
않게 느껴진다. 죽은 자의 공간 보다 산 자의 공간이

절실할 때 어떤 일이 벌어지는가를 완벽하게 보여주는 곳이다.
안창마을과 우암동에도 곳곳에 무덤이 있다. 포장된 길
한가운데 버젓이 버티고 있고, 담 옆에 태연히 자리 잡고 있다.
봉분이 있고 잔디가 자라고 있기 때문에 무덤으로 보일 뿐이다.
지나는 사람들도 전혀 신경 쓰지 않는 것 같다.

　　죽은 자들 사이의 갈등을 가장 적나라하게 보여주는 곳이
현충원 국립묘지이다. 그곳은 안식처가 아니라 계급과
서열의 전쟁터로 보이기도 한다. 죽은 자는 말이 없으니 사실은
산자들 사이의 전쟁이리라. 이제 죽은 자를 편히 모시기
위해서는 무덤 자체를 아예 없애야 할지도 모른다. 미국이
오사마 빈 라덴의 무덤이 추모의 장소가 될까 두려워 위치를
알리지 않고 수장해버렸듯이.

이제 보니

낯설고
낯설구나

가위를 든 파시스트의 유령

머리카락으로 구현된 일상적 파시즘

1997 —

머리카락은 동물인 인간의 몸에서 서식하는 식물이다.
잘라도 아프지 않고 피도 나지 않는다. 이 때문에 인간은 마음
놓고 제 머리카락을 자르고, 꼬고, 묶고, 밀고, 물들인다.
누군가에 따르면 인간의 용모는 두 가지로 분류된다. 하나는
헤어스타일, 옷, 피부, 바디 페인팅, 장신구 등 개인이
자발적으로 통제할 수 있는 것이고, 다른 하나는 키, 몸무게
등 통제가 어려운 경우이다. 머리카락은 우리의 신체 중 가장
유동적인 부분이다. 쉽게 모양을 바꿀 수 있고 자신의 개성,
사회적 신분, 그리고 반항 정도 등에 대한 메시지를 전달할
수 있다. 그러므로 메시지를 전달할 수 있는 신체 언어로서의
머리카락은 한 사회의 억압과 반항의 정도를 측정하는
예민한 저울이 된다.

　　우리의 경우에도 머리카락은 오랫동안 억압과 반항의
대상이었다. 단발령이 내리기 이전의 상투, 댕기, 산발,
쪽 진 머리 등의 머리 모양을 유지하게 한 근거는 유교적인
윤리관이었다. 그리고 그 머리를 자르라는 단발령에 대해
'목은 잘라도 머리는 자를 수 없다'는 격렬한 저항은 전통적
윤리의 위기에 대한 공포와 일본으로 대표되는 외세,
외세에 의해 강제된 개혁에 대한 분노였다. 우리뿐만 아니라
중국에서도 청이 들어선 뒤 한족에게 변발을 강요했을 때
유사한 반응을 불러일으켰다.

머리카락에 대한 권력의 억압에 관한 최근의 기억은
장발의 록 가수들을 방송 출연을 금지시켰던 일과, 70년대의
악명 높은 장발 단속이다. 본래의 반항적 기호로서의
역할이 끝나 상투화되고 관습화된 록 가수들의 머리는
록 가수라는 신분을 의미하는 단순한 기호가 된 지 오래다.
그러니까 정성 들여 다듬고 미장원에서 손질된 록 가수들의
머리는 반항의 기호가 아니라 관습에 충실한 순응의
기호에 지나지 않는다. 그런데 아이러니하게도 방송 권력이
방송 출연을 금지하자 잠시 상투적인 그 긴 머리도 금기와
반항을 의미하는 듯했다. 하지만 언제 그랬냐는 듯이 특별한
이유도 없이 방송 출연 금지가 풀리자 금기와 반항은
금세 사라져버렸다. 이는 권력의 머리카락에 대한 기준이
얼마나 자의적이고 싸구려 이데올로기적인가를 보여주는
예가 될 것이다.

　　록 가수의 방송 출연 금지가 잠깐 동안의 해프닝이었다면
70년대의 장발 단속은 유신과 박정희라는 파시스트
체제와 독재자가 사회를 억압하고 길들이기 위한 교묘한
이데올로기적 수단이었다. 미니스커트의 치마 길이와
함께 장발이 단속의 대상이 된 것은 그것이 반항의 의미를
띠었기 때문이 아니라 권력의 필요와 비위를 거슬렀기
때문이다. 유신에 의해 영구 집권을 꿈꾸고 명백한 독재를
한국적 민주주의라고 위장하던 박정희 정권에게 필요한
것은 병영 국가였다. 그 병영 국가는 안보, 반공, 고도성장
경제, 수출입국, 새마을 운동 따위의 세부적인 장치들을 통해

유지되었다. 그러한 권력일수록 가시적인 성과, 즉 그럴듯한 시각적인 이미지들을 절대로 필요로 한다. 그것은 권력의 부도덕성과 독재를 은폐하는 훌륭한 도구가 되기 때문이다. 새마을 운동의 지붕 개량과 마을 가꾸기, 무수히 이어지던 규탄 대회, 예비군, 학생들이 군인들과 함께 행진하던 거창한 국군의 날 행사, 공장과 도로의 준공식 등의 눈에 잘 보이는 이미지들이 그것들이다. 개인 이미지 역시 그들은 획일화시키려 기도했다. 재건복과 같은 실용적이고 단정한 옷차림과 짧게 잘라 빗어 넘긴 머리 모양이 다양한 방법으로 권장되었다. 그러한 이미지들을 전파하고 강조하는 일선에 대중매체가 있었다.

이러한 병영국가 체제 내에서 장발족들은 미니스커트, 마약 등과 함께 사회 풍기문란 사범으로 일종의 내부의 적이었다. 병영 국가에 필요한 외부의 적은 북한이라는 상호 의존적인 훌륭한 적이 이미 있었다. 때문에 필요에 따라 적의 존재를 인식시키기만 하면 되었으며, 그것은 전쟁 체험과 교육, 학습에 의해 이미 개개인의 내부에 완전히 육체화되어 있었다. 하지만 내부의 적, 이른바 억압과 분리의 대상이 되는 타자들은 만들어져야 했다. 일차적으로 그 적들은 외부의 적과 내통 또는 동조하는 인물들이었다. 고정간첩, 불순 사상을 가진 자들이라는 이름의 내부의 적은 수시로 적발되었다. 사형언도가 있자마자 집행된 인혁당 피의자들이 그 대표적인 경우이다. 그리고 유신과 독재에 반대하는 민주화 세력들 역시 내부의 적이었다. 그 내부의 적들에 쓰인 혐의는 국론의

분열이었다. 몇 번의 긴급조치에 의한 국민투표라는 장치로
확정된 유신헌법을 민주화하겠다는 모든 의견은 탄압되고
표현과 심지어 사고조차도 금지되었다. 이러한 적들이 내부의
정치적인 주적이었다면 사회의 주적은 범죄자가 아니라
미풍양속을 해치는 풍기문란 사범이었다.

장발은 미니스커트 등과 함께 이러한 풍기문란 사범의
주 표적이었다. 대마초를 비롯한 마약사범은 상대적으로 적었고,
단속도 경고의 의미는 있었지만 일반적인 강제력은 부족했다.
물론 마약에 대한 단속 역시 어느 국가든지 개인의 삶을 염려해서
이루어지는 경우는 없다. 마약이 가져오는 중독, 중독에
따른 범죄, 노동 능력과 생산력의 상실이 일반화되어 권력의
유지와 재생산에 차질을 가져올 가능성이 있다는 것이
주된 이유이다. 그러나 장발 단속은 마약의 경우와도 다르다.
그것은 생산력, 창조력, 노동력과 무관하다. 장발이 단속된
배경에는 역시 정치적인 이유가 있었다. 장발 단속의 논리적
근거는 장발이 미니스커트와 함께 서구의 퇴폐적인 문화의
유입이라는 데에 있었다.

장발은 60년대 서구 청년 문화의 산물이다. 그 청년
문화는 프라하의 봄, 파리의 오월로 상징되는 근대에 대한
불신의 산물인 세계적 규모의 68혁명과, 베트남전을 반대하는
반전운동, 히피 등으로 대표된다. 그 배후에는 서구라는
자본주의와 사회주의로 양분된 근대적 시스템을 산출한 모든
것에 대한 반항이었다. 장발은 바로 이러한 반항을 의미하는
기호였다. 머리카락을 단정히 잘라 빗어 넘기지 않음으로써

그것은 기성 사회에 대한 반항과 해방, 자유를 의미했다. 그리고 그 머리카락의 길이는 문화적 기호로 유행되었다.

우리의 장발은 그러한 유행의 일부였다. 그것이 정확하게 서구의 경우와 같은 의미를 가졌다고 보기는 어렵다. 하지만 긴 머리는 십 대 말부터 이십 대에 이르는 민감한 청년들의 동질감과 소속감을 확인하는 일종의 메시지였다. 그 긴 머리에 대한 선호는 중고등학교 시절의 머리카락에 대한 혹독한 억압에 대한 반발이기도 했다. 조금만 머리가 길면 휴대용 단두대처럼 번쩍이는 이발 기계를 든 학생부 선생님이 머리에 고속도로를 내던 남학교나, 귀밑 몇 센티미터가 넘으면 가위질로 길이를 맞춰주던 여학교 시절의 억눌린 욕망을 해방시켰다는 점에서는 일종의 반항임이 분명했다.

그러나 서구와는 달리 특별한 의미가 없을 수도 있는 이 유행은 권력에 의해 탁월하게 해석되고 이용된다. 우선 병영국가를 운영하는 군인 출신 권력자의 개인적인 취향에 거슬렸고, 내부적으로는 사회를 긴장시키는 도구였다. 거기에 민주주의의 보편적 가치를 부정하고 한국적 민주주의라는 이름의 유신체제를 문화적으로 정당화할 수 있는 계기였다. 즉 "모든 서구적 문화와 가치가 선진적인 것은 아니다. 거기에도 퇴폐적이고 사회를 좀먹는 풍기문란적 요소는 많이 있다. 우리 국가는 그러한 서구 문화 가운데 필요한 것만 선택해서, 그것도 한국적 풍토에 맞는 것만을 수용한다."가 논리였다. 물론 이러한 논리는 민주주의와 장발을 퇴폐적이며 한국적 풍토에 맞지 않는 것으로 규정하고,

유신체제와 짧고 단정하게 깎은 머리, 무릎 위로 올라가지 않는
치마 등을 한국적인 것으로 단정 짓는다. 겉보기에 주체성을
강조한 듯한 이 논리는 명백한 억지이자 우격다짐이다.
뿐만 아니라 서로 다른 차원에 있는 것을 교활하게 같은 차원에
놓고 비교하는 논리적 무리를 의도적으로 범하고 있다. 물론
병영국가에서 논리적 정합성을 기대하는 것 자체가 어리석은
일이기는 하다.

　　장발 단속은 극히 일부를 제외한 기성세대의 암묵적인
지지를 받았다. 그것은 그들이 장발을 단속하는 권력의 논리에
동의해서가 아니라 장발이라는 문화적 기호에 정서적으로
동의할 수 없었기 때문이었다. 당시의 기성세대들은 일제
치하에 태어나 일제 통치, 이승만 독재, 전쟁, 짧은 민주화 뒤의
군사 쿠데타와 군사정권, 한마디로 병영 국가적 억압 속에서
성장하고 생활했다. 그 성장 과정의 머리 문화는 짧고 단정한
머리이다. 학교와 사회 모두에서 그 머리는 보편적인 것이었다.
그 보편성은 30년대의 일부 장발족 예술가들을 제외하고는
기성세대의 육체와 정신에 깊이 각인되고 내면화되어 있었다.
그 내면화가 장발족 단속을 지지하는 문화적 근거였다. 그리고
그것은 지금도 크게 다르지 않다. 가수들의 머리를 둘러싼
해프닝이 바로 그것을 말해준다. 그러니까 우리에게는 적어도
머리에 관한 한 일상적 파시즘적 태도가 내면화되어 있는
것이다.

　　머리의 스타일은 시각적으로 지극히 민감한 대상이다.
그것은 육체의 일부이면서 대개는 감추어지지 않고 늘

노출되어 있다. 때문에 머리는 권위와 권력, 부와 신분을 드러내는 훌륭한 소재가 된다. 가발 역시 그와 같은 차원에서 상용되기 시작했다. 기원전 2500년의 이집트의 왕을 비롯한 상류 계급들은 남녀 모두 머리를 바싹 자르거나 빡빡 깎고 가발을 쓰는 풍습이 있었다. 이렇게 함으로써 실내에서는 청결하고 시원했고, 옥외에서는 가발을 씀으로써 위엄과 햇빛을 차단하는 두 가지 효과가 있었기 때문이다. 가발을 만드는 데는 주로 직모가 쓰였지만 큰 가발의 경우에는 양털도 같이 사용되었다. 가발은 이집트뿐만 아니라 유럽의 귀족, 판사, 우리나라의 기생들과 양갓집 부녀들에게도 장식과 위엄을 목적으로 쓰였으며 지금도 여전히 쓰이고 있다.

60년대 말과 70년대 초, 가발이 주요 수출 품목일 때 가발을 만드는 가내 작업과 머리카락을 사러 다니는 사람들이 있었다. 머리카락을 잘라 쌀과, 알루미늄 양푼을 사던 여성들의 머리는 다시 가발 가내 작업을 하는 여성들의 품으로 돌아왔다. 온종일 인조 두피에 한올 한올 머리카락을 심었던 그 지루한 작업은 곁에서 보기에 지극히 답답했지만 놓칠 수 없는 일거리이기도 했다.

지금의 가발은 과거와는 달리 위엄이 목적이 아니라 은폐와 변신을 위해 쓰인다. 특히 변신을 목적으로 쓰이는 가발들은 머리를 염색하는 것과 그 의도가 같다. 그것은 흰 머리, 대머리를 가리기 위해 가발과 염색을 하는 것과도 다르다. 흰 머리, 대머리를 가리기 위한 가발이 젊어 보이게 하기 위한 소극적 위장이라면 염색과 패션 가발은

적극적인 변화의 시도이다. 즉 자신의 육체를 변신시키려는 욕구, 현재에 만족하지 못하는 욕망이 우리의 육체에서 가장 변화시키기 용이한 머리를 대상으로 실현되는 것이다. 그러한 염색, 패션 가발은 젊은 세대가 주도한다는 점에서 일종의 교감적 커뮤니케이션이기도 하다.

야콥슨(Roman Jakobson, 1896~1982)은 교감적 커뮤니케이션을 새로운 내용이나 정보도 없지만 상호 간의 관계를 개방적으로 유용하게 유지해주는 기존 채널을 통한 의사소통 행위로 정의한다. 예를 들면 늘 주고받는 인사가 그 대표적인 예이다. 교감적 커뮤니케이션은 인사뿐만 아니라 대중예술, 대중문화, 관습 속에서도 실천된다. 유행하는 노래를 같이 부르고 춤을 추면서 특정 집단 하위문화의 성원임을 확인하고, 그 노래를 모르는 세대와 다르다는 차별성을 갖는 것도 교감적 커뮤니케이션의 일종이다.

의상이나 헤어스타일도 다르지 않다. 염색한 머리도 역시 상호 간의 동질성을 확인하는 교감적 커뮤니케이션의 일종인 것이다. 물론 이 교감적 커뮤니케이션도 유행이어서 서서히 변해간다. 염색이 처음 유행하던 무렵 노란색과 같은 원색이 주조를 이루다가 회색, 갈색 등의 중간색으로 유행 색이 바뀌는 것이 그 예다. 하지만 이 교감적 커뮤니케이션도 관습의 한계 내에서 가능하다. 관습을 넘어서면 반발과 불화를 불러일으키기 때문이다. 머리카락의 절반은 빨갛게, 절반은 초록색으로 나눠 물들이는 경우보다 부분 염색, 혹은 한 가지 색으로 물들이는 사람이 많은 이유가 거기에 있다. 즉, 머리는

부분적으로 색깔이 다르더라도 전체적으로는 한 가지 색이어야한다는 관습이 모르는 사이에 작용하고 있는 것이다.

머리 스타일은 문화적 기호이기 때문에 그에 대한 의미의해석 역시 문화적으로 차이가 난다. 똑같이 빡빡 깎은머리라 해도 흑인들의 머리와 백인들의 그것은 달리 해석된다.흑인들의 그 머리 스타일은 여러 가닥으로 꼬아 늘어뜨린머리와 같이 자신들의 문화 정체성을 찾기 위한 노력의하나이다. 과거의 백인과 같은 직모를 가지기 위해 약품으로머리를 펴던 식의 문화적 종속에서 벗어나려는 시도이다.하지만 백인들의 깎은 머리는 먼저 경계심을 불러일으킨다.왜냐하면 그 머리는 네오 나치, 극우파를 나타내는 기호로받아들여지기 때문이다.

전통적으로 머리를 빡빡 깎는 것은 욕망의 단절, 의지의표현을 의미했다. 서양 중세 수도승의 정수리 부분을 밀어버린머리, 불교 수행자들의 깎은 머리는 육체적 욕망과 속세를버리고 수행의 길을 걷고 있다는 신호였다. 62세가 되어 머리를깎은 명 말의 선구적 철학자 이탁오는 그의 책 『분서』에서자신이 머리를 깎은 이유를 오직 남으로부터 구속받지 않기위해서였다고 썼다. 즉 깎은 머리는 세속적 구속으로부터의자유를 의미하는 것이다.

하지만 지금 우리나라에서 공개적으로 머리를 깎는다는것은 대개 정치적 의미를 갖는다. 기자들을 모으고 카메라앞에서 머리를 깎는 행위는 강력한 결단의 표현이다.그 결단은 주로 정치적 의사 표현이며 그 표현이 집단화되면

강도가 높아진다. 물론 그 삭발의 정치적 효용성은 잴 수 없다.
그러므로 그것은 차라리 결심을 시각화하는 장치이자
집단적 결속력을 다지는 도구라고 할 수 있다. 이러한 경우
이외의 깎은 머리는 길어서 묶은 꽁지머리와 함께 개성의
표현으로 받아들여진다. 특히 예술가들의 경우에는 깎은
머리에 적당히 수염을 길러서 용모 자체를 차별화의 수단으로
삼는다. 그 차별화는 일반인과 다른 삶을 살고 있다는
자부심 내지는 콤플렉스의 발로이다.

　머리카락은 생명력, 힘, 활력의 상징이다. 구약성서에
나오는 삼손의 머리에 대한 전설은 오래전부터 긴 머리카락이
남성적 힘의 상징임을 말해준다. 여성의 긴 머리 역시
여성성을 의미한다. 그러나 같은 긴 머리라 해도 산발은 다르다.
우리나라에서 산발은 죽은 사람을 애도하거나 죄인을
의미하는 기호였다. 거적에 엎드려 죄주기를 청하는
석고대죄를 할 때 풀어헤친 머리나 상을 당한 사람들의 산발이
바로 그 경우이다. 그러므로 머리카락을 손질하지 않는다는
것은 어느 곳에서나 사회의 일탈자라는 것을 의미한다.

　산발과 가장 유사한 장발은 이제 단속의 대상이 아니다.
빡빡 깎은 머리도 단속의 대상이 아니며 염색한 머리도 단속의
대상이 아니다. 물론 그에 대한 정서적 거부감이 완전히
사라진 것은 아니다. 하지만 우리 사회의 머리 스타일 자유는
이제 제도화되어 있다고 해도 좋다. 그것은 사회적 탄력성이
높아진 증거로 해석할 수 있다. 아마도 그것은 사실일 것이다.
사회적 다양성의 인정, 다른 세대 문화의 수용은 아니더라도

용인 혹은 못 본 체 함은 각 세대의 발언권이 그만큼
강해졌다는 의미이기도 하다. 물론 다양화된 머리 스타일에
대한 경계의 눈초리가 사라진 것은 아니다. 머리의 염색,
헤어 젤을 발라 세운 머리가 일본풍이라는 비난이나, 백인
머리에 대한 암묵적 동경으로서의 콤플렉스의 발로로 본다든지
하는 입장이 그것이다. 물론 그러한 요소들이 있을 수도 있다.
하지만 진짜 문제는 머리 스타일이 다양화된 만큼 사고가
다양해지고 세계를 보는 시각이 유연해졌는가가 문제다. 다시
말해 머리카락이 아니라 머릿속이 문제인 것이다. 왜냐하면
80년대 초반 잠시 자유화되었던 중고등학생의 머리가
의식하지 못하는 사이에 절충적인 방식으로 규제된 이후
교복과 함께 변모할 기미를 보이지 않기 때문이다. 이것으로
미루어 본다면 겉이야 어찌 되었던 우리의 머릿속은 아직도
파시즘 체제에서 벗어나지 못하고 있는 듯하다.

취향과 스타일, 자아 정체성의 수단
— 2018

2016년 후반부터 2017년 3월 31일까지, 아니 그 이후에도
한동안 대한민국 헤어스타일의 선두주자는 올림머리였다.
제대로 한 번 하는데 기십 만 원이 들고 두어 시간이 걸린다는
이 머리 스타일은 박근혜에게는 부모의 유산이자 정치적
자산이었다. 그 스타일로 대통령이 되었고, 그 머리로 나라를
다스리는 척했다. 그의 아버지 박정희가 머리카락을 단속해
국민을 억압했듯 박근혜는 스스로를 억압해 감옥에 몰아넣은
것이리라. 세월호가 침몰했을 때도 두 시간 동안 머리를
손질했다고 하니 더 이상 할 말이 없다.

 이때 올림머리 스타일은 박근혜의 정체성이자 자존심이고
니체(*F.W. Nietzsche, 1844~1900*) 식으로 말해 '곱추의 혹'이다.
박근혜가 구속되었을 때 화제의 하나는 구치소에서의
헤어스타일이었다. 혹시 머리를 풀지 않을까 싶었으나
부질없는 기대였다. 재판을 받으러 법정에 출두할 때도
어설프긴 하지만 역시 올림머리였던 것이다.

 박근혜와 대척점에 헌법재판소 임시 소장을 했던 이정미
재판관의 분홍색 헤어 롤 두 개가 있다. 심지어 헌법재판소
영구 보관이 고려되고 있다고 알려진 이정미 재판관의
헤어 롤은 수많은 즐거운 패러디와 추종자와 찬탄을 낳았다.
의도와 상관없이 '일하는 여성의 아름다운 실수', '헌신적으로
일하는 여성 상징' 등으로 온 세계에 알려졌다.

이 두 현상의 사이에 우리의 머리카락이 있다. 머리카락 손질을 우리는 이제 거의 미용실에 맡긴다. 이발소는 거의 퇴조해버렸다. 남성 전용이 아니라 여성 중심의 미용실이 완전히 지배적 위치에 이르렀다.

하지만 바버샵이라는 이름의 새로운 이발소가 대도시 도심을 중심으로 등장해 성업 중이라고 한다. 위치, 실내 장식, 서비스 등에서 차별화된 고급스러움을 추구한다는 이 남성 전용 이발소는 머리에 포마드를 바르는 헤어스타일도 해준다고 한다. 포마드를 바르는 머리는 수십 년 전일인 것 같은데 유행이란 정말 알 수 없는 일이다.

물론 여전히 미용실은 대세이고 바버샵은 아직은 그 수가 많지 않다. 그러나 이런 현상은 남녀 모두 머리카락이 단순히 관리의 대상이 아니라 취향과 스타일, 자아 정체성을 드러내는 수단이 되었다는 뜻일 것이다.

어느 동네 미장원 간판에 그려진 비현실적인 올림 머리

신데렐라의 검정 고무신

신데렐라의 검정 고무신

1997 ─

마이클 조던이 자신의 이름을 딴 나이키의 농구화 '에어 조던'
때문에 107센티미터의 서전트 점프와 150센티미터의 러닝
점프를 할 수 있다고 믿는 사람은 아무도 없다. 하지만 에어
조던은 조던의 이름을 업고 무섭게 팔려나가 나이키를
세계 최고의 신발 제조회사로 만들고, 조던 역시 억만장자의
대열에 올려놓았다. 때문에 에어 조던은 단순한 농구화가
아니라 그리스 신화에 등장하는 헤르메스의 날개 달린 신발과
같다. 헤르메스를 날게 했던 신발의 신통력이 수 천 년을
건너서 마이클 조던에게 이어진 것이다.

조던은 에어 조던을 신고 여섯 번의 우승, 여섯 번의 최우수
선수가 되면서 NBA 농구를 세계 각지에 실어날라 상품
가치를 높였다. 조던은 상업의 신인 헤르메스처럼 농구라는
이름의 스포츠를 보호하는 임무를 충실히 해냈다. 아니
그 이상이다. 그는 헤르메스가 태어나자마자 아폴로의 양을
훔치듯이 자유투 라인에서 날아가 꽂는 덩크 슛과 눈부신 이중
점프를 통해 사람들의 마음을 훔쳤다. 그때 사람들의 마음은
둥근 농구공 모양이었을 것이고, 에어 조던의 신발 밑창에
들어 있는 압축 공기는 헤르메스가 타고 다니던 남풍이었을
것이다. 헤르메스는 이미 오래전에 그 영향력을 잃었고 조던도
은퇴했다. 그러나 신발의 신화는 계속된다.

나이키라는 상표의 신발이 대중적으로 알려진 것은

팔십 년대 초였다. 전두환 치하였던 당시 '누가 나이키를
신는가?'라는 선동적인 카피와 함께 상륙한 나이키 운동화는
신발의 혁명을 불러왔다. 당시 가격으로 만 원이 훨씬 넘었던
고가에도 불구하고 나이키 신발은 특히 중·고등학생들에게
열병처럼 번져 갔다. 나이키 운동화는 시인 김수영이 그의
아들에게 보낸 편지에서 떨어지거든 '꼬메' 신으라고 엄숙하게
충고한 농구화와는 질적으로 전혀 달랐다. 거기에 검은색,
감색, 흰색이 주종을 이루던 단조로운 운동화와 농구화의
비교할 수 없이 화사한 색채, 낯설고도 이국적인 디자인과
광고의 위력이 더해져 나이키 신발은 수많은 유사 제품들을
만들어 냈다. 나이키의 날카롭고 자극적인 갈고리에 낚인
학생들은 신발을 사기 위해 모든 것을 동원했고, 살 수 없으면
훔쳤다. 새로 산 신발을 학교 신발장에서 도난당하고,
으슥한 골목길에서 뺏기는 것은 드문 일이 아니었다. 알렉시스
토크빌(*Alexis de Tocqueville, 1805~1859*)의 말처럼 자신의
부보다 욕망이 훨씬 빨리 성장했던 것이다. 그리고 그 욕망은
명백한 범죄 행위를 범죄처럼 느끼게 하지 않게 하는
놀라운 위력을 발휘했다. 이후 우리가 신는 신발들은 다시는
과거로 돌아가지 않게 되었다. 아마도 그것은 짚신과 나막신을
고무신과 구두가 대신한 이래 초유의 신발 혁명이라고
불러도 좋을 것이다.

　　우리 신발 역사의 일차적 혁명의 주역인 고무신은 지금은
추억과 관련되지만 국사 교재에 기록될 만한 민족 산업의
하나였다. 이기백의 『한국사신론』은 민족 자본으로서의 신발

산업, 특히 평양의 정창고무공업사의 공장장인 이병두의 이름을 특별히 기록한다. 그가 1907년 일본에서 처음 발명된 고무신을 우리의 전통 신발 형태를 살려 개량한 사람이었기 때문이다. 우리나라에 고무신이 처음 등장한 것은 1915년이다. 그때의 고무신은 서양식 구두를 모방한 것이었다. 고무신의 디자인은 뒷굽이 약간 높고 신발의 앞뒤에 고무를 덧대 마치 구두처럼 보였다. 이러한 디자인은 저가품인 고무신을 고가품인 구두와 유사한 시각적 기호로 만듦으로써 상품의 위상을 높이려는 전략이다. 이병두는 바로 이러한 디자인을 한국인의 기호에 맞도록 전환시켰다. 이기백은 그의 이름을 기록하면서 평양의 고무 공업과 메리야스 공업의 공헌이 민족자본의 형성에 큰 도움을 주었으며 일본 회사의 고무신이 넘보지 못했다고 언급한다. 이는 좋은 디자인의 힘이 무엇인지를 이미 오래전에 보여준 예가 될 것이다.

고무신 디자인은 기능주의적 신발 디자인의 원형이다. 거기에는 아무런 장식도 없으며 오로지 발에 신긴다는 기능에 충실하다. 고무신은 짚신, 나막신이 아니라 전통적인 가죽신의 디자인을 새로운 재료인 고무로 탁월하게 소화해 낸 것이다. 남자 고무신의 둥그런 곡선, 여자 고무신의 길고 섬세한 곡선은 둘 사이의 성차를 강조하면서 구매자에게 심리적 만족감을 주었다. 짚신과 나막신의 시대에 선망의 대상이자 고가인 가죽 신발의 디자인을 빌고, 질기고 상대적으로 값싸다는 특성은 고무신이 신발 혁명의 주역으로 만든 원인이었을 것이다.

고무라는 재료가 주는 제약, 땀을 전혀 흡수하지 못하고

공기가 통하지 않는다는 결정적인 약점이 있음에도 불구하고 고무신 수십 년 동안 우리의 신발을 지배한 우세종이었다. 고무신 사이의 차별화는 색깔, 장식에 의해 이루어졌다. 검정 고무신이 노동용이었다면 흰색 고무신은 외출용이었고 전통적인 꽃신을 흉내 낸 꽃고무신은 아이들과 젊은 여성용이었다. 흰색이 외출용이 되는 것은 때를 타기 쉽다는 특성 때문에 관리를 잘해야 하고 두루마기와 같은 의상과 통일성 있는 조화가 이루어지기 때문이었다. 흰색 고무신이 외출용인 것은 남녀 모두 마찬가지였으며 오랜만에 하는 장 나들이에는 비눗물로 잘 닦아 흰색이 생생한 고무신을 신었다. 여성용 고무신은 기본적으로 흰색이었다. 그것은 검은색이 주는 투박함보다 흰색이 주는 가볍고 날렵한 세련성을 여성들이 선호했기 때문이기도 하지만 기본적으로 남성과 여성의 성차를 강조하는 디자인이었다. 즉 발이 작아 보이도록 하는 디자인에 가벼운 색깔이 보태져서 우세종이 된 것이다.

고무신은 재단된 고무들을 풀로 붙여서 만드는 방법으로 제작된다. 이러한 제조법의 약점은 고무신의 밑바닥이 닳기 전에 접착 부분이 떨어져 나가 신을 수 없게 된다는 것이었다. 고무신의 옆이 찢어지면 꿰매어 신는 것이 보통이었지만 접착 부분이 떨어져 나가는 것은 고무신을 손보던 행상의 손에 맡기는 수밖에 없었다. 때문에 고무신의 수명은 생각보다 길지 않았다. 고무신의 수명에 혁신을 가져온 것은 통고무신의 등장이었다. 60년대 말에 등장한 새로운 공법의 산물인 통고무신은 접착제로 붙이는 것이 아니라 한 장의 고무판을

프레스로 찍어서 만드는 방법이다. 때문에 접착 부분이 없었고 수명이 몇 배로 늘어났다. 통고무신은 종래의 고무신에 비해 너무나 질겼기 때문에 아이들은 새 신발을 얻어 신기 위해 일부러 찢거나 바위에 문질러 닳게 했다. 물론 이러한 시도는 어른들에게 들켜 야단을 맞았지만 통고무신은 그만큼 질겼던 것이다. 이 무렵에 여성 고무신에도 약간의 디자인 변화가 있었다. 그것은 뒤꿈치를 높여 하이힐과 같은 효과를 얻도록 시도한 디자인이다. 그 디자인은 여성들이 한복을 입을 경우 하이힐을 신을 수 없으므로 뒤꿈치를 높여 하이힐을 대체할 수 있도록 한 것이었다. 하지만 그 어정쩡한 디자인의 수명은 그리 길지 못했다.

서양식 신발로서의 구두는 개화, 혹은 문명, 모던과 짝지어진다. 구두는 가죽이 본래 가죽이었다는 것을 감춘다. 짚신, 고무신, 나막신, 이집트 때부터 일반화된 가죽 샌들이 재료의 물질성을 드러내는 데 비해 구두는 물질성을 은폐한다. 탄닌산에 의해 무두질 되고 재단되고, 염색되면서 짐승의 껍질이라는 재료는 인공적인 재료처럼 변신한다. 그 변신은 구두약과 솔질로 반짝거리도록 닦여져 완성된다. 코끝이 빛나는 구두는 그 자체로 독립한다. 독립해서 신분과 계급과 자아를 표현한다. 어떤 종류의 구두를 신느냐와 어떤 상태인가는 하나의 환유로 작용한다. 예를 들면 지금은 신는 사람이 극히 드물지만 백구두는 검정, 갈색 구두와는 달리 일하는 사람이라는 인상을 주지 않는다. 그 흰색은 흰 고무신이나 흰색 하이힐과는 다르다. 백구두는 인공적이고

작위적이다. 흰색은 가죽의 본래 색깔이 아니며 그 흰색을 유지하기 위해서는 집요한 관심과 노력이 필요하다. 때문에 백구두를 신은 사람은 제비족, 딴따라, 건달, 놈팽이, 한량 등으로 인식된다. 그리고 백구두를 신는다는 것은 바로 그와 같은 사실을 드러내기 위한 차별화 전략의 일환이다. 그의 직업이 무엇이든 간에 먼지와 때가 타기 쉬운 장소에 갈 필요가 없으며, 구두의 흰색을 유지하기 위해 시간을 낼 수 있다는 것을 과시하는 것이다. 그 과시는 구두코가 유리알처럼 반짝거리도록 유지하는 것과 같다. 서울 사람은 밥은 굶어도 구두는 닦는다는 오래된 농담은 대도시의 삶이 내면이 아니라 외부가 중시된다는 것을 증거하는 한 표식이다. 가시적인 외부에 대한 터무니없는 집착은 군 의장대의 구두가 한 극단을 이룬다. 의장대 일과의 상당 부분은 옷을 다리고 주름을 잡고 구두 광을 내는 데 바쳐진다. 그것은 병사들을 괴롭히기 위한 것이 아니다. 반짝이는, 파리가 낙상할 구두란 의장대, 볼거리와 구경거리를 만드는 부대로서의 존재 근거이기 때문이다.

신발, 구두가 한 개인의 자아를 표현하는 극단을 우리는 필리핀의 독재자 마르코스(Ferdinand Marcos, 1917~1989)의 아내였던 이멜다 마르코스(Imelda Marcos, 1929~)에게서 본다. 마르코스가 몰락했을 때 최대의 화제는 이멜다의 삼천 켤레가 넘는 구두였다. 지금은 구두 박물관에 소장된 이멜다의 구두는 금으로 장식된 것, 배터리가 장치되어 있어 스위치를 켜면 저 혼자 춤을 추며 불 켜지는 신발 등이 포함되어 있었다.

이는 단순한 사치가 아니다. 거의 정신 분석을 필요로 하는 일종의 대리 자아이자 분신, 알터 에고이다. 그것은 몰락 이후의 이멜다가 숨겨둔 재산을 이용해서 거의 몰수당한 구두와 맞먹는 수준의 구두 컬렉션을 다시 했다는 사실에서 짐작할 수 있다. 아마도 이멜다가 가지고 있는 것은 심각한 신데렐라 콤플렉스일 것이다. 가난한 집에서 태어나 미스 필리핀과 퍼스트레이디, 화려한 몰락과 뻔뻔한 재기에 이르는 그녀의 삶은 현실 속 신데렐라의 일생이다. 그 신데렐라가 동화 속의 신데렐라와 자신을 동일시하고 그 증거가 되는 신발에 평생을 바쳐 집착한다는 것은 하나도 이상한 일이 아니다.

신발의 전설과 신화는 의상과 마찬가지로 신분과 계급을 재현하고 공간의 이동과 관련된다. 의상과 모자에 관련된 신화들이 도깨비 감투처럼 사람들의 눈을 가려 자신의 신체와 정체성을 은폐하는 역할을 하는 데 반해, 신발은 신분을 드러내고 정체성을 밝히며 공간을 정복한다. 헤르메스의 날개 달린 신발이 공간을 정복하는 대표적인 경우라면 신분과 계급을 나타내는 징표는 신데렐라의 구두나 콩쥐팥쥐에서 볼 수 있다. 또 짝을 이루어야만 완벽해지는 신발의 특성으로 인해 신발은 성적인 결합을 위해 짝을 찾는 상징이 된다.

성적인 것을 완벽하게 재현한 신발이 하이힐이다. 하이힐은 우리 시대의 전족이다. 전족은 발의 성장을 막는다. 성장을 막기 위해 발을 천으로 동이는 것이 성적 쾌감과 관계가 있다거나, 도망가지 못하게 하려는 장치, 혹은 양자 모두라는 설이 있다. 여하튼 중국인들은 오래전부터 발을 성적

상징화해왔다. 그리고 그 배후에 강력한 남성 이데올로기가 있다는 것은 하이힐과 같다. 차이가 있다면 전족이 중국이라는 특정 지역, 특별한 역사적 조건에서 일시적으로 당대의 가부장적 지배 이데올로기를 재현한 것이라는 것뿐이다. 물론 외형상의 차이는 있으며 하이힐은 무식하게 발이 자라지 못하도록 육체적 제한을 가하지 않는다. 대신에 다 자란 발을 길쭉하고 폭 좁은 틀에 맞추도록 강요한다. 하지만 존 피스크(John Fiske, 1842~1901)가 지적하는 바와 같이, 하이힐은 남성으로부터 여성에게 외부적으로 강요되기 때문에 신는 것이 아니며 오히려 우리 사회의 가부장적 이데올로기가 요구하는 것 이상을 여성들이 능동적으로 참여한 결과 나타난 이데올로기적 실천의 하나가 된다. 피스크는 하이힐을 신음으로써 여성들은 남자들에게 매력적일 수 있다고 가부장적 이데올로기가 가르쳐준 엉덩이, 넓적다리, 유방 등과 같은 신체 부위를 스스로 부각시키고 있다고 지적한다. 다시 말하면 이데올로기의 내면화가 너무나 자연스럽게 이루어져서 그 배후를 의심할 수 없는 상태가 된 것이다.

여성이 이처럼 남성의 눈을 즐겁게 하기 위해 하나의 매력적인 대상으로서 스스로를 구조화하는 데 참여함으로써, 동의를 하든 말든 결국 스스로 남성의 권력에 지배되는 대상이 된다. 하이힐을 신음으로써 여성들은 절뚝거리며 불안하게 걷고, 여성 스스로 신체적인 활동과 힘을 제한하는 결과를 초래한다. 여성이 스스로의 피지배를 자발적으로 실천하는 것이 되며 약하고 수동적인 여성다움을 규정짓는

성에 대한 가부장적인 의미를 재창출, 보급하는 데 적극적 역할을 담당하는 셈이다.

우리의 경우 하이힐은 또 다른 의미가 있다. 하이힐은 높은 뒷굽 때문에 키를 실제보다 커 보이게 하는 효과를 불러온다. 때문에 하이힐은 미에 대한 기준이 서구적인 것으로 바뀌어 큰 키와 긴 다리에 대한 선망이 일반화된 사회에서 신체적 단점을 보완하는 결정적이고도 중요한 역할을 맡는다. 그러나 하이힐은 성인만이 신는 신발이다. 이 성인용 신발의 높은 굽에 대한 10대들의 선망을 신발 업자들이 놓칠 리 없다.

그래서 탄생한 것이 평평한 고무창에 굽이 높은 운동화류와 이른바 키가 커 보이는 신발이다. 그 중 굽이 높은 운동화류는 평평한 바닥으로 인해 평발과 같은 효과를 가져와서 발의 성장과 건강에 악영향을 미칠 수 있다는 경고에도 불구하고 아무도 개의치 않는다. 그 신발은 겉보기에는 하이힐과 전혀 비슷하지 않다. 거의 유니섹스 모드에 가까운 투박함과 부자연스러운 신발 바닥의 높이는 하이힐이 가진 날렵함, 날카로움, 섹시함과 대비된다. 하지만 겉모습과 달리 그것은 하이힐의 높이를 운동화의 형태로 구현한 것이며, 그 높이는 미성년자들이 어른과 같은 높이의 시선의 권력을 얻는 데 일조한다.

우리의 관습에서 발은 손과는 달리 밖으로 드러내는 것이 아니다. 장갑은 선택의 여지가 있지만 신발은 선택의 여지가 없다. 신발을 신는 것은 발을 감싸고 보호해야 하는 인체의 구조적인 필요에서뿐만 아니라 자아와 관련된 문제이기도

하다. 발은 공기 중에 놓이는 손과는 달리 끝없이 대지와
접촉하며 중력을 받는 지점이다. 게다가 발은 눕기 전에는
거의 쉬는 시간이 없다. 신발은 발과 대지, 인체와 지구 중력
사이의 접점이다. 그 접점은 고정되어 있지 않고 끝없이
이동한다. 때문에 신발은 동물로서의 인간, 산양과 말처럼 굳은
젤라틴 질의 발굽을 가지지 못한 인간이 지구 위에 존재하는
버팀대이다.

그러므로 신발은 인간다움에 대한 증거이자 인간 자체이다.
간단하게 인간이란 신발을 신는 동물이라고 정의할 수도
있다. 두 발로 직립 보행하는 인간이 생애 최초의 신발을 신은
것은 걷기 시작한 다음이다. 걷기 이전의 신발은 장식품에
지나지 않으며, 걷기 이전의 인간, 엎드려 기어서 이동하는
인간은 신발을 신을 자격이 없다. 따라서 신발은 인간이라는
종의 집단적인 무의식의 가장 아래, 그 중력을 받는 지점에
있다.

옷을 잃어버린 것보다 신발을 잃어버렸을 때 우리는
황당해한다. 왜냐하면 맨발, 혹은 양말 차림으로 걷는다는 것은
단순한 웃음거리가 아니라 인간다움을 박탈당한 비참함을
느끼게 하기 때문이다. 옷을 찢어 입는 것, 옷을 벗고 달리는
것은 제도와 관습에 대한 반항의 의미가 있을 수 있지만 맨발로
걷는 것은 단지 수치일 뿐이다. 궁금하거든 맨발이나 양말
차림으로 시내를 백 미터만 걸어보면 될 것이다.

모든 신발 회사들은 자기네가 제조한 신발이 자연과 가장
가깝다고 선전한다. 즉 신발의 이상은 신지 않은 것처럼,

맨발처럼 느껴지면서 동시에 편안한 것이 목표이다. 마라토너나 육상 선수의 신발에 거액이 투자되고 그것이 얼마나 가볍고 편안한가가 강조되는 것은 그것이 신발의 이상에 접근했다는 척도이기 때문이다.

인공적인 상품이면서 자연 상태에 가깝다는 것을 강조하는 것은 상품을 신화화하는 최상의 수단이다. 밑창에 공기가 들어 있는 신발이 노리는 것도 바로 그 지점이다. 공기처럼 가볍게 공간을 이동할 수 있다는 선전의 배후에는 바로 헤르메스의 신발의 신화가 무지개처럼 걸려 있는 것이다.

최순실의 명품 검정 고무신
— *2018*

이제 먼 옛날 일인 듯 느껴지지만 박근혜, 최순실 게이트
재판 과정에서 밝혀진 것처럼 최순실의 입국은 일종의 기획
입국이었다. 그녀의 입국은 최소한 유명세에서는 신데렐라에
뒤지지 않았다. 당연하게도 최순실이 어떤 상표의 옷을
입고, 어떤 가방을 들고, 뭘 신었는지가 관심거리가 되었다.
이에 부응하듯 혼란스러운 과정에 최순실의 신발이 벗겨졌고
수많은 사람들이 그걸 사진 찍어 올렸다. 신문, 방송, 인터넷,
휴대용 단말기 등등 가리지 않았다. 그리고 그 주인의
몸무게를 싣고 다녔던 명품 신발은 일종의 아이콘이 되었다.
그 후 최순실이 구치소에 가 있는 동안 그녀가 신은 신발은
다시 화제가 된다. "명품에서 구치소에서 지급하는 끈
없는 운동화로" 라고. 이런 논란과 가십은 그녀의 딸도 비켜
가지 않았다. 정유라는 입고 있던 패딩이 명품이어서 모녀가
블레임 룩(*Blame look*)을 완성했다는 뒷담화도 많았다.

블레임 룩이란 나쁜 일로 사회적 물의를 일으킨 인물이
입고 신고 걸친 것들이 유행하는 것을 의미한다는데 멀리는
신창원의 티셔츠에서 신정아의 차림새를 거쳐 최순실
모녀에 이른 셈이다. 이런 물건들은 크게 매출이 늘어나는 게
일반적이지만 최순실 모녀의 경우에는 오히려 매출이 줄었다는
소문도 있다. 물론 내가 확인할 수 있는 것은 아니지만.

근래 여러 해 동안 신발을 둘러싼 키워드는 바퀴 달린 신발,

신상, 킬힐, 워킹화, 스니커즈, 페인팅 슈즈, 신발 덕후쯤이
될 듯하다. 손으로 신발에 그림을 그리는 페인팅 슈즈는 차별화의
한 극단이고, 바퀴 달린 신발은 십수 년 만에 다시 유행하고
있다고 한다.

 글의 초고를 쓴 이후 정권이 바뀌었다. 그리고 새 대통령의
이름을 딴 파란색인 이니 블루 룩, 바람막이 등산복, 안경,
구두까지 새로운 유행 아이템이 되었다. 심지어 단종된
등산복은 재생산까지 들어갔다고 한다. 대통령이 신은 낡은
구두는 한 장애인 업체에서 생산된 것이라고 기사가 뜬다.
수많은 댓글들이 달린다. 아마도 주문량이 엄청나게
늘어났을지도 모른다 싶었는데 회사가 어려워서 문 닫은 지
오래라고 한다. 다시 생산을 시작할지도 모른다니 잘
되기를 바라기로 하자.

미리 예견된 귀여운 반항

소유의 재현 매체, 이동 전화기와 배낭 장식

1997 —

오래된 관습에 따르자면 가방이란 등에 메는 것이 아니라
손에 드는 것이었다. 등에 메는 가방은 초등학교 저학년이나
등산, 소풍을 갈 때처럼 제한적이고 실용적인 용도로 쓰여
왔다. 이유는 분명치 않지만 가방에 대한 그 낡은 관념은
오래도록 가방의 세계를 지배했다. 무거운 책가방 때문에
등뼈가 휜다는 불확실한 기사가 가끔 신문 사회면을 채우던
시절에 비하면 등에 메는 배낭의 유행은 작은 혁명이다.
그 혁명의 진원지가 비록 우리나라가 아니라 해도 벌써 십 년
이상이 지나도록 도무지 퇴조할 기미를 보이지 않는다.

일시적인 유행을 넘어 완전히 일상화된 배낭이 이처럼
자리 잡은 것은 아마도 그 실용성 때문일 것이다. 실용성이
없었다면 배낭은 이미 사라져버렸을 것이다. 물론 거기에는
극단에 이르도록 천천히 진행된다는 유행의 속성도 한몫을
단단히 했다. 그 유행은 많은 사람이 선호하는 상표의 유행을
낳고, 그 상표의 선호도 유행이라는 하수도로 흘러들어
변해간다.

모든 유행이 그렇듯이 유행이 절정에 이르면 사람들은
차별화를 요구한다. 그 차별화는 남다르게 보이고 싶다는
욕구와 유행에 '뒤지지 않겠다는 욕망이 뒤섞여 증폭된다.
이상한 일이지만 유행을 따르면서도 다르기를 바라는 이중적
욕구를 해결하기 위한 방식의 하나로 등장한 것이 장식이다.

과거에도 그런 차별화는 있었다. 모자를 찢어 다시 기워 쓰고
다니던 불량한 척하던 학생들이 가방에 '고생보따리' 따위의
글귀를 써서 좁은 손잡이 사이로 팔을 끼워 넣어 어깨에
메고 다녔었다.

그러나 요즘 그런 투박한 차별화는 없다. 과거의 차별화가
피부에 새기는 문신과도 같은 것이라면 요즘의 차별화는
피부에 그리는 페인팅과 유사하다. 배낭을 장식하는 주종은
작은 인형들이다. 거기에 인형뿐 아니라 찌그러뜨린 콜라 캔,
화투, 마스코트 등의 장식물이 가세한다. 명백히 키치인
이 장식의 대장정에는 남녀의 구별이 없다. 그리고 거기서
기묘한 일이 일어난다. 너도나도 장식을 매달다 보니 차별화가
아니라 동일화에 이른 것이다.

물론 이것은 유행이 바라는, 그리고 유행이 가져다주는
필연적인 결과이다. 그리고 이와 비슷한 일은 가방뿐 아니라
이동 전화기, 자동차 등에서도 똑같이 일어난다. 아도르노라면
이러한 현상을 유사개별화(*pseudo individualization*)라고
말했을지 모른다. 유사개별화는 음악에 관심과 조예가 깊었던
아도르노가 대중음악 산업이 규격화를 감추기 위해 전체
구조와 상관없는 세부적인 곳을 변화시키는 책략을 비난하기
위해 사용한 용어이다. 이 용어는 가방 장식과 같은 것에
정확히 해당되지는 않지만 가방의 장식들 역시 미리 소화된 것,
이미 대중성이 검증된 것들이라는 점에서 유사성이 있다.
물론 이 유사개별화는 산업의 차원에서가 아니라 개인의
차원에서 일어난다. 마치 타조가 모래 속에 머리를 쳐박고

공포를 피하듯이 개인들도 규격화를 피해 장식이라는 모래 속에 머리를 감추는 것이다.

가방 장식은 동시에 브리콜라주(*bricolage*)이기도 하다. 딕 헵디지(*Dick Hebdige, 1951~*)는 청년 언더그라운드 문화가 이미 상업적으로 제공된 상품들을 자신들의 목적과 의미에 적합하도록 바꾸는 과정을 브리콜라주라고 불렀다. 물론 이것 역시 상품이 재조명되어 원래의 의미와는 전혀 반대의 의미를 가지는 식의 적극적인 브리콜라주는 아니다. 어쩌면 가방 장식과 같은 개별화는 이미 문화적 저항을 예상하고 거기에 맞는 장식품들을 시장화한 상업적 합병의 성공적 케이스인지도 모른다. 아무튼 유사 브리콜라주일수도 있는 장식들은 가방뿐만 아니라 모든 유행 상품에서 일어난다. 이동 전화기, 자동차, 가죽 수첩 등등 수많은 예를 들 수 있을 것이다.

이동 전화기에서의 유사 브리콜라주는 키치 장식과 상품의 결합이다. 그 키치 장식품들은 안테나, 장식용 구슬, 스티커 사진과 장식용 스티커, 페인팅 등으로 다양하다. 그 장식품들은 재빨리 상업화되어 길거리에서 팔린다. 이 장식용 액세서리는 이동 전화용으로 특화된 것도 있고, 아니면 스티커 사진처럼 용도가 확대된 것도 있다.

이동 전화기라는 상품은 원래 고가 품목이다. 그렇기 때문에 이동 전화기가 등장한 초기에는 아무나 갖는 물건이 아니었다. 그것은 마치 특수 신분의 상징처럼 보였다. 때문에 그 디자인도 기능적이라기보다는 형식적 측면이 강했다. 빛나지 않는 무거운 검은 색에 길쭉한 직육면체의

형태는 권위적이고 고전적이기까지 했다. 일체의 장식을
거부하는 디자인과 그 희소성으로 해서 이동 전화기는 그것을
가졌다는 자체로 한 개인의 위상을 변화시켰다. 그러므로
전화기를 장식할 필요도 없었다. 전화기 자체가 하나의
장식이었던 것이다.

하지만 다양한 종류의 이동 전화가 일반화되자 자체의
권위는 사라졌다. 디자인 역시 초기의 모습을 유지하고
있지만 기술적인 발달과 대중적 욕구에 맞춰 가볍고 날렵한
형태로 변신했다. 하지만 그것이 여전히 대기업에서 생산된
물건이라는 점에는 변함이 없다. 때문에 이동 전화기의
디자인은 애초에 장식을 염두에 두고 제작된 것이 아니다.
이동 전화기에 장식을 붙인다는 것은 그것이 상징적
저항일지 아닐지 판별하기는 힘든 일이지만 명백히 일종의
브리콜라주임에 틀림없다.

배낭과 이동 전화기와 같은 물건에 장식이 집중되는 이유는
그것들이 소유자의 신체로부터 분리된 소유물이라는 데도
원인이 있을 것이다. 신체에 직접 접촉되는 옷, 신발, 모자의
경우에는 그 소유가 명확하다. 뿐만 아니라 자신이 그것들을
소유하고 있음을 육체로 직접 느낄 수 있으며 자신의 외모를
형성한다. 즉 어떤 점에서 육체와 일치를 이루고 있는 것이다.
하지만 배낭, 두꺼운 가죽 수첩, 이동 전화기 등은 육체와
일체를 이루지는 않는다. 때문에 육체의 촉감을 통해 소유를
확인할 수 없으며 직접 육체를 장식하지 못한다. 다른 사람의
소유물과의 구별과 차별화도 쉽지 않다. 그러므로 이동

전화기, 배낭의 장식은 소유의 확실성을 주장하고 특정한
개인의 상징으로 기능한다. 수많은 작은 인형, 구슬, 스티커,
축소된 수갑 등은 이 소유를 가시화하는 재현 매체인 셈이다.

또 이러한 장식들이 십 대, 이십 대들에게서 집중적으로
일어나는 이유는 그들이 이른바 경계인이기 때문일 것이다.
미성년자, 혹은 나이로서는 성인이면서도 그들은 경제적,
정서적 독립을 하지 못한 세대이다. 그러나 독립, 자유에 대한
욕구는 엄청나게 강하다. 그러한 독립에의 갈망과 유행을
따르는 민감성이 상승작용을 일으켜 더욱더 차별화를
요구하게 된다.

자본주의 사회의 개인에게 있어 다른 사람과 확실히 다른
인간으로서의 정체성 확립의 중요하고 핵심적인 요건 중
하나는 자본을 확보하는 것이다. 많은 돈을 가지면 가질수록
개인은 더욱 더 독립성이 높아지고 타인과의 차별성은
강화된다. 하지만 십 대를 비롯한 경계인들에게 개인으로서의
자아와 정체성의 확인이 자본의 소유로 표현되기는 어렵다.
미리 상속을 받았다든가 하는 극히 예외적인 경우를
제외하면 그들은 아직 자본의 거대한 움직임 속에 본격적으로
편입되지 못한, 편입되기 위해 준비하는 과정에 있다. 때문에
그들의 자아정체성은 문화적 차별에 의해 가시화된다.
의상, 헤어스타일, 특정한 스포츠, 취미, 오락, 통신, 게임,
대중문화에의 마니아적 몰입이 정체성을 확보하는 도구들이다.
그것은 동아리, 같은 취미를 가진 동류끼리의 교류를 통해
강화된다. 폭주족, 팬클럽, 통신 모임, 동호회 따위의 그룹이

그 자아 정체성을 강화하고 확인하는 일종의 또래 집단인
것이다.

가방과 이동 전화기의 장식 역시 이러한 정체성을 확인하는
과정의 일부이다. 이는 나아가 성인 집단과의 차별화를
확인하고 같은 세대끼리의 동질성을 강조하는 행위가 된다.
그러므로 차별에의 시도가 결국 유사성이 되더라도 그것은
그리 심각한 일이 아니다.

이러한 행위들은 물론 다른 세대와의 차별화를 위해
의식적으로 고려되고 선택된 것은 아니다. 그보다는 유행이라는
형식으로 나타난다. 무의식적으로 따를 것을 암시하는 유행의
배후에는 일종의 제도화가 있다. 르페브르는 자본주의 사회는
젊음을 제도화한다고 말한다. 자본주의 사회의 성인들은
젊은이들에게 어른들과 유사한 일상성을 마련해줌으로써
그들을 소비시장에 통합시킨다는 것이다. 즉 젊음이라는 본질을
만들어내고, 젊음은 상업화시킬 수 있는 속성과 정당성을
부여받고, 특권적으로 또 그렇다고 여겨지는 인구를 형성하며,
특정한 물품들의 생산과 소비를 정당화시켜준다는 것이다.
그것들은 유행의 형식을 띠고 젊은이들에게 침투한다. 그뿐만
아니라 스무 살을 위해 만들었다는 이동 전화기처럼 기업들은
모든 상품들을 문화상품화시킴으로써 차별을 제도화한다.
그렇다면 차별화는 사실은 차별이 아니라 제도에 편입되었다는
명백한 증거일 수도 있다. 그러니까 제도는 모든 것을 낳고
모든 것을 다시 꿀꺽 삼켜버리는 부드럽고 유연하고 눈에
보이지 않는 에일리언인 것이다.

감시 기능을 탑재한 휴대용 컴퓨터, 스마트폰
— *2018*

이동 전화기는 휴대용 컴퓨터로 변했다. 이름만 전화기일 뿐 컴퓨터의 거의 모든 기능을 다 할 수 있다. 종합 미디어 생산·소비·유통 기지나 마찬가지이다. 네트워킹, 사진, 글, 동영상, 은행, 카드, 게임… 무엇이든 가능하다. 이것은 혁명이었다. 그 결과 애플이라는 새로운 강자의 등장과 함께 노키아 같은 결코 망할 것 같지 않던 회사가 무너져버렸다.

그런 이동 전화기의 장식 방식도 바뀌었다. 폴더 폰이 주류이던 상황과 하나의 대형 화면을 가진 폰은 다를 수밖에 없다. 누군가는 생산된 자체의 디자인과 감촉 등을 즐기기 위해 그대로 쓰고, 누군가는 고급 케이스를, 나 같은 사람은 싸구려 케이스에 넣는다. 그것은 지갑이자 클러치 백이 되어버렸다. 장식의 방향도 어떤 케이스에 전화기를 담느냐로 전환되어 버렸다.

사용자들은 또 운영 체제에 따라 애플과 구글이라는 양대 미국 회사들의 지배 속으로 자진해서 들어갔다. 그것도 충성심을 가지고. 그러면서 이동식 전화기는 감시 시스템이 되었다. 한편으로는 페이스북이나 전화 회사들의 위치 추적과 모든 사용자 정보를 제공하는 빅 데이터를 생산하면서 해킹의 대상이 된 것이다. 페이스북의 창업자인 마크 저커버그(*Mark Zuckerberg, 1984~*)가 자신의 전화기 카메라를 가려 해킹을 방지하고 있다는 소식도 있었다. 아이러니의

극치라고나 할까.

　이동 전화기 시장도 초고가와 저가 상품 등으로
세분화되었다. 보석으로 장식된 몇천만 원짜리는 예외로
하더라도 상당수의 사람들이 백만 원에 이르는 전화기를
큰 부담 없이 사는 게 당연한 일이 되었다. 어쩌면
그것이야말로 진짜 장식인지도 모른다. 값비싼 첨단 기기를
쓰면 새로움과 혁신과 창조성에 동참하고 있다는 착각
말이다. PC는 퇴조의 길로 들어섰고 인공지능은 무섭게
성장해서 사물 인터넷과 함께 4차 산업혁명 운운하며 인간계를
바꾸려 든다.

　가방과 장식에는 큰 변화가 없었다. 명품 가방의 짝퉁
생산과 유통은 여전히 계속되고, 백팩은 지하철과 대중교통
수단에서 통행에 불편을 준다고 타박을 받으면서도
여전히 가방의 주류를 이룬다. 어쩌면 몸에 딱 붙는 스키니
진과 함께 오래오래 유행할 아이템일 수 있다. 비실용적이지만
몸매를 잘 드러내 보이는 스키니 진과 백팩이 가진 실용성은
대척점에 있기는 하지만. 백팩을 장식하는 것 중 기억할
만한 것은 세월호의 노란 리본이다. 이는 장식이라기보다는
불만과 항의와 애도의 표시였다. 물론 어이없게도 어떤
사람들에게는 공격을 위한 목표이기도 했지만.

세월호를 애도하는 노란리본은 공격 대상이 되기도 했다.

인간을 지우는 환상의 지우개

환상을 제조하는 연금술, 스티커 사진

1997 ─

사진의 늙은 아버지인 기술은 심술궂게도 자신의 자식인
사진을 세대마다 그 성격을 바꾸어 놓았다. 첫 세대인
19세기의 사진은 인내가 필요하지만 회화의 신통한 사촌과
같았다면, 다음 세대의 사진은 수잔 손탁 말대로 세계를
소유하는 방식이었다. 그리고 오늘의 사진은 일종의
유희이거나 게임이다. 오늘의 사진에 있어 카메라와 피사체의
관계는 응시와 응시당하는 관계가 아니라 일종의 공모
관계이다. 특히 스티커 사진은 사진 이미지의 소비, 세계를
소유하는 방식이 가벼운 놀이로 바뀌었다는 분명한 증거이다.

한 장의 사진을 찍기 위해 미장원과 이발소를 다녀오고
성장(盛粧)을 한 다음에 주름상자가 달린 카메라 앞에 앉아
사진사의 지시에 따라 고개를 오른쪽 왼쪽으로 기울이고
머리를 쓸어 올리며 공들여 찍는 사진과, 가발을 쓰고 웃고
장난치면서 찍는 스티커 사진 사이의 거리는 이집트 벽화와
팝 아트 사이만큼 멀다. 과거의 사진 찍기는 의식이었다.
그 의식은 사진이 한 개인이나 가족의 순간적인 모습이 아니라
개인의 인격과 가족적 정체성의 표상이 된다는 믿음에서
출발한다. 따라서 사진을 찍는 일은 엄숙했다. 그리고
그 엄숙성은 사진 이미지의 내구성과 그것을 생산해내는
기술에 대한 외경심의 표현이기도 했다. 사진이 어떤 과정을
통해 시각화되는지 알려고 들지도 않은 채 짧으면 며칠,

길면 몇 주일씩 기다리던 인내와 기대는 사진을 신성화시키는 제의였다. 그래서 사진은 사진 틀과 앨범 속에 소중하게 간직되고 대를 이어가며 벽에 걸려 있었다.

스티커 사진은 이러한 의식으로서의 사진의 반대편에 있다. 가볍게 찍고, 찍은 즉시 빠져나오고 아무 데나 붙일 수 있으며 누구에게나 나눠준다. 더구나 빨리 변색되어 사라지는 박약한 내구성은 사진 소비의 사이클을 가속화시킨다. 용도 또한 다양해졌다. 사진이 가진 기념적 성격은 유지하면서 달력, 배지, 명함, 카드, 쿠션 등으로 변신한다. 그렇게 가벼운 변신이 가능해진 것은 사진이 디지털화되었기 때문이다.

기호학은 수많은 기호들의 단위로 이루어진 기호들의 계열(*paradigm*)을 아날로그적인 것과 디지털적인 것으로 구분한다. 디지털 약호는 약호의 단위들이 수나 언어, 음표처럼 명백히 분리 가능한 것이다. 그러나 아날로그 약호는 춤, 자연과 같이 연속적이어서 개별적으로 하나하나 분리가 거의 불가능하고 표기하기 어렵다. 사진은 전형적인 아날로그 약호이다. 거기에는 기호들이 자연과 유사한 모습으로 존재한다. 때문에 사진은 읽기가 까다롭고 이데올로기적 해석의 폭이 넓은 매체이다. 바르트 말대로 사진은 현실에 대한 아날로그인 것이며 약호 없는 메시지이다.

하지만 사진의 디지털화는 전형적인 아날로그적 기호인 사진을 0과 1이라는 간단한 논리적 망치로 두들겨 부숴버렸다. 당연히 그 망치는 우리 시대의 총아인 컴퓨터가 제공한 것이다. 그 결과는 여전히 아날로그적이어서 스티커 사진은 일반적인

사진의 모습처럼 보인다. 그러나 그 사진은 날 것 그대로,
빛에 의해 대상을 찍은 것이 아니라 가공된 것이다. 즉 정보로
치자면 스티커 사진은 그 대상이 된 얼굴에서 두 다리를
건넌 왜곡된 정보이다.

스티커 사진은 보관되고 감상되고 읽혀지기 위해 찍히지
않는다. 자신의 모습을 있는 그대로 혹은 본질을 표현하기
위해 찍히지도 않는다. 스티커 사진은 이미지 게임의 일종이다.
그 이미지 게임은 대상을 닮았으면서도 대상 자체가 아니다.
그것은 사진적인 의미에서가 아니라 사진 찍는 사람에게
변신의 기회를 제공한다는 점에서 그렇다.

스티커 사진을 주로 찍는 사람들은 십 대와 이십 대,
젊거나 어린 층이다. 그들의 자아는 늙은 어른들처럼 고정되어
있지 않고 부유한다. 그 부유는 현실 내에서가 아니라
이미지들로 이루어진 또 다른 세계 속에서이다. 이미지의
세계, 환상의 세계에 비해 현실은 억압적이고 금기는 가혹하고
많다. 스티커 사진은 바로 그러한 이들에게 환상이 현실적인
이미지로 전환될 기회를 제공한다. 초기의 스티커 사진들이
즉각성, 접착 가능한 기능을 내세웠다면 다음 세대의 스티커
사진들은 가상적인 이미지가 가능함을 전면에 내세운다.
그를 위해 가발이 제공되고, 보그나 하퍼스 앤 바자와 같은
유명한 패션잡지의 모델이 되거나, 영화 포스터에 주인공으로
등장하고, 스타처럼 카드로 만들어지며 달력과 배지에
등장할 기회를 주는 것이다. 이때 사용되는 사진상의 기법들은
스타의 사진을 생산하는 과정과 유사하다.

사진 매체가 가지는 정확한 재현성은 관심 밖의 일이다. 대신에 전형적인 결혼식 사진들처럼 부드러운 연초점과 파스텔 톤 색채를 주조로 한다. 꼼꼼히 수정된 화장품 광고 사진처럼 피부는 맑고 깨끗하고 포즈들도 가볍고 명랑하다. 뿐만 아니라 슬쩍 턱을 괴고 미소 짓는 표정들은 바로 스타들의 그것이다. 대개 약간 비스듬한 포즈에 저자세인 이른바 고프맨(*Erving Goffman, 1922~1982*)이 '순종적 신체 기울기'라고 했던, 똑바로 선 남성을 향해 여성들이 복종하는 상태인 자세이다. 그러니까 적어도 스티커 사진과 그 파생적인 생산물 속에서 사람들은 스타가 되는 것이다. 이 환상은 실상과 관계없는 문자 그대로의 시뮬라크라이다. 그것도 실체가 전혀 없는 이미지로만 존재하는 이미지, 보드리야르 식으로 말하면 제 삼열 시뮬라크라인 것이다.

이러한 이미지들에는 의미가 없다. 있다 해도 거의 해독될 필요가 없는 즉각적인 것이다. 그러므로 스티커 사진은 순수한 기표이며 스티커 사진기는 환상을 제조하는 연금술이다. 그 연금술의 도가니 속에서 이미지들은 거품처럼 부글부글 끓어올라 공기 중에 흩어져 흔적도 없이 사라진다.

스티커 사진의 이미지들은 포스트 모던하다. 그 포스트 모던함은 이른바 후기 자본주의가 가지는 자본의 이미지화 현상의 한 작은 갈래이다. 코카콜라와 나이키처럼 이미지화되는 만큼 자본이 축적되는 세계에서 개인도 예외는 아니다. 스포츠, 연예, 지식계의 스타들 역시 이미지화되는 만큼 자본이 된다. 스티커 사진을 찍는 사람들도, 스티커

사진기를 발명해 사업화한 사람들도 그것을 알고 있다. 그러므로 그들은 일종의 공모 관계이다. 그들은 오늘의 세계에서 한 개인이라는 미미한 존재가 이미지화되는 만큼만 존재한다는 것을 날카롭게 파악하고 있다. 데카르트(René Descartes, 1596~1650)를 빌자면 '나는 이미지화 된다, 그러므로 존재한다'가 하나의 정언으로 그 기능을 발휘한다고 봐야 할 것이다.

일본에서 처음 등장한 스티커 사진들에도 선조가 있다. 아니 사진 자체가 하나의 선조이다. 초창기의 사진관들이 거의 극장과 같은 면적의 스튜디오에서 이국적인 무대 장치들과 사람들에게 그럴듯한 의상을 제공했다는 점에서도 그 기원을 찾아볼 수 있다. 뿐만 아니라 우리의 경우에도 지나간 60, 70년대의 사진관에서 명함판 사진을 찍으면 서비스로 인화해 주던 하트 모양 속에 들어 있는 얼굴 사진이 있다. 그리고 리어카에 거대한 이발소 그림을 싣고 그 풍경을 배경으로 골목을 돌며 아이들 사진을 찍어주던 이동 사진가들은 확실한 스티커 사진의 선조이다. 그러니까 사진 자체는 태어나는 순간부터 하나의 환상이었던 것이다.

사진 초창기, 영국의 작가 올리버 웬델 홈즈(Oliver Wendell Holmes Sr., 1809~1894)는 이미 사진은 기억을 가진 거울이며, 따라서 그 형태는 물질과 분리되었고 대상은 그 형태를 떠내기 위한 틀 이상의 어떤 가치도 없다고 말했었다. 홈즈의 예리한 통찰은 이미지가 사물 자체보다 중요해지고 사실상 사물을 폐기시킬 수 있는 시기의 시작을 알리는 신호였다. 그는 이어서

별 가치 없는 고깃덩어리는 제쳐두고 가죽만을 얻기 위해
사냥을 하는 것처럼, 인간은 이제 모든 신기하고 아름답고
위대한 것들을 사냥할 것이라고 했다. 홈즈의 예언은
정확히 맞았고, 스티커 사진은 사실 그 예언을 실현한 가장
사진다운 사진일 것이다.

　사진 이론가 존 탁(John Tagg, 1949~)은 사진 자체는 정체성이
없다고 주장한다. 그는 하나의 테크놀로지로서의 사진 위치는
사진을 이용하는 권력과의 연관성에 따라 달라진다고
말한다. 즉 사진의 정의, 이용하는 제도, 기구에 의존한다는
것이다. 스티커 사진의 배후에는 자본과 이미지화가 있다.
이미지화되는 것은 존재를 증거하고 확인하며 동시에 그것은
환상을 만드는 것이다. 존재를 증거하며 그것이 환상으로
확인되는 이 기묘한 모순은 우리가 마주친 현실적인 삶의
조건이다. 그리고 그것은 피해 갈 수 없다. 스티커 사진은
이 현실적 조건을 가볍게, 그러나 가장 날카롭게 핵심을 찔러
껍데기를 벗겨 버린다. 따라서 푸코가 자신의 『말과 사물』의
마지막에 썼듯이 "인간은 마치 해변의 모래사장에 그려진
얼굴이 파도에 씻기듯 이내 지워지게" 될지도 모른다. 그렇게
된다면 스티커 사진은 사진의 역사를 그 내부에서 반복하면서
인간들을 지워나가는 환상적인 디지털 지우개의 역할을
할 것이다.

디지털 스티커 사진, 인스타그램
— 2018

이제 스티커 사진을 찍을 수 있는 곳은 거의 남아 있지 않다.
관광지와 유동 인구가 많이 모이는 중심가 일부에만 있을
뿐이다. 또 가격이 올랐다. 이천 원씩 하던 것이 육, 칠천 원으로
상승했고 프로그램은 엄청나게 다양화되었다. 전신을 촬영해
뽑아주는 전신 기계도 등장했다. 그러나 사양길에 있다는 것은
부정할 수가 없다.

스티커 사진을 대신해서 휴대폰을 중심으로 한 새로운
사진 생태계가 만들어졌다. 인화되고 인쇄되는 것은
예외적이며, 인스타그램과 페이스북으로 대표되는 SNS가
그 생태계를 제공한다. 그리고 스냅챗 등의 수많은
후발주자들이 새로운 기능의 앱들을 전투적으로 내세운다.
정지 사진뿐 아니라 동영상도 얼마든지 손쉽게 만들어 올리고,
보고, 지울 수 있다. 스냅챗은 상대방에게 사진을 보내면서
10초 제한을 설정하면 10초 후 사진이 자동으로 삭제되는
방식의 자기 파괴 앱(*self destructing app*) 기술이 활용되었다고
한다. 기록과 쓰레기를 웹상에 남기지 않겠다는 것이다.
일종의 클린 앱인 셈이다.

물론 이 모든 사진들의 대부분은 새로운 정보나
대단한 것을 담고 있지는 않다. 먹방, 귀요미, 셀카… 등등
일종의 자가 중독과 자기 확인 사진이 대부분이다.
여전히 놀이의 연속이라는 점에서는 스티커 사진과 하나도

다르지 않다. 일종의 디지털 스티커 사진이라고 해야
할까? 그리고 게시물의 분류와 검색을 용이하도록 사진에
메타데이터를 붙인다. 그것이 #해시태그이다. 일종의
사진에 붙은 분류용 꼬리표인 셈이다.

물론 다른 점도 많다. SNS의 운명이 그렇듯 광고와 영업에
사용되는 것이다. 해시태그를 활용한 영업 방법, 페이스북
활용 광고 등의 수익을 창출한다는 점에서는 스티커 사진과
차원이 달라졌다고 할 수 있으리라.

또한 셀카봉이라는 간단하고 기발한 발명품의 등장에 따라
셀피 세계에도 새로운 변화가 왔다. 인증샷, 현장 증명으로서의
사진은 일종의 기록성을 갖는다. 하지만 셀카 사진 찍기의
비법인 얼짱 각도의 핵심은 보다 뽀샤시한 사진 만들기이다.
원래 생김새보다 그럴듯하게 잘 나온 사진이 목표인 것이다.
대부분의 사람들은 자신의 얼굴이 사실 그대로 찍히고, 보이는
것을 좋아하지 않는다. 그래서 피부를 매끄럽게 다듬고,
눈을 살짝 키우고, 턱을 갸름하게 만진다. 이른바 잘 나온 사진을
만드는 것이다. 잘 나온 사진이란 진실 혹은 사실과 거리가
먼 사진이다. 사진은 여전히 환상이라는 점에서도 이것도
달라진 건 없다. 환상에 도달하는 수단이 바뀌었을 뿐이다.

최근에 등장한 또 다른 이미지 상품은 자신의 모습을
입체 피규어로 만드는 것이다. 수십 대의 카메라로 한꺼번에
사방에서 사진을 찍고, 이를 바탕으로 삼차원 사진을 만든
다음에 3D 프린터로 출력하는 것이다. 거의 사람의 손이 가지
않는 이 피규어는 가격이 아직 비싸고 정교함이 약간 부족하긴

하지만 상업적 가능성이 상당해 보인다.

카메라 시장의 생태계 역시 바뀌었다. 한동안 상한가를
치던 디지털카메라 시장이 축소되고 시들해졌다. 이십 년
전에 디지털카메라를 게임기로 알던 시절이 엊그제 같은데,
벌써 소형 똑딱이 카메라들은 사진 가게에 진열되어
있지 않다. 완벽하게 휴대폰 카메라로 대체되었다. 이제 남은
시장은 이름값 중심의 고급 카메라와 미러리스, 고사양의
작은 카메라뿐인 것 같다.

인간이 처형한 자연

신성성이 사라진 의사 자연, 가로수

1997 —

인간들은 자연을 해체하고 다듬고 죽이면서 그것을 애도한다.
그 애도는 악어의 눈물 같은 것이지만 분석해보면 내부의 팔십
퍼센트는 공포로 이루어져 있을 것이다. 그 공포와 공황은
소멸과 멸망에 대한 것이자 인간 자신에 대한 놀라움의
비명이다. 내 몸에, 내 살에 배인 살육의 의지와 습관들은
너무도 자연스러워 어떤 반성도 망설임도 없다는 것에 대한
공포이다. 그것은 칼날을 들여다볼 때 그 칼날로 자신을
찌를지도 모른다는 데서 오는 섬뜩한 상상이나, 높은 곳에 올라
아래를 내려다볼 때 만나는 공포와 유사하다. 소멸, 자멸 따위의
말로는 포획되지 않는 그 근원적인 공포의 권세는 인간을
전전긍긍의 불안 속에 몰아넣는다. 그것이 인간들의 조건이다.
자연이 무너지지 않으리라는 기초적 신뢰에 금이 간 채 울리는
종처럼 머릿속에서 울려 전신으로 흘러 퍼진다.

　　그러나 우리는 여전히 공포 속에서 그 공포를 죽이고
눅이고 자신을 속이기 위해 가로수를 심고 화단을 만들고
정원을 갈아 일군다. 귀 기울이면 가로수와 화단과 정원에서는
잎과 가지를 자르는 가위 소리, 톱날이 돌아가며 내는
강인한 의지의 모터 소리를 듣는다. 이른바 자연의 소리인
물, 새, 바람, 파도 소리는 가위 소리와 톱날에 살점이
패여 날아가고 뼈째 부러져 딱딱한 아스콘 포장길 위를
굴러간다. 그러므로 도시란 자연을 어떻게 위안부로 쓸 수

있는가에 대한 실험장이자 난장판을 만들기 위한 유격 훈련
코스이며 시체 공시소이다.

도시의 가로수들은 학대받으며 동시에 보호받는다. 간단히
말해서 관리되는 자연, 이른바 의사 자연이다. 전신주가
없어진, 전선과 전화선이 지중 매설된 일부 예외적인 지역을
제외하고 가로수들은 겨울의 끝 무렵이면 톱날의 방문을
받는다. 그 톱날들은 모터 장치가 된 자동 톱날이고 톱날을 든
손은 단지 일을 할 뿐 나무야 어떻게 되든 무신경하다.
그 결과 나무들은 봄이 아직 먼 도시의 거리에서 두 팔이 잘린
채 잔혹하게 처형된 사형수처럼 서 있다. 가로수들이 자살할
수 있다면 한 그루도 살아남을 것 같지 않다. 하지만 봄이 되면,
대개 버즘나무인 그 가로수들은 잘리고 남은 가지에서
연두색 새잎을 혓바닥을 내밀 듯이 애써 뱉어내기 시작한다.
여름이면 모든 것을 잊었다는 듯이 가지들을 뻗어 올려
상처를 녹색으로 뒤덮어 버린다.

기록에 따르면 가로수는 진시황이 황제 전용 대로를 뚫을
때 처음 심어졌다. 그 도로의 너비는 삼십 장이었고 가운데
삼 장은 황제만이 사용하였으며 길 양쪽에 소나무를 심었다고
기록은 전한다. 그때 심어진 소나무들이 아마도 인류가 심은
최초의 가로수일 것이다. 『정치적 풍경』의 저자 마르틴
바른케(*Martin Warnke, 1937~*)는 서양에서 가로수가 심어진 것은
대개 16세기부터라고 전한다. 그 가로수 길들도 진시황과
마찬가지로 권력을 가진 자들에 의해 조성된 것이었다. 1537년
빈의 프라터 공원에는 밤나무 가로수길이, 1580년 무렵에는

선제후 아우구스트 1세가 자신이 거주하던 드레스덴으로 나 있는 모든 도로에 과일나무를 심게 했다.

이 가로수 길들은 물론 자연을 즐기거나 환경을 아름답게 한다는 단순한 목적에서 심어지지 않았다. 그 나무들의 일차적인 목적은 가로수 길을 산책로로 삼는 귀족들을 길 양옆의 농지에서 일하는 농부, 서민들로부터 보호하는 데 있었다. 1800년경의 한 정원 설계사는 왕후 귀족의 고귀함을 격식 있게 표현하는데 가로수 길이 제격이라고 말했었다. 그러므로 가로수는 동서양 모두에서 자신이 지배하고 있는 공간을 장악하기 위한 수단이자 징표인 전국을 연결하는 도로와 더불어 권력의 재현인 것이다.

이러한 권력의 재현은 자연을 타자로 보고 그것을 길들이는 방식의 하나이다. 때문에 가로수들은 숲속의 나무, 인간의 손이 닿지 않은 원시 자연의 나무들과 전혀 다르다. 레비스트로스(*Claude Lévi-Strauss, 1908~2009*)를 빌어 이분법적으로 구분하면 가로수들은 숲속의 나무들과 이항 대립한다. 어둠/빛, 바닷물/빗물로 자연을 분류하고 대립시키듯이 가로수/숲속의 나무는 서로 대립항이 된다. 물론 두 나무 사이에 자연적인 차이가 있는 것은 아니다. 그것은 레비스트로스 지적대로 자연 차이가 아니라 논리, 개념적인 구조의 차이, 문화적으로 형성시킨 차이를 구체적인 자연의 차이로 치환시킨 것이다.

나무는 인간에게 있어 복잡한 상징체계이다. 가로수로 많이 서 있는 버즘나무속 플라타너스(*plane tree*)만 해도

크리스트교에서는 모든 것을 감싸는 예수의 사랑, 은총과 도덕적 우월성을 상징한다. 그리스에서는 고대 아테네에서 학문적 토론이 플라타너스 아래에서 이루어졌기 때문에 학문과 학식의 상징이었다. 그밖에도 나무들은 세계 어느 곳, 어느 종교에서나 풍부한 상징성을 지니고 있다. 하지만 가로수로서의 플라타너스는 이러한 모든 상징이 박탈된다. 상징의 박탈은 나무에 대해 인간이 가지고 있던 전통적인 신성성이 모두 사라져 있음을 의미한다. 그것은 당산나무나 거목들이 가지는 애니미즘적인 숭배의 대상으로서의 변칙 범주의 역할이 끝장났음을 뜻한다.

다시 레비스트로스를 빌자면 변칙 범주로서의 당산나무와 같은 신목들은 인간과 식물적인 생명력을 매개하는 존재이다. 그러한 나무들은 신성시, 금기시된다. 그 금기는 변칙 범주로서의 신목들이 자연으로서의 신성성과 인간의 손에 의해 길들여져 있다는 양쪽의 범주를 모두 가지고 있기 때문이다. 금기의 구체적인 형식은 나무를 해치지 않는 것, 제사를 올리는 것 등의 방식으로 나타난다. 그 흔적은 아직도 남아있다. 도로 공사에 있어 큰 나무를 함부로 베었더니 사람이 죽었다든지 하는 소문이 그 예이다. 그러나 가로수들은 묘목에서부터 철저히 인간의 손에 의해 생산되고 관리된다. 거기에는 신비가 없다. 신비가 없으므로 가로수들은 무생물과 같은 취급을 받는다.

그럼에도 인간들은 길가에 나무들을 심는다. 가로수가 제공하는 의사 자연의 그늘과 색깔들로부터 위안받는다.

그 위안은 자기기만에 가깝지만 우리는 가로수 없는 거리를 삭막하다고 여긴다. 이 이중성, 도시와 길들을 자연과 차별성을 두기 위해 만들었으면서도 그 내부에 의사 자연이라도 없으면 불안해하는 것은 인간이 가진 원형적인 모순이다.

박제가는 그의 저서 『북학의』에서 청나라의 심양과 연경 사이의 천오백 리에 나무가 심어져 있어 행인들이 녹음 속을 거니는 것을 부러워했다며, 사람들의 휴식처로서 이 나무들이 심어진 것은 옹정제 때 시행된 법령 때문이라고 밝힌다. 그리고 그는 우리나라에서는 오직 평양 대동강가의 수십 리 한길에 늘어선 수목만이 아름다워 볼만하고 이 방법을 다른 곳에 시행하지 않는 것을 불만스러워 한다. 박제가의 이런 불만이 있은 지 이백 년이 넘는 지금, 그가 가지 잘린 가로수들을 보면 무엇이라고 말할까.

가로수는 그 연원이 어디에 있든, 설사 의사 자연에 지나지 않는다고 해도 도시 경관의 필수 품목으로 자리 잡은 지 오래다. 공원 녹지가 도시의 허파라면 가로수들은 녹색의 동맥이다. 마로니에 숲과 플라타너스 그늘을 노래한 유행가와 시가 늘어선 가로수들이 만드는 원근법적 풍경에서 시작되었고, 노점상은 무심하게 그 아래 전을 펼친다. 가을이 되면 가로수들은 햇볕에 익은 잎들을 펼쳐 세계가 움직이고 변하고 있음을 불쌍한 도시인들에게 보여준다. 그 시각적인 혜택은 나무가 베푸는 자기희생적인 은총이지만 봄이 오기 전에 인간들은 또다시 톱날과 트럭을 준비해서 불안해하는 가로수 사이를 불안스레 헤맬 것이다.

서울로 7017, 인공정원 산책길
— *2018*

조선 시대 선비화가 강희언이 그린 〈북궐 조무도〉라는 그림이
있다. 북궐인 창덕궁 근처 안개 낀 아침 풍경을 상하로
긴 화면에 그린 그림이다. 시점은 높은 곳에서 내려다본 부감
시점에 가깝고 길가에는 큰 버드나무 가로수들이 줄지어
늘어서 있다. 아마도 이 가로수들은 박제가가 살던 시대에도
있었을 가능성이 높다. 때문에 박제가가 부러워한 것은 평범한
가로수길이 아니라 중국의 길고 넓은 길을 따라선 무성한
가로수일 것이다.

　세종로가 새로 만들어질 때 은근히 기대했었다. 거기에
줄지어 심어져 있던 은행나무는 그대로 살리고 불필요한
시설물 따위는 없는 넓은 광장이 되지 않을까 해서였다. 하지만
결과는 대실망, 지금 보는 그대로 세종대왕 동상이 들어서고
그냥 돌 깔린 광장이 되었다. 세종과 이순신을 기념하는
광장이라면 거의 아무 의미가 없는 것이다. 물론 의미와
용도는 그 이후에 발생했다. 박근혜를 탄핵하는 촛불 집회가
열림으로써 광장을 만든 보람은 생겼다. 그렇다고 해서
광장 디자인이 형편없다는 점은 용서되지 않는다. 앞으로
고친다고 하니 기다려 보기로 하자.

　여전히 가로수들은 새봄이 오기 전에 가지들을 잘리고,
은행나무는 냄새나는 열매를 떨어뜨린 것이 무슨 죄나 되는
것처럼 타박을 받는다. 지역마다 사과나무, 감나무, 종려나무,

메타세콰이아 등이 대표 수종이 되어 특화된 가로수 길이
만들어졌다. 그러나 자연, 가로수, 나무에 대한 대접은
달라지지 않았고 아마 앞으로도 계속될 것이다.

새로 생긴 서울로 7017, 고가 공원에를 가 본다. 엄청나게
많은 화분 속에 풀과 나무들이 자라고 있다. 일종의
인공정원 산책길이다. 화분마다 나무와 풀의 이름이 붙어 있고
배열은 가나다순이었다. 즉 여전히 인간이 나무와 자연을
대하는 방식에 근본적인 변화는 없는 것이다. 커다란 빈 화분을
하나쯤 온갖 잡초가 자라도록 내버려 두면 안 되는 것일까?

정보는 많고 의미는 없다

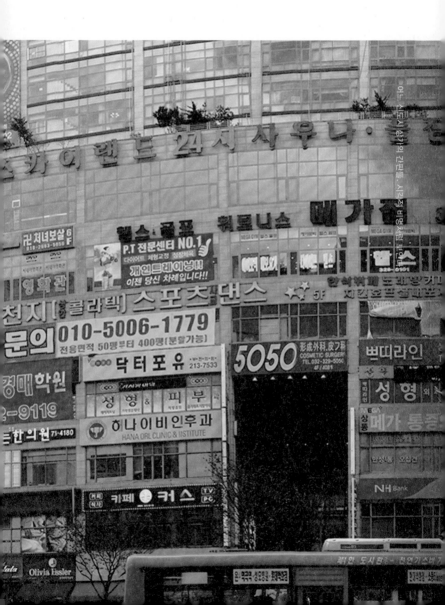

어느 신도시 상가의 간판들. 시각적 비명처럼 보인다.

시각적 비명의 집합소, 간판

1997 —

누군가 우리가 숨 쉬는 공기는 산소, 질소, 수소 등과 광고로
이루어져 있다고 말한다. 또 누군가는 광고란 자본주의
사회의 꽃이며 유일한 공식 예술이라고 중얼거린다. 간판은
공기이며, 꽃이며, 예술인 광고 가운데 가장 원시적이고
효율적인 형식이다.

　　돈을 많이 들여 만든 화려한 네온사인 탑부터 기호와
구호가 쓰인 플래카드와 표지판에 이르기까지 모든 간판들은
제 몫을 하기 위해 빛나고 반짝거리고 펄럭인다. 그것은
일종의 집단적인 비명에 가깝다. 비록 소리는 들리지 않지만
날 보아달라는 비명, 이리로 들어오라는 비명, 반드시
기억해달라는 비명. 그것은 소음과도 다르다. 소음은 대개
밤이 깊어 가면 가라앉지만 간판들의 비명은 가라앉지 않는다.
오히려 도시의 어둡고, 축축하고, 불투명하고 끈적거리는
무엇인가가 가득 찬 밤을 배경으로 더욱 빛난다. 건너편
건물의 유리창에 부딪혀 다시 번쩍거리고, 행인의 얼굴색을
붉고 푸르게 변색시킨다. 건물들은 실루엣만 남기고 어둠
속에 반쯤 녹아들어 간 거리를 장악하는 간판, 간판으로
완전무장한 건물들은 그 비명의 진원지이며 도시란 시각적인
비명의 집합소이다.

　　도시에서 태어나 도시에 사는 사람이 아닌 시골 출신들에게
도시의 간판은 놀랍고도 낯선 것이다. 초등학교 삼 학년 시절,

내가 태어난 곳의 가까운 항구 도시에 처음 왔을 때 간판은
신기한 읽을거리이자 구경거리였다. 그때의 간판은
나무로 틀을 짜고 그 위에 생철판을 댄 다음 유성 페인트로
글씨를 쓰고 그림을 그려 붙인 것이 대부분이었다. 청과물
가게는 이름과 전화번호를 써넣고 그 옆에 바나나, 사과,
배가 담긴 바구니와 쪼개진 수박이 원색으로 그려져 있었고,
포목점 간판에는 광목 필이 쌓여 있는 그림이 간판의
한 귀퉁이를 차지하고 있었다.

생철 간판들이 플라스틱 재료로 대치되기 시작한 것은
70년대였다. 물론 약국, 병원이나 큰 가게들은 이미 아크릴
간판이 걸려 있었지만 작은 구멍가게까지도 플라스틱 재료를
쓴 것이 그때였다. 간판의 틀은 여전히 나무였지만 비닐을
씌우고 그 위에 글씨가 볼록 튀어나오도록 붙여졌다. 또 새로
지은 건물이 아닌 낡은 건물들의 경우 지붕을 가리기 위해
간판의 높이가 높아진 것도 그 무렵이었다. 특히 간선도로변의
간판들은 높이가 높았다. 새마을 사업적인 발상으로 간판들은
건물들의 추레한 모습을 은폐했던 것이다. 이와 비슷한
종류의 간판의 시대가 한동안 계속되더니 팔, 구십 년대를 거쳐
세기말인 지금 간판들은 완전한 내부 조명의 시대가 되었다.
텔레비전이나 컴퓨터 모니터가 그렇듯이 간판을 볼 수 있는
광원이 간판의 내부에 켜진 형광등으로 바뀐 것이다. 이것은
텔레비전을 닮으려는 시도이다.

레지스 드브레(*Régis Debray, 1940~*)에 따르면 텔레비전,
컴퓨터용 모니터 같은 매체와 전통적인 매체가 구별되는 점의

하나는 광원의 위치이다. 그림, 영화, 사진 같은 매체들은 외부 광선에 의해 그 이미지를 볼 수 있다. 하지만 텔레비전이나 모니터는 외부 광선이 필요 없다. 내부에 광원이 있고 그 광원에 의해 이미지를 볼 수 있기 때문이다. 광원이 동시에 이미지이며 광원이 사라지면 이미지도 사라진다. 이러한 내부 광원은 성서의 태초와 같다. 빛이 모든 것을 생성하는 근원인 것이다.

물론 내부 조명을 가진 간판이 텔레비전과 동일한 것은 아니다. 그러한 간판들은 대낮의 햇빛에서도 볼 수 있어야 하고, 내부 광선이라고 해도 그 이미지들은 아직도 디지털이 아니라 아날로그적이다. 그러나 그것은 기술적인 문제 때문이 아니다. 내부 조명을 가진 모니터들의 가격이 형광등 조명보다 훨씬 비싸다는 것 외에 다른 이유는 없다. 언젠가 모든 간판들은 디지털 티브이로 대체될 것이다. 그때 간판들이 〈블레이드 러너〉에 나오는 것처럼 변해 도시 전체가 거대한 텔레비전이 된다고 해도 하나도 이상할 것은 없다.

내부 조명 간판과 더불어 간판에 사용된 이미지들도 디지털화되었다. 페인트를 사용해 손으로 그린 것이 아니라 컴퓨터를 이용해 인쇄된다. 대표적인 간판이 영화 광고 간판이다. 영화 간판은 오랜 세월 이미지의 크기, 스타들과 영화의 장면을 담고 있다는 점 때문에 일종의 대중적인 회화의 역할을 해 왔다. 얼마나 닮게 정확하게 그리느냐, 도대체 누가 저렇게 배우의 얼굴을 꼭 같이 그리느냐는 의문과 함께 어렸을 때 극장 간판을 그리겠다고 생각한 사람들도

많았다. 그러나 손과 페인트가 아니라 컴퓨터를 통해 프린트된 간판들에는 그러한 신비감이 없다. 즉 극장 간판의 아우라가 사라져버린 것이다. 아우라가 사라진 뒤에 남는 것은 포스터를 확대한 것 같은 이미지뿐이다. 그 이미지들은 손으로 그린 간판처럼 그려보고 싶다는 자극을 주지 않는다.

디지털 이미지화된 간판의 대표는 역시 전광판이다. 전광판은 최첨단 간판이다. 하지만 너무 고가이기 때문에 한 회사, 혹은 하나의 이미지만을 보여주지 않는다. 그것은 거리로 나온 텔레비전이다. 전광판은 텔레비전처럼 스파트 뉴스를 보여주고, 광고를 하고 구청의 소식들을 알려준다. 전광판이 처음 걸렸을 때의 충격은 영상의 선명성 때문이었다. 과거의 문자 위주의 전광판과 비교되지 않는 색채의 생생함은 거리를 거대한 극장으로 만들었다. 그 극장에는 소리가 없다. 단지 이미지만 있을 뿐이다. 그러므로 전광판은 순수 시각적이다. 그 순수 시각성은 텔레비전과 공모, 공생 관계에 있다. 화면에 등장하는 광고들은 모두 텔레비전에서 본 것들이다. 대사와 음악은 들리지 않지만 우리는 전광판의 광고를 보며 광고 카피, 대사, 음악들을 마음속으로 되뇐다. 그것은 텔레비전을 통해 전달된 광고를 복습하고 내면화하는 과정이다. 그 과정 속에서 우리가 확인하는 것은 광고가 우리를 부른다는 것이다. 그러니까 전광판은 그 거대함과 위치, 생생한 이미지를 통해 자본의 위력을 과시하는 최상의 수단 중 하나인 것이다.

간판들은 건축물에 부착된다. 부착된다는 표현은 적절치

않다. 오히려 건축물과 일체가 되어 건물의 외관을 완성한다.
도시에서 간판이 붙지 않는 유일한 건물은 주택뿐이다.
그 밖의 모든 건물들은 어떤 식으로든지 간판을 걸고 있다.
그것을 현판이라고 부르든지 아니면 명판이라고 부르든지
목적은 동일하다. 건물의 정체성을 알리고 소비자들을
호명하는 역할을 한다. 거대한 건물들과 관공서, 재벌 회사와
대기업들의 간판은 결코 크지 않다. 거기에는 거의 간판이
없다. 그것은 첫째로 건물 자체가 하나의 거대한 간판 노릇을
하기 때문이고, 둘째는 건물의 소유주가 간판을 내걸어
건물의 외관을 손상하는 것을 용인하지 않기 때문이다. 그러한
건물들에 입주하는 기업들은 커다란 간판, 복잡한 간판들이
필요치 않다. 그들은 뜨내기손님, 행인을 부르는 것이 아니라
다른 방식으로 소비자를 확보하거나 이미 확보되어 있기
때문이다. 간판이 없는 건물, 적은 건물들은 자본의 크기와
집중도를 과시하는 역할을 한다.

　그러나 자본의 크기가 상대적으로 작고 소규모 임대를
주로 하는 건물들은 간판에 대해 한 발 뒤로 물러설 수밖에
없다. 그것은 건물의 유지와 수익이 간판의 수와 정비례하기
때문이다. 때문에 간판들은 건물을 숙주로 해서 기생하는
기생충처럼 무한 번식한다. 이 간판들은 몇 가지 원칙 아래
만들어지고 걸린다. 올림픽 구호 식으로 말하면 더 크게,
더 튀게, 더 추악하게 정도 될 것이다. 빨강, 파랑, 검정과
그 밖의 원색을 주로 쓴 글씨들, 눈에 띄는 곳이라면 어디든
가리지 않는 악착함, 주위의 환경을 전혀 생각하지 않는

탐욕적인 천박함 등은 파산에 이른 우리의 천민자본주의의 정확한 반영이다.

이러한 천민적인 발상은 우리가 가진 욕망의 크기가 비대하였음을 시각화한 것이다. 그 시각화는 과거의 건물에 걸리던 현판들과의 명백한 차별을 낳는다. 현판은 건물의 위치와 정체성을 알리면서 동시에 그것이 예술임을 주장한다. 때문에 숭례문, 건춘문 등의 현판은 대개 명필들의 필적이다. 하지만 우리 시대의 건물, 아파트 상가, 부도심의 건물들에 부착된 간판들은 그것과 무관하다. 아직도 예술적인 외피를 요구하는 특별한 경우가 있기는 하다. 일부 재벌 회사, 은행, 정당과 관변 단체, 관공서들처럼 일반적인 간판과의 차별화가 필요한 곳에서는 현판이 가지는 권위와 예술성에 편승한다. 그것은 서예가들의 글씨를 받아 그 글씨를 나무와 돌에 새김으로써 이루어진다. 현대 본사 사옥 앞의 거대한 돌 간판이 그 대표적인 예이다. 그 간판은 돌이 가진 내구성과 불멸성에 주술적으로 기대며 중공업 위주의 현대라는 기업의 이미지를 강화시킨다. 간판이면서 마치 간판이 아닌 것처럼 위장된, 거대한 크기의 화강암에 끝이 둥근 해서체가 주먹이 들어가고 남을 크기의 획으로 쓰인 그 글씨들은 자본의 지속적 확대와 유지를 비는 주술적 기도이자 비석의 일종이다. 그리고 언젠가는 정말로 비석의 역할을 틀림없이 하게 될 것이다. 지상에 영원한 부란 없는 것이니까.

이런 종류의 간판들에는 반드시 현판식이 뒤따른다. 간판을 천으로 덮었다가 거둬 내거나 아니면 두 사람이 현판을 맞잡고

거는 시늉을 한다. 80년대 전두환이 국가보위위원회 위원장이
되어 당시 총리였던 신현확과 함께 국가보위특별위원회
나무현판을 붙잡고 웃던 사진은 권력의 웃음이었다. 그리고
얼마 지나지 않아 광주 민주화 운동이 있었다. 현판식의 배후에
살육과 피가 있었던 것이다.

　　인간이 만든 최초의 간판 흔적은 기원전 삼천 년 전
바빌론의 폐허에서 발견된다. 문자가 발명되기 이전이어서
도상들이 문자를 대신한다. 금방울 세 개는 전당포, 짐승의
그림을 그린 것은 푸줏간이었다. 이러한 간판의 원형은
문자보다 강력하다. 인사동의 필방들이 내건 거대한 붓,
구두 가게에 매달린 구두들은 여전히 이미지로 문자를
대신한다. 물론 이러한 간판 읽기는 문화적인 관습에 의존한다.
즉 약호로서 간판은 문화에 의해 규정되는 것이다. 그러므로
간판들은 늘 오독될 가능성이 있다. 그 적절한 예가 연암
박지원일 것이다. 박지원은 『열하일기』에서 간판의 오독을
고백한다. 연암은 청나라를 여행하는 도중 점포 문설주에
'기상새설(欺霜賽雪)'이라는 네 글자가 써 붙어 있는 것을
주목한다. 연암은 '희기가 서리를 능가하여 눈을 걸고 내기를
할 수 있다'는 네 글자의 내용을 '장사치들이 자기네들의 애초에
지닌 마음씨가 깨끗하기는 가을 서릿발 같고, 게다가 그토록
흰 눈빛보다도 더 밝음을 나타내기 위함은 아닐까.'라고
해석한다. 그리고 여행 도중 상인들로부터 주련을 써달라는
부탁을 받자 그는 그 글귀를 써준다. 하지만 상인들의 반응은
신통치 않다. 연암은 나중에 그 이유를 깨닫는다. 그 글귀를

써 붙인 집은 국숫집이었던 것이다. 즉 밀가루가 서릿발처럼 가늘고 눈보다 희다는 의미였던 것이다. 연암의 이러한 오독은 학자의 문화적 코드로 상인들의 코드를 읽었기 때문이다.

우리나라의 간판들은 이러한 오독의 여지가 없다. 적어도 내국인들에게 문자 위주의 간판들은 너무나 강력한 반복과 강조 때문에 중독의 가능성이 더 크다. 그 중독은 튀는 원색, 조야한 글자체, 간판의 숫자에 의해 이룩된다. 조급성, 남보다 작거나 눈에 안 띄어서는 불안하기 때문에 간판은 건물뿐 아니라 길거리, 길바닥, 어디에서든지 물샐틈없이 포진한다. 그 포진은 건물을 잠식하고, 우리의 시각을 잠식한다. 길거리에 나서기만 하면 간판들이 부르는 소리를 듣지 않을 수 없기 때문에 우리의 시각은 무감각해진다. 그 무감각성은 시각뿐만 아니라 의식 전체에 미친다. 물론 우리의 간판에도 법규가 있다. 간판의 설치는 허가를 받아야 하고 일정한 장소에 부착되어야 한다. 하지만 법규는 유명무실하다. 법은 법대로 지켜지지 않고 법을 지키지 않는 대가로 구청에 납부하는 뇌물은 뇌물대로 존재한다.

맑스(*Karl Marx, 1818~1883*)는 자본주의적 생산 양식이 지배하는 사회의 부는 하나의 거대한 상품 집적으로 나타난다고 했다. 하지만 우리의 경우 자본은 거대한 간판 광고의 집적으로 나타난다. 그 간판들은 자본 축적의 역사이며 그 역사는 문자 그대로 천민자본주의의 역사이다. 그리고 그 역사는 원색적이다. 맥도날드, 켄터키 프라이드치킨, 버거킹 등의 다국적 패스트푸드 업체의 간판을 이루는 색은

빨간색이다. 명시도 높고 강력한 이미지 때문에 사용된
이 색들은 공격적이고 전투적이다. 그 전투는 피를 흘리지 않을
뿐 죽음을 부르는 것은 마찬가지이다. 간판들은 무엇보다
무의미한 문화적 기호이다. 즉 소비와 자본의 천박한 기호일
뿐 기상새설 정도의 함의도 없는 것이다. 보드리야르
말대로 정보는 더욱 많고 의미는 더욱 적은 세계에서 우리가
살고 있다는 것을 간판들이 대변하는 셈이다.

절실함과 즐거움, 자부심이 뭉쳐진 간판
— 2018

어지럽던 간판의 풍경은 행정 구역마다 차이가 있긴 하지만
전보다는 아주 약간 정돈되어 있다. 하지만 아직 괜찮다고 부를
수 있는 정도는 아니다. 간판이 이루는 풍경은 한 장의 멋진
간판이 아니라 다른 간판들, 건축물들과 관계에 의해 결정된다.
최소한 옆집 간판이 어떤가, 건물 전체의 간판과 조화가 좀
되나 싶은 질문이 없는 간판 정책은 초보적이라고 할 수 있다.
특히 신도시나 신시가지의 상가 건물 간판은 아직도 건물
자체가 전혀 보이지 않을 정도이다.

근래에 본 개인적으로 가장 인상적인 간판은 어느 섬
작은 식당의 그것이다. 이름도 씌어 있지 않고 아무런 정보도
없는 돌고래 조형물 간판이다. 이 집은 주인이 직접 잡은
물고기로 끓인 해물탕을 내는 집인데 그에 걸맞게 직접 간판을
제작했다고 한다. 음식 맛과 더불어 오래 기억나는 간판이다.

또 하나 들자면 서울에 있는 한 이발소의 간판이다.
이발소 전면을 스스로 만들어 붙인 글씨와 도형들로 빈 곳
없이 가득 채웠다. 빈 공간을 그냥 두는 게 싫은 일종의
'공간 공포심'도 느껴지고 좀 지나치다 싶기도 하지만 자신이
하는 일에 대한 자신감이 읽힌다. 문구와 레터링도 재미있다.

설치 미술 뺨치는 임시 간판도 있었다. 대도시 교외의
한 농부가 지나가는 사람들을 대상으로 직접 기른 무와
배추를 팔기 위한 간판이다. 맞춤법도 틀렸지만 이보다 더

강력하고 탁월한 임시 간판을 본 적이 없다. 그리고 그 어떤 미술 작품보다도 훌륭했다. 어쩌면 절실함과 즐거움, 그리고 자부심이 가장 좋은 간판을 만드는 것인지도 모를 일이다.

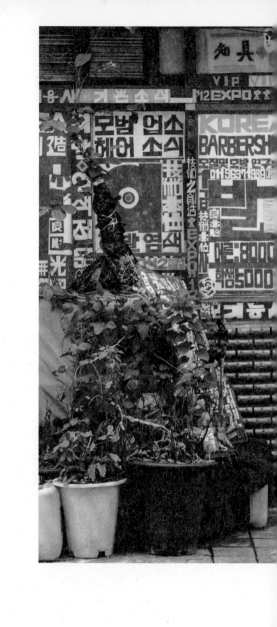

가난하고 유쾌한 축제의 기표

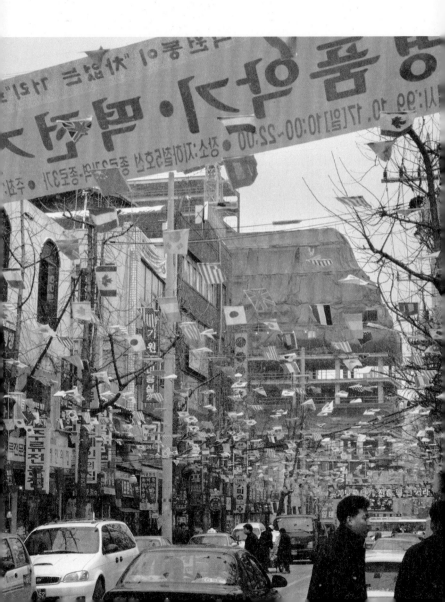

환유의 시각적 기호, 만국기

1997 —

초등학교 운동회는 떠들썩하고 즐거운 이미지들의 잔치다. 운동장에 그어진 흰 트랙, 새 운동복, 기대에 들떠 재잘대는 아이들, 머리띠, 풍선 장수, 사탕 장수, 출발 신호를 알리는 총소리… 그리고 만국기, 만국기가 있다. 운동장을 가로질러 무슨 계시처럼 펄럭이는 만국기는 푸른 하늘과 대비되며 화려하게 운동회를 수식하고 어느덧 운동회의 상징이 된다. 그 상징성은 계속 확대되어 축제, 놀이를 의미하게 된다. 바르트식 용어로 코노테이션(*connotation*)이 확대되는 것이다.

만국기라는 시각적 기호의 기표인 조잡한 복제 국기들이 뜻하는 일차적 의미는 세계 여러 나라의 국기이다. 그러나 운동회의 만국기는 그것을 벗어나 이차적 의미로서 축제, 놀이를 뜻하게 된다. 이 코노테이션은 우리의 기호를 해독하는 관습 속에 깊이 자리 잡아 만국기가 걸린 모든 장소를 일종의 축제 자리로 여기게 만든다. 때문에 만국기는 초등학교 운동회뿐만 아니라 대학의 축제, 새로 개업한 상점의 입구에 걸려 펄럭인다. 만국기는 어떻게 해석되건 무심하게 펄럭이다 바람에 날려 떨어지고 드디어 쓰레기통으로 들어가 썩거나 불태워진다. 운이 좋으면 그 다음해에도 운동장 위에서 펄럭이겠지만 대개의 만국기는 값싼 종이나 비닐에 저질 싸구려 인쇄로 제조되기 때문에 한해를 넘기지 못하고 사라져버린다. 그리고 만국기가 걸린 운동장과 거리는 평상을 회복한다.

만국기가 언제부터 운동장에 걸리게 되었는지는 분명치
않다. 추정은 가능하다. 만국기가 한자리에 모여 펄럭이기
위해서는 국가들이 국기를 가져야 하고 여러 나라의 국기를
한자리에 모을 수 있는 기회가 있어야 한다. 그것도 전쟁이
아니라 평화적인 모임이어야 한다. 그런 기회는 19세기
이전에는 없었다. 때문에 영국이나 프랑스에서 열렸던
만국박람회, 아니면 그 이후의 근대 올림픽에서나 가능했을
것이다. 연원이야 어찌 되었던 만국기는 색색의 풍선과
더불어 축제와 놀이를 의미하는 가장 강력한 시각적 기호의
하나가 되었다.

시각적 기호로서 만국기는 하나의 키치이다. 그것은
각 국가의 국기를 정확한 비례와 색깔로 모사한 것도 아니다.
종이의 재질은 바람을 받아 쉽게 펄럭일 수 있는 값싼
재질이다. 색채도 화려해 보이지만 두 가지 아니면 세 가지를
썼을 뿐이다. 흰색 바탕에 붉은색, 푸른색, 녹색이다. 그것은
각국의 국기들이 단순한 원색을 쓰고 있기 때문이기도 하지만
굳이 정확한 색도로 인쇄될 필요가 없기 때문이기도 하다.
왜냐하면 만국기는 각 국가를 정확히 지칭하는 것이 아니라
하나의 상징, 일종의 환유(metonymy)이니까. 그래서 만국기의
국기들도 차분히 세어보면 익히 알려진 강대국의 국기가
반복될 뿐이다. 미국, 영국, 중국, 소련, 일본, 캐나다, 프랑스
등등. 부분을 통해 전체를 지칭하는 이러한 환유는 허영이자
위장이다. 그 허영은 시골 학교의 작은 운동회나, 슈퍼마켓,
아이스크림 가게의 개점을 세계의 모든 국가가 축하해준다는

가난하고 빈곤한 상상력의 결과이다. 그러므로 만국기가
가지는 위장, 환유는 폭로할 필요도 비난할 이유도 없어 보인다.
하지만 그것은 만국기가 운동회와 상점의 개점 축하에 쓰일
경우에 한해서이다.

　만국기가 가지는 위상, 세계 여러 나라의 국기, 특히
강대국들의 국기가 우호적으로 한군데서 나란히, 혹은 한 줄에
꿰어 펄럭이는 것 역시 물론 허구이다. 이 허구가 소규모로
쓰일 때는 단순한 축제의 상징이지 정치적 함의는 없다. 그러나
만국기가 호텔에서 펄럭일 때 그 국기들은 정치적 함의를
가지게 된다. 우선 호텔 앞에 펄럭이는 국기들은 외교적이고
수사적이다. 거기에는 시골 학교 운동장에서 펄럭이는
만국기와는 다른 차원의 코노테이션이 있다. 그것은 호텔의
경영주가 외래의 손님에게 보내는 정치적 메시지이다. "우리는
당신네 국가의 국기를 달아 놓을 만큼 알고 있고 우호적이다.
안심해도 좋다. 마음 놓고 돈을 써라." 이러한 환유는 하나의
기호적 지표(index)로 작용한다. 그것은 연기를 보고 불이
났음을 아는 따위의 자연적인 지표와는 다르다. 그 지표는
자의적이며 당신네가 쓰는 돈을 벌고 싶다는 경제적 욕망을
위장하는 것이다. 그것은 호텔, 혹은 호텔 경영주가 국기를 내건
국가를 잘 알고 있다든가 정말로 우호적이라는 의미가 아니다.
단지 하나의 관습적인 은폐, 자신의 존재를 남에게 알리고
인정받고 싶어 하는 자아 욕구(ego-drive)를 국가적인 규모로
확대한 것에 불과하다. 이것은 이른바 아무런 새로운 정보를
담고 있지 않지만 개인 사이에 늘 주고받는 인사와 같이,

상호 간의 관계를 재확인하는 교감적 커뮤니케이션이자
예의이다.

호텔 앞에 줄지어 펄럭이는 국기를 넘어서면 거기에는
거의 음모적이고 조직적이며 불쾌한 냄새를 풍기는 만국기들이
있다. 대개의 신문들은 창간 기념일이 되면 각국의 신문사
사주들이나 사장들이 보내는 우호적인 메시지들을 싣는다.
그것들은 천편일률적이며 전혀 읽을 가치가 없다. 그리고
실리는 신문들은 각 국가를 대표한다고 알려진 신문들이다.
더타임스, 뉴욕 타임스, 워싱턴 포스트, 아사히, 요미우리,
르 몽드, 누벨 옵세르 바퇴르, 알게 마이네 자이퉁, 인민일보
등이 단골손님들이다. 평소에 한 번도 본 적 없고 이름도
모르는 사주들, 편집자들이 사인을 곁들여 보내는 이러한
메시지는 비록 국기는 없지만 만국기의 원형이다. 그것은 국가
원수들 간에 주고받는 경축, 혹은 유감을 표시하는 전문들과
하나도 다르지 않다. 한 국가를 대표해서 예의를 차린다는
차원을 뛰어넘는다. 비록 거기에 만국기는 없지만 상호 간의
정치적 입장을 지지하는 것뿐만 아니라 각 국가의 최상위
지배 계급으로서의 위상을 확인하고 동류의식을 확대하는
것이다. 그리고 때로 마가렛 대처(*Margaret Hilda Thatcher,*
1925~2013)와 피노체트(*Augute Pinochet, 1915~2006*)의 관계처럼
비상식적인 옹호로 확대된다. 그때의 국기들이란 지배자
간의 어둠의 커넥션을 가리는 위장포이다.

정치적 코노테이션이 적은 운동장의 만국기, 그리고 그와
더불어 하늘을 날아오르는 풍선들은 가볍다. 그것들은

공기의 움직임에 밀려서 펄럭이고 상승한다. 위로 솟아오르는 둥글고 네모난 형태들, 원색들의 반복은 그것을 바라보는 사람들의 기분을 들뜨게 한다. 그 들뜨게 함은 만국기와 풍선이 북적대는 장소를 비일상적으로 만든다. 그 비일상성은 만국기, 풍선들을 통해 소비 심리를 자극한다. 때문에 주머니에 들어가는 손은 가벼워지고 솜사탕 장수의 손길 또한 바빠지기 마련이다.

만국기와 풍선은 하나의 스펙터클이다. 물론 스펙터클의 본래 의미인 특정한 목적을 위해 만들어진 공간에서 대량 생산, 대량 소비되는 이미지라는 관점에서 보면 어림없이 작은 규모이다. 당연히 올림픽, 엑스포, 놀이동산, 비엔날레 따위의 거대 자본이 투자된 본격 스펙터클과는 비교할 수 없다. 그러나 만국기는 일상적인 공간을 비일상적인 공간으로 전환시킨다는 점에서 분명히 스펙터클이다.

이를 위해 만국기는 사람들의 키를 훨씬 넘는 공간에 걸린다. 초등학교라면 국기봉과 학교의 제일 높은 층을 중심으로 방사선형을 그리며 전개된다. 상점들 역시 크게 다르지 않다. 중심을 향해 질서 있고 반복되는 원색의 행렬은 만국기와 풍선 아래의 공간이 비일상적임을 선언한다. 그 선언은 지나가는 사람들을 시각적으로 이름 부르는 것이다. 그 이름 부르기는 이른바 알튀세(*Louis Althusser, 1918~1990*)가 말한 호명에 해당된다. 알튀세는 모든 커뮤니케이션이 다른 사람에게 말을 거는 것이고 말을 건넴으로써 이들을 일정한 사회적 관계 안에 위치시키는 것이라고 말한다. 이때

스스로를 수신자로 인식하고 반응을 보이는 것은 사회적이고
이데올로기적인 커넥션에 참여하는 것이 된다. 만국기와 풍선,
그리고 그 주위를 둘러싼 시청각적 기호들도 마찬가지이다.
펄럭이면서 부르는 그 호명에 대답하느냐 마느냐는 수신자의
몫이지만 길을 가다 펄럭이는 만국기와 신나는 음악과 모여
있는 사람들을 보고 응답하지 않는다는 것은 쉬운 일이 아니다.

　　만국기에 있어 무엇보다 가장 유쾌한 것은 조잡한 모조를
통해 국기의 의미를 바꿔놓는다는 점이다. 국기들은 국기
이전에 가문의 문장이거나, 철학적 도상, 아니면 해군의
깃발이나 종교적인 상징들이었다. 그리고 별, 낫, 칼, 지구,
십자가, 해, 달, 단풍잎, 줄무늬 등의 도상들은 일종의 일상적인
억압의 지표이다. 그 억압은 국기에 대한 맹세나 경례 따위를
통해 일상화되고, 그에 대한 불경과 모독은 공권력의 제재를
받고 죽음에 이르는 원인이 된다. 그러므로 국기는 우리가
보는 가장 권위적이고 물리적 강제력과 금기를 가진 도상이다.
하지만 만국기들은 그러한 억압적, 권위적인 도상을 어설프게
모방해 공중에 줄지어 매달아 놓음으로써 그 무거움을
날려버린다. 뿐만 아니라 억압과 권위를 해체해 축제와 놀이로
의미를 전성시킨다. 물론 자세히 살펴보면 그 축제와 놀이
자체가 하나의 허구, 상업적 목적에서 비롯된 것임을 부정할 수
없다. 하지만 세계 강대국의 국기들을 공식적으로 제재 없이
가볍게 비웃을 수 있다는 점에서는 만국기는 명백히 즐거운
축제의 상징이다.

월드컵 태극기와 탄핵 이후의 태극기
— *2018*

얼마가 새로 만들어졌건 있건 간에 나라들 국기는 그대로이지만
나라와 나라 사이는 변한다. 그렇게 변하는 배경에는 국가의
이익이라고 부르는 지배적 계급의 이익이 있다. 단지 국가
이익이라고 포장되어 있을 뿐이다.

　국기에서 둘러싸고 일어난 가장 기억할만한 일 두 가지는
2002년 월드컵 응원과 15년 뒤 박근혜 탄핵을 둘러싸고
일어난 일이다. 자랑스럽게도 월드컵 당시에는 태극기가
전에는 생각할 수 없던 방식으로 망토, 두건, 옷 등으로
일상화되었다. 탄핵 국면에는 태극기가 공격적이고 동시에
방어적이며 착종된 애국의 상징이 되었다. 탄핵에 반대하는
사람들이 주로 사용하다 보니 태극기를 보는 시선도 달라졌다.
자랑스럽다기보다는 국기를 든 사람들을 보면 가까이 다가가고
싶지 않아진다. 물론 연령대도 다르다. 월드컵 당시에는 젊은
층을 중심으로 다양한 세대가 기꺼이 자발적으로 이용했다면
탄핵 국면에는 노년층과 그에 동조하는 사람들이었다.

　또 하나 특기할만한 사실은 태극기는 성조기와 짝을 이루어
내걸리고, 몸을 장식하고 거리에서 휘날린다. 심지어
이스라엘기가 등장하기도 한다. 왜 그러는지 분석하고 싶지
않을 정도의 일종의 병으로 보이는 자기 동일시와 착각이다.
그러고 보니 국기도 나름 중립성 있는 기호인 것이다. 용도에
따라 그토록 달라 보이다니.

2006년 월드컵 경기 때 태극기를 걸치고 가는 장면

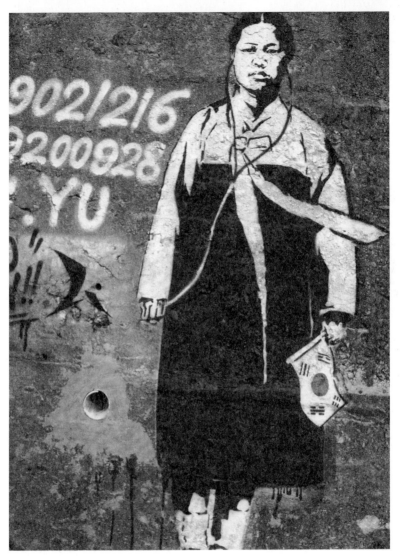

벽화로 그려진 유관순

이 길이 아니었나?

어쨌든
뭐

위계와 효율의 풍경

위계질서로 위장한 감옥, 사무실

1997 ─

사무실은 하나의 풍경이다. 일반적인 풍경이 풀, 나무, 하늘,
물, 안개 따위의 자연을 구성 요소로 삼는다면 책상, 의자,
컴퓨터, 서류, 캐비닛, 책, 또 서류, 복사기, 전화기, 팩스 등으로
이루어진 사무실 풍경은 자연을 철저히 배제한 인위적
풍경이다. 하지만 이 인위적 풍경은 보통 풍경화와 마찬가지로
지독하게 원근법적이다. 그것은 사무실 내부의 질서를
이루는 위계성 때문이다. 그림의 원근법이 고정된 단일한
시점에서 모든 사물들의 크기와 위계질서를 부여해 체계적으로
배열하듯이 사무실 풍경도 위계질서에 따라 체계적으로
배열된다. 그림의 원근법을 관통하는 원리가 단일하고
흔들리지 않는 시점에서 삼차원적 공간감을 추구하는 것이라면,
사무실 풍경을 지배하는 원리는 직위와 그에 따르는 권력을
중심으로 한 시각적인 위계이다. 과장, 부장 등의 중간 관리자나
그 이상의 고급 관리자들의 시야에 사무실 전체의 풍경이
잘 보이도록 모든 것이 배열된다. 어떤 사무실이라도 좋다.
우리는 그 안에 들어서면 노동이 이루어지는 장소로서의
느낌보다는 위계질서를 먼저 감지한다. 그러한 배열은 노동의
흔적을 감추고 대신에 위계와 권력의 시각적 기호들을
부각시킨다.

　　사무실 풍경의 중심을 이루는 소도구는 책상이다.
이때 책상은 단순히 일하기 위한 장비나 도구가 아니다. 컴퓨터,

서류, 전화기 등 노동의 도구들 때문에 책상은 겉보기에 일하기 위한 장비처럼 보인다. 물론 책상에서 일을 하는 것은 분명하다. 하지만 우선 거기에서 일하는 사람의 위상과 역할과 권력을 재현하는 도구이다. 책상의 크기, 디자인, 위치, 주위의 면적에 따라 그 책상의 사용자가 사무실 내에서 어떤 위치를 차지하는지를 말해준다. 물론 의자 역시 같은 역할을 하지만 의자는 책상보다 종속적 위치에 있다.

무엇보다 책상은 책상에서 일하는 사람에게 일자리가 있다는 증거가 된다. 그러므로 책상이 없어졌다거나 옮겨졌다는 것은 일자리가 사라지거나 사라질 위험에 처해 있다는 의미이다. 사실상 책상이 사라진다는 것은 곧 해고를 의미한다. 그것은 생계의 위협뿐만 아니라 존재 자체가 위협받고 있음을 뜻한다. 그러므로 책상은 도구가 아니라 목숨이며 목숨을 지키기 위해 싸우는 전쟁터이자 무기이다.

어느 회사건 신입사원이 훈련, 수습 기간을 거쳐 처음 배당받는 책상은 크기가 작고 위치도 입구에 가깝다. 책상의 모양 또한 대개 앞이 트여 있어 의자에 앉아있는 자세가 들여다보인다. 하지만 사무실 시스템이 처음 시작되던 19세기 사무원들이 쓰던 책상은 책상의 전면에 비둘기 집처럼 구획된 책꽂이 비슷한 수납장이 붙어 있고 책상 양쪽에 서랍이 달린 하이백, 롤탑형이었다. 아드리안 포티(Adrian Forty, 1948~)는 이러한 책상이 사무원들에게 프라이버시를 보호하는 역할과 자유를 주었다고 지적한다. 그의 책 『욕망의 대상(object of desire)』에 따르면 19세기의 사무원들은 지금의 회사원들과

그 위치가 달랐다. 대개 고용주와 얼굴을 마주 대하고 일했고 계급적으로도 일반 노동자들과는 확연히 다른 위치에 있었다. 그러나 그 시기는 금방 지나간다. 맑스가 말했듯이 노동자의 정신적 생산 능력을 육체적 노동으로부터 분리시키고 정신적 생산 능력을 자본의 지배력으로 전환시키고 그것을 완성해버리는 시기가 19세기였던 것이다. 앞이 막힌 책상 대신에 앞이 트인 평평한 책상이 등장하고 서랍도 개수가 작아지며 다리가 달려 있어 사무원들의 행동은 감출 수 없게 된다. 관리자의 시각적 권력 앞에 모든 행위가 철저히 노출되는 것이다.

1910년대가 되면 사무실 풍경은 유명한 테일러 시스템에 의해 공장과 비슷해진다. 공장에서 노동자들의 불필요한 동작을 줄이고 효율성을 높이기 위해 시작된 테일러리즘은 노동자들의 작업 동작을 분해하고, 기본 동작을 추출해서 소요 시간을 측정한다. 낭비적인 동작, 방향이 잘못 잡힌 일 처리, 부적절하게 디자인된 도구와 장비들은 보다 효율적으로 바뀐다. 효율적 동작들은 관리자들에 의해서 노동자들에게 교육되고 1910년대에 이미 도입된 출퇴근 시간을 체크하는 타임 클록과 더불어 과학적 관리 시스템이 형성되는 것이다. 사무실 역시 부서의 분할과 조직, 그리고 그 풍경이 공장과 다를 바가 없게 된다.

브레이버맨(Harry Braverman, 1920~1976)은 이를 가리켜 사무실 자체가 합리화 과정에 종속되면서 육체, 지식 노동의 대비가 무의미해지고 사고와 계획은 직급이 높은 작은 집단에 집중되었으며, 사무실은 공장 노동과 같은 수준의 육체노동의

장소가 되었다고 말한다. 사무실은 지식 노동의 외적인 생산물들인—언어, 수, 기호 등을 생산하는 육체적 작업장이 된 것이다. 따라서 육체노동과 정신노동의 고전적인 차이가 사라지고 사무원들은 육체로만 존재하는 노동자이자 사고의 육체화가 일어나게 되었다.

사무실의 칸막이는 1915년대에 도입되었다. 언뜻 보기에 이 칸막이들은 개인의 자유를 보장하고 비밀을 유지할 목적으로 만들어진 것처럼 보인다. 하지만 그 목적 역시 효율성의 보장에 있었다. 사무원 상호 간의 말과 잡담을 줄이고 일에 몰두할 수 있도록 할 목적으로 시작되었던 것이다.

효율성, 합리성을 바탕으로 한 삭막한 사무실 풍경에 중요한 개선이 일어난 것은 1950년대였다고 아드리안 포티는 지적한다. 그것은 풍경적 사무실과 개인화된 사무 공간이다. 풍경적 사무실은 과학적 경영 이론에 의해 선호되던 직선적인 격자 모양이 사라지고 카펫이 깔리는 등 고급화된 사무실을 뜻한다. 사무실의 풍경이 개인적 공간과 유사한 형태로 바뀐 것이다. 개인의 취향과 기호에 따라 가구가 맞춰지고 사무원들의 동선이 아니라 부분적으로 사원들의 선택, 사무실 내의 관계에 따라 모든 것이 배치되었다.

아드리안 포티는 이러한 사무실의 풍경이 사무원들이 자신을 프롤레타리아라고 생각할 것이라는 관리자들의 불안을 줄이는 데 일조했다고 말한다. 그러나 그는 이어서 이러한 사무실 풍경이 비록 훈련된 눈에 의해서만 관리자와 사무원의 위계를 식별할 수 있었지만 스태프들 사이의 구별이 가능한

것은 마찬가지였다고 주장한다.

현대의 사무실 책상들은 대개 동일한 디자인, 동일한
색상을 가지고 있다. 색상은 나무의 원색이나 밤색이 아니라
상아색, 흰색 등의 중성적 색조이다. 디자인과 색조의 유사성에
의해 외견상의 평등이 이루어진 것처럼 보인다. 하지만
그 평등 내에는 반드시 위계질서가 내포되어 있다. 그 스타일,
재질이 같더라도 책상의 크기, 서랍의 수, 앞이 막힌 것인가
아닌 것인가 등에 의해 직급과 직위는 확연히 구별된다.

이제 책상 위에 놓인 컴퓨터들은 어떤 사무실에서든 빠질
수 없는 풍경의 구성 요소가 되었다. 컴퓨터가 도입되던 초창기
컴퓨터는 사무원들의 반복적인 일들을 대폭 감소시키고
효율성을 높일 것처럼 선전되었다. 따라서 르페브르(*H. Lefebvre,*
1901~1991)의 시간 분류에 따르자면 직업적인 일을 하는 강제의
시간이 줄어들고 여가 시간인 자유 시간이 늘어날 것처럼
보였다. 하지만 컴퓨터가 도입되어 달라진 것은 일의 처리
속도가 빨라지고 할 일이 더욱 늘어났다는 것이다. 물론 과거와
같은 반복적이고 지겨운 단순 작업들과 타이피스트들은
사라졌다. 하지만 실제로 일하는 시간이 줄어든 것은 결코
아니다.

오히려 어떤 점에서 컴퓨터는 외눈박이 거인 키클롭스처럼
모든 책상 위에 올라앉아 모든 사무원들을 감시하는 감시
체제처럼 보인다. 컴퓨터의 전원을 끄면 검게 번쩍거리는
스크린은 일을 다 끝내지 못하고 찝찝한 기분으로 퇴근하는
사무원들의 얼굴을 왜곡시켜 바라보는 것이다.

전원이 꺼진 컴퓨터의 심연과 같은 스크린이 무심하게
반사하는 사무원들의 복장은 감색 양복, 와이셔츠, 넥타이가
주종이다. 그리고 여직원들은 대개 유니폼을 입는다.
이러한 사무원들의 복장은 넥타이 부대라는 말처럼 계급과
직종을 나타내는 하나의 기호이다. 그리고 그 기호들은
사무원들의 자발적인 선택이 아니다. 그 선택의 배후에는
고용주의 기호와 계산이 깔려 있다. 규정된 사무 복장은
마치 파리의 유명한 맥심 레스토랑의 고용인들이 모닝코트,
레이스 셔츠, 까만 공단 반바지, 실크 스타킹에 은 단추를
단 야회용 신발, 분 바른 가발을 쓴 것과 같은 이유이다.
즉 고용인들의 신분을 확실히 고정시키고 잘 먹고, 잘 차려
입힌 하인을 자랑스러워하듯이 고용주의 만족을 위한 도구인
것이다. 사실 사무적인 일이나 비즈니스에 넥타이와
유니폼이 필요하다는 생각은 관습, 그것도 상당히 나쁜 관습에
불과하다.

　일본의 한 신문은 한 게임기 회사가 퇴사시킬 직원들의
책상을 창문이 없는 방으로 옮긴다고 무표정하게 전한다.
책상을 옮기고, 일을 주지 않고, 창문이 없어 밖을 볼 수도
없다는 것은 조직적 사회에서의 사망 선고이다. 특히 창문을
없애 시각적 권리를 박탈하는 것은 절묘한 아이디어이다.
감옥에도 있는 창문이 없다는 것은 시각적 권리를 모조리
박탈한 것을 의미한다. 더구나 창도 없는 사무실에서 서로
같은 처지의 사람들을 멍청하게 바라보는 것은 커다란 관 속에
미라처럼 앉아있는 자신의 분신을 보는 것과도 같을 것이다.

이 교활하고도 잔인한 방식은 탁월한 효과를 거두어 열 명 중
일곱 명이 자발적으로 퇴사했다고 그 신문은 이어서 전했다.
이러한 경우에서 보듯이 사무실은 언제든지 일터가 아닌
감옥이나 관으로 전환될 수 있는 가능성이 늘 존재하는 것이다.
아니 사무실 자체가 이미 감옥이며 사무실 풍경이란 위장된
감옥 풍경이라는 것이 옳을지도 모른다.

창조성과 효율성을 위한 사무실
— *2018*

사무실의 새로운 변화는 애플이나 구글 같은 아이티 기업에서
시작되었다고 한다. 창조성과 효율성을 중시하다 보니
일반적인 사무실과는 다른 구조를 가지게 되었다는 것이다.
게다가 직원 복지 시설과 휴게실도 과거와는 전적으로 다른
수준이 되었다. 때문에 많은 사람들이 가고 싶어 하는 회사가
되었다. 물론 연봉도 많이 주지만.

　이런 회사들을 모델로 해서 우리나라의 아이티, 게임
기업들도 변화를 시도했다. 지금까지는 모두 반응이
긍정적이다. 다른 종류의 회사들과 비교할 수 없다는 것이다.
실제로 방문해 본 몇몇 회사는 그러했다. 일층 로비는 전혀
권위적이지 않고 마치 카페처럼 꾸며져 있었다. 물론 더 깊은
곳은 일반인에게 개방되어 있지 않아 굳이 들어가 보고 싶지
않았지만 뭔가 달라진 건 사실인 듯하다.

　사무실에 관한 또 하나의 흥미 있는 주장은 청와대 대통령
집무실에 관한 것이다. 집무실도 결국 사무실인데 문제가
많다는 것은 설계 당시부터 그곳이 일하는 공간이라기보다는
권위를 어떻게 드러낼 것인가에 신경을 집중했다는 것을
말해준다. 때문에 어떤 장관이 보고하기 위해 집무실에 들어가
대통령 책상까지 가는 동안 오줌을 지렸다는 거짓말 같은
이야기가 전해진다. 또 한 가지 이상한 것은 늘 청와대 집무실이
문제가 되면 미국의 백악관과 비교가 된다는 것이다.

이것도 일종의 콤플렉스일 것이다. 이 사무실도 새로운 권력이 들어서면서 바뀌었다. 어떻게 될지는 두고 볼 일이다.

그리고 두말할 필요 없는 진짜 심각한 문제는 사무실을 차지할 수 없는 실업자, 무직자와 가졌다 하더라도 힘이 없는 비정규직들일 것이다.

얼마나 오래 앉아 있을 수 있을까

앉아서 쉴 수 없는 인도(人道) 의자

1997 ─

도시의 길은 차도와 인도로 나뉜다. 차도는 거칠 것 없이
넓게 뻗어 있고 인도는 마음 놓고 걸을 수 없을 만큼 수많은
시설물들이 있다. 차도 위로 부딪히면 그대로 찌그러진
강철관이 되는 자동차들이 죽음을 향해 달리는 동안, 인도는
가로등, 노점, 간판, 팻말, 가드레일 등이 발길을 막는다. 도시의
길들이 보행자를 위해서가 아니라 차들을 위해 뚫려 있다는
증거이다. 그러므로 인도란 여유 있게 걷기 위한 공간이 아니라
차에서 내린 사람들이 스쳐 지나가는 곳이다. 곧 인도는
차도와 건물들을 연결하는 복도, 혹은 다리에 지나지 않는다.
　　차도와 인도는 시간의 흐름도 다르다. 차도의 시간은
빠르고 인도의 시간은 느리다. 도시는 차도의 시간을 중심으로
움직인다. 때문에 사람들은 그 시간에 맞추기 위해 바삐 걷고,
뛰고, 헐떡거리며 엘리베이터와 계단을 오른다. 자본주의적
시공간의 압축이 일어나는 동맥인 차도는 인도와 차등화된
공간이다. 그리고 그 차도 위를 달리는 차들은 모두 부르주아적
개인의 재현이다. 그러므로 그 차들이 부딪쳤을 때 사람들은
물건이 손상을 입었다고 생각하지 않는다. 욕설과 삿대질이
자연스럽게 뒤따르는 이유 중 하나가 차가 단순히 탈 것이
아니라 개인의 분신이라는 것을 말해준다.
　　부르주아적 사유 공간이 된 차도의 부속 공간인 인도에
아주 드물게 의자와 벤치가 놓여 있다. 앉아서 쉬라는 뜻일까.

아마 그럴 것이다. 그러나 장소, 의자의 디자인 모두 앉아서 쉬기에는 적당치 않다. 그래서 앉아서 쉬라는 뜻이기보다는 잠깐 머물다 지나가라는 뜻으로 읽힌다. 왜냐하면 앉아서 쉰다는 것은 단지 육체적인 휴식만을 의미하지 않기 때문이다. 어딘가에 앉아서 쉰다는 것은 주위의 풍경과 경관을 소유한다는 뜻이다. 비록 그 경관이 철저히 인위화된 곳일지라도 눈을 들어 앞, 뒤, 옆을 바라볼 여유를 가지는 시간을 가지는 것이다. 압축되고 빨라진 시공간에서 잠시 빠져나와 화폐 자본의 변신인 도시를 느린 눈길로 읽어보거나, 아예 잊어버려야 한다. 이 순간 사람들은 갑자기 영화 속에서처럼 슬로우비디오로 천천히 움직이고 경적을 울리던 차들은 착한 개처럼 변해 꼬리를 흔들면 더욱 좋을 것이다.

그러나 도시의 인도에 놓인 의자들은 몇몇 경우를 빼고는 대개, 그 놓인 장소와 생김새가 각박해서 휴식이나 몽상을 허용치 않는다. 먼저 차도와 인도를 가르는 가드레일이나 건물에 바싹 붙여서 놓인 위치와 점유 면적이 인색하기 짝이 없다. 의자가 차지하고 있는 면적과 차도에서 차 한 대가 점유하는 공간을 비교하면 그 인색함이 확연히 드러난다. 인도의 의자들은 앉을 곳이라는 기능은 있지만 시각적, 육체적 휴식의 여유를 가질 수 있는 공간적 배려는 없다. 때문에 거기에 앉는다는 것은 쉬는 것이 아니라 도시의 속도를 견디기 위해 잠시 충전하는 곳이다. 하지만 이 간이 충전소는 초록불이 켜질 때까지 충분히 충전하는 장소가 아니다. 전지가 완전히 닳지 않도록, 쓰러져버리지 않도록 해주는 장소에 불과하다.

심리적인 면에서도 의자가 점유하는 공간은 충분치 않다. 사회 심리학자들은 인간이 자신의 영역을 침범당하지 않았다고 느끼기 위해서는 타인과의 적절한 거리가 필요하다고 말한다. 이러한 공간을 확보하기 위해 우리는 벤치에 앉을 때, 한쪽에 사람이 앉아 있다면 반드시 거리를 두고 앉지 옆에 바싹 붙어 앉지 않는다. 하지만 인도의 의자, 아니 도시 전체에서 그러한 공간을 확보한다는 것은 거의 기적에 가깝다.

물리적이고 절대적인 공간이 비좁기 때문에 인도의 의자들은 그 한 줄로 늘어서게 된다. 마치 극장의 의자들처럼 나란히 인도, 아니면 차도 쪽만을 향하고 있는 배치 방식은 그곳이 마주 앉아 대화하는 장소가 결코 아니라는 뜻이다. 서로 모르는 사람들, 닳아 희미한 전지 같은 사람들이 잠시 앉았다 금방 떠나라는, 공간을 이용한 명령에 가깝다.

인도에 놓인 의자들이 그래도 쉴만한 공간을 확보하고 있는 곳들은 대기업이 소유하고 있는 빌딩이 제공한 공간일 경우가 많다. 소공원과 유사한 그 공간들은 의자가 차지하는 공간 점유면적이 상대적으로 넓다. 물론 의자의 디자인도 다르다. 하지만 그런 공간들은 예외적인 곳이다. 예를 들어 여의도 증권가 빌딩 사이의 공간은 특화된 곳이다. 금융회사, 은행, 증권회사의 빌딩들이 나란히 마주 보고 줄지어 서 있는, 그 사이로 난 길은 공간 전체를 차별화한다는 목표로 조성되었다. 따라서 늘어선 빌딩들이 완벽한 원근법적 시각 질서를 유지하고 있는 공간 전체의 조망과 가로수, 가로등, 의자 등의 거리 가구(*street furniture*)들은 거리의

특성에 맞는 기호의 역할을 한다. 금융 산업으로 대표되는 자본의 재현인 것이다. 거리에는 주차장, 잡화점, 식당 등의 상점도 노점도 없다. 그것은 꼭 필요하지만 거리를 어지럽게 점령할 수 있는 잡다한 기능을 가진 공간들이 모두 빌딩에 입주해 있기 때문에 가능한 것이다. 이러한 특화는 대자본이 아니면 가능한 일이 아니다. 그러므로 여의도나 그 밖의 대기업이 소유한 빌딩의 여유 공간이란 자본에 의해 차별화된 이질 공간인 것이다.

인도에 놓인 의자의 디자인은 간명하고 기능적이다. 아니 기능과 내구성 이외에는 거의 아무것도 고려하지 않은 듯이 보인다. 주먹으로 쳐서 부술 수 없는 두꺼운 나무와 스테인리스 강철의 강인함, 바르트가 자연의 당당한 매끈함에는 결코 도달할 수 없는 무력한 물질이라고 불렀던 플라스틱, 화강암이 주재료들이다. 이 재료들은 내구성과 값이 싸다는 이유 때문에 선택된 것이다. 디자인 역시 익명의 수많은 사람들이 앉았다 간다는 기본적인 기능에 지나칠 정도로 충실하다. 오래 앉아 있을 수 없도록, 즉 안락함을 느끼기 힘들게 디자인된다. 우선 등받이가 없다. 등받이가 없어 기댈 수 없으므로 의자에 오래 앉아 있기 어렵다. 설사 등받이가 있다 해도 낮아서 오래 앉아 있지 못한다. 이는 공원의 나무 벤치들과 비교해도 그 차이가 명백히 드러난다.

오래 앉아 있을 수 없도록 하는 인도의 의자들 중 최고의 디자인은 두꺼운 금속 파이프를 구부려 만든 의자들이다. 파이프가 곧 지지대이자 좌석인 이 미니멀한 의자들은 좌석이

좁고 둥글기 때문에 앉는 게 아니라 엉덩이를 걸치게 된다. 때문에 잠시만 앉아 있어도 엉덩이가 심한 압박을 받는다. 앉아 있는 자세도 버스가 오거나, 만날 사람이 오기만 하면 금방 일어서서 걷고 달릴 수 있도록 강요된 자세다. 그 자세는 앉은 것과 서 있는 것 사이에 있는 그야말로 엉거주춤한 자세이다. 설치 면적과 의자 자체의 면적이 좁고, 내구성이 강하고, 오래 앉아 있을 수 없도록 하는 이 의자들은 도시 인도형 의자의 한 극단이다. 한데 이 의자들이 이런 디자인을 가지게 된 것은 차량이 벽에 충돌하는 것을 막기 위한 범퍼의 기능을 하고 있기 때문이라고 한다. 그렇다면 왜 그런 디자인이 되었는지 이해가 된다.

인도에 놓인 의자의 색채는 되도록 눈에 띄지 않도록 칠해진다. 나무 본래의 색을 살리거나 돌, 금속의 원래 색을 대개 그대로 사용한다. 예외적이라면 명동과 같은 번화가에 설치된 의자들이다. 그곳에서는 금속 파이프 의자라도 핑크, 노랑 등을 사용해 다른 곳과의 차별화와 유행 상품을 파는 거리의 특성을 드러낼 수 있도록 한다. 의자의 색에서 예외적인 것은 플라스틱 재질의 의자들이다. 지하철 승강장의 의자를 비롯한 거의 모든 거리의 플라스틱 의자들은 원색이다. 플라스틱이라는 재료는 유연하다. 다시 바르트를 빌자면 플라스틱은 본질적으로 연금술적인 물질이고, 물질이라기보다는 무한한 변모의 개념 자체이며, 움직임의 자취이다. 때문에 플라스틱 의자들은 곡선적인 디자인에 상대적으로 부드러워 보이지만 재료의 인위성 때문에 기묘한

거리감을 준다. 거기에 빨강, 파랑, 초록, 노랑의 원색들이
첨가되어 플라스틱이라는 재료의 물질성을 강력하게 주장하면
그 거리감이 확대된다. 금속, 나무, 돌 등의 자연 재료와는
달리 플라스틱은 인위적이고 부자연스럽다. 인위적이고 값싼
재료라는 인상에 지하철 승강장의 경우처럼 플라스틱
의자는 작은 등받이, 차갑고 딱딱한 감촉과 원색적 색채로
인해 앉고 싶다는 생각이 들지 않게 된다.

의자 디자인이 차별화되는 공간은 역시 자본의 투여와
직접적인 관련이 있다. 여의도 증권가 거리의 경우 돌과 나무를
사용한 의자들도 인도의 일반적인 의자와는 다른 무엇이 있다.
그것은 디자인의 차이이다. 이곳의 의자 디자인의 원칙은
간명함과 내구성, 그리고 고급화이다. 같은 금속 파이프를
사용한 의자라도 좌석은 나무를 깎아서 만들었고 돌 의자들도
매끈하게 표면이 다듬어져 있다. 의자의 디자인도 다양하게
보이도록 변화를 주고 있다. 이것은 무엇보다 다른 곳의
의자들이 주위 환경과의 관계를 고려하지 않고 디자인된 데
비해 이곳의 의자들은 다른 거리 가구, 거리 전체와의 연계를
염두에 두고 디자인되었기 때문이다. 백화점, 대형 빌딩이
제공하는 공간의 의자들이 달라 보이는 것도 그 이유다. 결국
이 디자인의 차이는 자본의 차이이자 공간을 해석하는
개념의 차이이기도 하다.

자본의 투여는 플라스틱 의자의 디자인도 바꿔 놓는다.
음료와 패스트푸드를 생산하는 기업들이 만든 의자가
그 경우이다. 이 의자들은 우선 좌석과 지지 구조가 일체를

이루고 있다. 지하철 승강장의 플라스틱 의자들이 지지
구조는 금속이나 콘크리트이면서 좌석만 플라스틱인 것과는
달리 좌석, 지지구조 모두가 플라스틱으로 이루어져 있다.
그것은 의자가 고정되어 있지 않고 이동할 수 있어야 하고,
제작단가가 낮아야 하기 때문이다. 빨간색이나 흰색의 명시도
높은 색채에, 회사 마크를 찍고 등받이가 높은 이 의자들은
파라솔과 함께 사람들을 앉아 보도록 유혹한다. 등받이가 높은
이유도 비교적 오래 앉아 있을 수 있도록 하기 위해서이다.
즉 길거리라는 공간에 놓이더라도 다른 종류의 의자들과
무엇인가 다르다는 차별화를 시도하고 있다. 물론 이 의자들은
내구적인 비품이라기보다 소모품에 가깝다. 해마다 새로운
판촉용 의자와 파라솔이 나오는 이유도 그 때문이다.

　　인도에 놓인 의자들의 딱딱함, 오래 앉아 있기 어렵다는
점 때문에 도시인들은 보완책을 찾는다. 그러한 보완책의
하나가 길거리에 나와 있는 의자와 평상들이다. 사무실이나
가게에서 사용하던 의자 가운데 교체되거나 수명이 다한
의자의 일부는 보도나 골목에 나와 새로운 공간을 만든다.
그 의자는 대개 소파, 식당, 사무실의 의자들이다. 합성
가죽일 경우가 많지만 일부는 천 소파도 있다. 그 의자들은
물론 내구성은 없고 낡은 것이지만 친근감을 더한다.
때문에 사람들은 그 의자에 앉아 지나가는 사람들을 느긋하게
구경하거나 바둑을 둔다. 그 의자들에는 사람들의 체취와
흔적이 배어 있다. 그 체취, 흔적은 익명의 무수한 사람들이
스쳐 간 의자에 새겨진 그것과 다르다. 때문에 오래 앉아

있을 수 있는 그 무엇인가가 그 의자에는 있는 것이며, 그것이
사람들이 의자를 밖에 끌어내 놓은 이유의 하나일 것이다.

　　사람들은 아무리 탁월하게 디자인된 물건들이라도
그것과의 교감, 기능 이상의 어떤 것을 부여하지 않고는 견디지
못한다. 아무리 최첨단 제품이라도 그것은 마찬가지이다.
자동차와 컴퓨터에도 개인의 삶의 흔적이 배기 시작해야
비로소 안심하는 것이다. 어떤 방식으로든지 사람들은
그 사물에 개입하고 흔적을 남김으로써 개인화하고 의미를
부여해야 한다. 인도의 의자도 마찬가지이다. 그래서 거기에도
사람의 손길이 스친 흔적이 남는다. 그것은 누군가를 기다리다
쓴 낙서일 수도 있고 아니면 무심한 손톱자국일 수도 있다.
그러나 무엇보다 먼저 빈 의자에 붙는 것은 광고 스티커다.
도시인들은 도무지 비어 있는 공간을 용납하지 못하는 것이다.

앉으면 따뜻해지는 정류장 온열 의자
— *2018*

버리고 간 의자들이 모여 있던 골목길 의자들이 바뀌었다.
그럴 만도 하다. 그게 벌써 이십 년 가까운 예전 일이니.
전에 있던 의자들은 사라지고 여러 모양의 헌 의자들이
모였다. 디자인도 다르고 높이도 달라졌다. 하지만 모이는
분들은 비슷하다. 여전히 나이가 많은 어르신들이 그곳에 앉아
이런저런 이야기를 주고받고 주전부리를 가져와 먹는다.
아마도 골목이 존속하는 한 계속될 것이다.

이건 의자 항목에 들어가야 할지 버스 정류장과 거리
가구에 포함되어야 하는지 모르겠지만 불광동 일대의 버스
정류장 의자는 난방이 가능하다. 나무로 된 의자에 열선을
깔아 겨울에도 따뜻하게 앉아서 버스를 기다릴 수 있었다.
처음 그 의자에 앉았을 때는 깜짝 놀랐었다. 아 이제 우리나라도
이렇게 세심해졌나 싶었던 것이다. 하지만 늘 난방이 되는
것은 아닌지 올겨울에는 난방이 되지 않았다.

이곳저곳 뒤져보니 정류장 온열 의자 사업을 비롯한
버스 정류장 냉난방 사업이 시작한 게 꽤 된 모양이다. 서울과
경기도에서 2010년부터 부분적으로 시행하다가 지금은
더 넓어졌다는 것이다. 이 아이디어는 아주 칭찬해주고 싶다.

그건 영하의 찬바람이 부는 겨울 저녁 버스를 기다리다
다리가 아파 아무 기대 없이 의자에 앉아보면 알게 된다.
처음에는 이게 뭐야, 내가 뭘 잘못 느끼는 거겠지 하다가 정말로
난방이 된다는 것을 알게 되면 그런 기분이 든다.

괴로운 천민 자본의 징표

분열적 키치의 문화 경관, 버스 정류장과 가로등
1997 —

20세기 말, 서울의 버스 정류장들은 세기 초의 간결한
모더니즘으로 되돌아갔다. 아니 되돌아갔다고 말하는 것은 뭔가
잘못되었다. 생각해보니 모던에 제대로 접근한 적이 없었다.
이상하게 들릴지 모르지만 드디어 모던한 형식에 이르렀다고
해야 할 듯하다.

　서울 시내의 버스 정류장들은 강철과 유리라는 두 종류의
물질로 이루어져 있다. 이 두 가지 물질은 현대 건축을 이루는
뼈대이다. 고층 빌딩을 가능하게 한 철골 구조와 그 철골 사이에
끼워 넣어 벽이자 곧 창이 되는 유리. 강철은 튼튼한 프레임이
되고 유리는 투명함으로 빛난다. 그리고 거기에 끼어든
광고판까지 더하면 버스 정류장은 20세기적 전형을 이룬 셈이
된다. 그 전형은 곧바로 상점 쇼윈도와 커다란 유리창이 달린
원두커피 집과 닮았다.

　버스 정류장의 기능은 사람들로 하여금 버스를 기다리도록
하는 데 있다. 아마 더 편하게, 비가 오면 비를 맞지 않으면서
여유 있게 기다리도록 하는 것이다. 물론 버스 정류장이
이런 기능을 하는 경우란 극히 예외적이다. 한가할 때뿐이다.
그럴 때 사람들은 신문을 읽고 담배를 피우면서 버스를
기다릴 수 있다.

　그런 드문 경우를 제외하면 버스 정류장은 구조물이어야
할 이유가 없다. 단지 버스를 기다리는 장소일 뿐이다.

수많은 사람들이 몰려 뛰고, 달리고, 타고, 내리는 대도시의
정류장에서 비를 피할 수 있게 만든 구조물이란 무의미한
것이다. 구조물 안에서 도대체 몇 사람이나 차분히 서서 버스를
기다릴 수 있겠는가. 그래서 대개의 버스 정류장은 팻말과
숫자로만 이루어진다. 하나의 기호로서의 역할만 하면 충분한
것이다.

그러나 구조물로서의 버스 정류장은 기호 이상의
어떤 것이고자 한다. 모던한 디자인의 기다림의 장소, 일종의
피난처이다. 물론 피난처로서는 다소 썰렁하지만 신선해
보인다. 그것은 이른바 포스트 모던한 혹은 키치 형태의
디자인에서 벗어나 있기 때문일 것이다. 즉 불필요한 장식을
배제한 단순한 기능성이 시각적인 즐거움을 주는 것이다.

사람들은 버스를 기다리면서 생각할 것이다. 디자인과
건축에 관심이 있다면 강철과 유리로 된 단순함과 기능성이
무엇을 의미하는지를 따져볼 것이다. 그리고 이 정류장이
왜 여기에 이렇게 서 있어야 하는지 생각해 볼 것이다. 마땅히
그래야 한다. 그러나 20세기 말 서울에서 한가한 때 버스를
타는 사람들은 부르디외(*Pierre Bourdieu, 1930~2002*) 식으로
말하면 대개 학력 자본과 문화 자본이 부족할 것이다. 물론
학력 자본과 문화 자본의 부족은 서울 시민, 혹은 대한민국
국민의 교육열이 낮고 학교 졸업장이 부족하다는 뜻이 아니다.
제도화된 졸업장은 흘러넘친다. 낮은 문맹률, 경제적 자본을
희생해서라도 얻어내는 제도화된 학력 자본과 문화 자본의
축적은 아마 세계 최고 수준에 가까울 것이다. 그러나 이때 문화

자본은 학위나 졸업장으로 대표되는 학력 자본을 의미하는
것이 아니다. 문화에 대한 관심, 문화를 읽을 수 있는 힘을
말한다. 이것은 문화적 실천, 아비투스에 가깝다. 몇 사람이나
버스 정류장이 어떤 의미를 갖는지, 왜 여기 서 있는지
생각해볼까. 그리고 이것을 문화라고 여길까. 아마도 버스
정류장은 아무것도 읽히지 않은 채 그냥 서 있을 가능성이 높다.

불 컨 광고판을 매단, 강철과 유리로 된 버스 정류장의
모던함은 스트리트 퍼니처, 즉 거리 가구들에서는 예외적인
경우이다. 거리 가구의 대부분을 점령하고 있는 것은
그 연원이 불분명한 키치들이기 때문이다. 물론 키치적
형식이라고 해서 꼭 나쁠 것은 없다. 부담스럽지 않고 가벼운
즐거움을 준다면 비난할 것도 없다. 개인적인 취향을 드러내는
데 그치는 사적인 소유물일 경우에 더구나 별 상관이 없다.
그러나 공공 시설물일 경우 키치적인 취향은 많은 사람들을
괴롭힌다. 건축과 스트리트 퍼니처 모두 마찬가지이다.

건축의 경우 본래는 키치적이 아닌 것도 키치화되는 경우가
비일비재하다. 우리나라의 문화와 관련된 건축들을 보면
그것은 명확해진다. 나라가 작아서인지 취향이 비슷해서인지
서울과 지방 시도에 건립된 미술관이나 공연장들은 한결같이
화강암을 재료로 쓰고 있다. 화강암이라는 재료 자체는
키치와는 거리가 먼 재료이다. 그러나 세종문화회관에서
시작해서 예술의 전당, 국립현대미술관을 비롯해서 심지어는
안기부 청사와 전쟁기념관에 이르기까지 모두 화강암으로
도배되어 있는 것을 보고 나면 생각이 달라진다. 똑같은

화강암을 재료로 쓰면서도 어쩌면 불국사와는 이렇게 다를까 하는 한탄이 나온다. 이유야 어디에 있든 화강암이라는 좋은 재료를 유행처럼 흉내 내서 씀으로써 키치로 만들어 버린 것이다. 즉 화강암은 그것을 사용한 맥락에 의해 키치화된 것이다.

길거리의 시설물도 마찬가지이다. 그 대표적인 것이 인사동에 서 있는 철제 가로등이다. 이 가로등에 대해서 이미 몇 차례 디자인 문제가 심각하다고 여러 사람이 지적한 바 있다. 하지만 끄떡없이 서 있는 그야말로 명백한 조악한 키치의 산 표본인 인사동 가로등의 디자인은 시대착오적이고 국적 불명이다.

국제적이고 시대착오적이라는 것은 그 기본적인 디자인의 원형이 가스 가로등을 켜던 서양식이라는 의미이다. 서양식이니까 나쁜 것은 물론 아니다. 루이 14세 때 파리에 처음 설치된 이래 서양식 가로등은 그 도시의 환경에 맞게 디자인되어 왔다. 하지만 우리의 도시, 서울은 서양 도시와 여러모로 다르다. 즉 주위 환경을 전혀 고려하지 않은 무신경이 끔찍한 것이다. 게다가 그 디자인에 대한 사고방식과 감각은 디자인의 초창기인 150년 전의 '장식으로서의 디자인'에서 한발도 앞으로 나아가지 않았다.

가로등이라는 기본적인 기능과는 아무런 관계도 없는 장식과 무늬들이 가로등 전체에 미친 듯이 들어박혀 있다. 그 무늬 또한 터무니없다. 무궁화에서부터 고대 이집트에서 쓰이던 아칸사스 잎 무늬, 포도 덩굴을 거쳐 연꽃무늬까지

전 지구상의 꽃무늬는 동서고금을 가리지 않고 모여 있다. 그것만으로는 부족해서 철제 가로등 위에 구리 가루까지 발라놓았다. 환상적이다. 철이면서 철이 아닌 척 위장할 수 있도록 구리 가루를 바른 그 의도는 짐작이 간다. 주철이 주는 거무튀튀한 색보다는 녹슬어 가는 구리의 푸르스름한 녹이 주는 분위기를 흉내 내고 싶은 것이다.

아마 이 가로등의 디자인 수준은 대한민국의 경제, 정치적 수준과 같을 것이다. 모르긴 해도 배후에는 관료들과의 유착이 있지 않나 하는 의심까지 든다. 왜냐하면 그 가로등은 인사동뿐 아니라 전국 어디에서나 무수히 목격되기 때문이다. 불국사, 선운사, 조각공원, 서대문 독립공원, 국립 박물관, 미술관들…. 그리고 문화와 관련 있는 곳이나 문화적인 척해야 되는 곳이면 어디든지 서 있다. 부산 광안리 바닷가에 서 있는 가로등 꼭대기에는 놀랍게도 가짜 갈매기까지 올라앉아 있다. 이쯤 되면 만세를 부르지 않을 수 없다. 대한민국 키치 만세! 만세! 가로등 만세!

물론 이런 가로등 말고 주위 환경과 어울리는 경우가 없는 것은 아니다. 여의도 국회의사당 정문으로 뻗어 있는 큰길가의 가로등은 시각적으로 즐겁다. 비록 돔을 머리에 얹은 의사당이 빵떡 모자를 눌러쓴 비대한 사이비 예술가처럼 보여 거슬리기는 하지만 가로등은 유쾌하다. 날씬하고 높은 몸체 위에 두 개의 등을 얹고 있는 이 가로등은 꼭대기의 갈라진 부분의 곡선 때문에 마치 새처럼 보인다. 날개를 편 기러기나 갈매기가 날아가는 듯한 선의 리듬이 딱딱한 직선보다는

훨씬 가볍고 시원하다.

도대체 어떻게 한 도시의 정류장, 가로등, 그 밖의 스트리트 퍼니처들이 이렇게 분열적일 수 있을까. 그것은 두말할 필요도 없이 거리를 조성하고 만드는 공권력을 가진 기관들에 본질적인 문제가 있다는 신호이다. 그것은 우선 거리 환경을 조성할 때 거리를 걸을만한 공간으로 만들려는 의도에서 접근하는 것이 아니라 정비의 개념으로 다가가기 때문이다. 괜찮은 공간의 조성이 아니라 감사에 적발되지 않을 일 처리가 주목적이 되면 디자인, 주위 환경과의 고려 등은 부차적일 수밖에 없다. 즉 설치, 관리를 전담하는 종합적인 디자인 체제가 갖춰지지 않고 즉흥적인 발상과 처리가 주원인이다. 뿐만 아니라 가구들을 설치하는 주체가 서로 달라 일관성과 조화를 유지할 방법이 없다. 공중전화, 가로매점, 신호등을 설치하고 관리하는 기관이 서로 나뉘어 있다. 게다가 기관 상호 간의 의사소통은 거의 이루어지지 않는다. 전화부스는 전기통신공사가, 전신주는 한국전력이 나머지는 대개 시청과 구청이 나눠 맡는 시스템이 전체적인 조화를 만들어 낸다면 그것이 오히려 이상할 것이다.

벤야민은 도시가 구석마다 범행 현장 아닌 곳이 없고, 지나가는 사람마다 범인 아닌 사람이 없다고 했지만 좋든 싫든 도시는 문화 경관이다. 그 경관은 문화적 의식과 물리적 배경이 합치된 당대의 상징이 된다. 그렇다면 건축물, 간판, 거리 가구들이 비명을 지르며 모여 있는 서울의 경관은 무엇을 의미할까. 아무리 생각해도 천민자본주의와 천박한

관료주의라는 답 이외에는 다른 답이 떠오르지 않는다.

그러니까 아무리 학력 자본이 많고 아무리 폼을 잡아도 우리는 천박한 문화 경관 속에서 사는 천민에 지나지 않는다.

실시간 버스 앱과 사라진 전화부스
— 2018

서울에 중앙버스차로가 시행된 지 한참 지났다. 정류장이
길 가운데 들어서고 의자들은 많아졌다. 여전히 모던 양식을
유지하고 있지만 변화가 보이는 곳들도 있다. 장소적 특성을
살렸다고 할 서울역사박물관 앞의 버스 정류장이 그렇다.

강남에는 길거리에 미디어폴이 등장했다. 대단한 정보를
전해주지는 않는다. 그것보다 오히려 도움이 되는 것은 버스
정류장마다 설치된 어떤 버스가 언제 올 것인가를 알려주는
전광판이다. 분 단위로 표시되는 그 정보들은 대개 정확하다.
그게 설치되어 있지 않은 곳에서는 버스 앱 등으로 검색이
가능하다. 아이티 산업과 대중교통의 만남쯤 되는 이것들은
나름 효용성이 높다. 기승전 아이티라고 해야 하나?

정류장 가운데 실질적으로 가장 도움 되는 것은 시골
버스 정류장이다. 예를 들면 거의 무료로 운행되는 신안군
군내버스의 정류장은 햇볕과 비를 피하는 데 사용되는
것은 물론이고, 풍광이 괜찮은 곳에서는 정자 구실도 한다.
물론 그보다는 공공 교통 서비스로 제공되는 군내버스 제도를
더 칭찬해야겠지만.

인사동의 기이한 동서양 짬뽕 가로등은 대부분 사라졌지만
아직도 몇 개는 남아있다. 공중전화 부스는 대개 사라졌고,
어디에 몇 개나 남아 있는지 관심도 없어졌다. 거의 완벽한
퇴장이다. 전화기가 바뀌자 거리 가구의 생태도 변한 것이다.

기후 변화 역시 거리 가구에 영향을 미친다. 임시적이긴 하지만 여름 거리에 등장한 더위 대피용 천막이 그것이다. 구청마다 디자인과 개수가 조금씩 다르지만 예전보다 몇 도씩 올라간 한여름 기온이 새로운 거리 가구를 불러온 것이다.

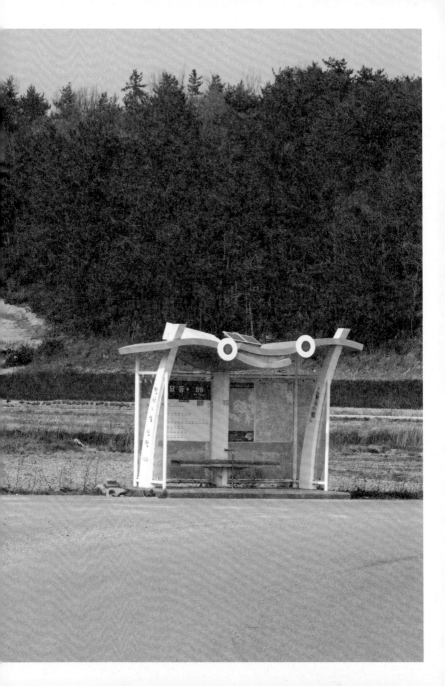

붉은 배경 속의 감시자

금지와 허가 신호 사이를 오가는 삶

1997 —

도시의 모든 길들은 읽어야 할 기호로 가득 차 있다. 길이 처음
생기기 시작했을 때 그것은 사람이 다니는 흔적이었을 것이다.
지금도 산길이나 들길은 마찬가지이다. 그러나 누군가 걸어간
흔적으로서의 좁은 길들이 점점 넓어져 드디어는 완벽한
제도가 된다. 인간적인 자취는 사라지고 대신에 명령과 금지,
허가의 기호들이 길 위를 점령한다. 넘어가지 마시오, 계속
가시오, 좌회전하지 마시오, 속도를 얼마로 유지하시오 등등.
그리고 우리는 그것들을 읽는다. 문장으로 번역해서 읽기보다는
보는 순간 의미를 알아챈다.

이미지는 감각에 호소한다. 논리적으로 따져서가 아니라
순간적으로 지각된다. 이것이 이미지의 위력이다. 경우에
따라 자전거 도로를 의미하는 자전거 그림처럼 구체적이기도
하고, 진입 금지의 화살표처럼 보다 간략한 기호로 등장하는
차이가 있긴 하지만 제도로서의 길을 둘러싼 거의 모든
기호들이 이미지로 된 까닭은 거기에 있다. 그러므로
이미지는 윈도우나 매킨토시 컴퓨터의 작동 시스템처럼
이미지화된 소프트웨어들이 과거의 문자 중심의 도스와
같은 작동 프로그램을 대체하던 시기에 쓰이던 구호인
위지위그(*WYSIWYG–what you see is what you get*), 요즘 맹렬히
기세를 떨치는 이미지 광고뿐 아니라 길 위에서도 그 위력을
유감없이 발휘하는 것이다.

진입 금지를 의미하는 화살표도 예외는 아니다. 화살표는
방향을 지시한다. 시선의 방향, 발걸음의 방향, 도로의 방향을
지시한다. 거기에는 어떠한 장식도 없다. 무미건조하다.
장식 없는 무미건조함은 권위적이다. 화살표는 찌르는 힘,
남성 원리, 관통, 때로는 고통과 질병의 상징으로 쓰이지만
길 위의 화살표는 그와 같은 상징성에서는 멀리 벗어나
있다. 단지 방향만을 고집스럽게 지시할 뿐이다. 화살촉의
날카로운 부분으로 움직이라고. 그리고 우리는 충실히
그 명령을 따른다. 자의적으로 신호를 읽는 이른바 일탈적인
해독은 금지되어 있는 것이다.

가위표는 금지나 부정을 의미한다. 화살표의 중간에 홀연히
등장해 화살표의 방향 지시를 부정한다. '이쪽으로는 갈 수
없습니다. 가는 것은 범법입니다.' 이 표 역시 십자가를 포함한
풍부한 상징성을 지니고 있고 용도도 많지만 길 위에서는
오로지 하나의 의미―금지를 뜻할 뿐이다. 그리고 두 종류의
기호는 서로 충돌한다. 그 충돌 역시 어떤 수사도 장식도 없이
명쾌하다. 당연히 두 종류의 기호 가운데 가위표가 가진
부정의 의미가 이긴다. 이미지의 명쾌함이야말로 길 위에 쓰인
기호의 생명이다.

가위표를 비롯한 금지의 신호들은 간명하다. 특별히
긴 문장으로 이루어진 경우가 아니라면 거기에는 아무런
설명이 없다. 단지 안 된다는 금지가 있을 뿐이다. 그 금지는
어떠한 이의 제기도 허용하지 않는다. 누가 그것을 금지하는지,
왜 금지하는지가 밝혀져 있지 않다. 그리고 익명이다.

그 익명의 배후에는 역시 익명인 권력이 있다. 설사 그 권력이 어느 개인에 의해 행사될지라도 권력을 누가 부여하는지는 여전히 감춰져 있다. 그 익명성의 진정한 배경은 법과 조례, 즉 문장으로 존재한다. 그러니까 금지와 허가의 신호로 가득 찬 도시의 길들은 시각적 기호로 번역된 법전이며 조례인 것이다.

기다란 문장이 간략히 기호화된 형태인 주차 금지와 견인 지역 표시는 사실은 동어반복이다. 주차 금지는 추상적으로, 견인 지역은 구체적인 그림으로 이루어져 있지만 똑같은 내용을 달리 표현한 것에 불과하다. 즉 레커차가 승용차를 들어 올리는 그림과 두 가지 색깔만으로 이루어진 주차 금지 표지는 같은 의미인 것이다.

레커차가 승용차를 들어 올리는 그림은 극히 간략화되어 있다. 흰색 바탕에 검은색의 실루엣이 묘사의 전부다. 정보 전달 과정에 있어 잡음이 끼지 않도록 제한되어 있는 것이다. 다시 말해 수신자의 의미 해석이 단일하도록 최대한의 방지 장치를 한 것이다. 자동차의 모습을 알기 쉽도록 옆모습을 그린 것이나 단색으로 처리한 것 모두가 그와 같은 방지 장치의 일부이다. 이와 같은 점들이 일반적인 미술 작품과는 확실히 다르다.

일반적인 미술 작품들은 초시간적인 불멸성, 독창성을 기반으로 다양한 해석이 가능해야 한다. 애매모호함이 아닌 다양한 해석이야말로 미술 작품의 주요한 특성이기 때문이다. 예를 들면 한 점의 풍경화라 해도 거기에는 단순한 풍경 이상의 수많은 의미가 들어 있고 그 의미를 다양하게 읽어 내는

것이 미술 작품을 감상하는 방법이 되는 것이다. 이것은
에코가 제시한 열린 예술 작품의 개념과 같다. 즉 예술 작품은
작가와 수용자가 중복의미를 지향하는 진행 과정의 작품을
만나 완성하는 것을 의미한다. 하지만 견인 지역과 같은
실용적인 기호들은 다양한 해석이 가능해서는 안 된다. 오로지
하나의 해석, 하나의 의도만이 전달되어야 한다. 물론 이 단순한
기호들도 미술 작품의 대상이 되면 그 의미가 달라져 버린다.
다양성을 획득하는 것이다. 그러나 거리는 미술관도 화랑도
아니다. 그래서 주차 금지와 견인 지역 표시는 도시의 길가에
무표정하게 서 있을 뿐이다.

　　이러한 권력을 재현하고 있는 신호들에도 저항은 있다.
그 저항은 안내판과 신호등의 부정확성, 불친절성에 대한
공식적인 비난뿐 아니라 구체적인 형태로도 존재한다.
골목길에 서 있는 주차금지의 표시판을 누군가가 '작은 쥐'로
바꿔놓은 경우를 보라. 물론 거기에 대단한 특별한 의미는 없다.
그러나 이 작은 할큄은 주차금지의 권력을 비웃는 냉소적이고
유머 넘치는 약호가 된다. 이러한 약호에 대한 간섭은 가끔
삶에 대해 내미는 일종의 옐로우카드가 된다. 기껏해야 금지와
허가의 신호 사이를 오가는 우리의 삶에 대해 다시 한번 생각해
보라는 일상성의 도전이기도 하다.

　　금지를 의미하는 신호의 역사는 오래되었다. 아이를 낳은
집 문에 걸린 고추와 숯과 솔가지를 엮어 걸어 놓은 금줄이나,
동지 때 벽에 뿌리던 팥죽이나 황토의 붉은색은 아직도
쓰이는 과거형 금지의 신호이다. 황토의 색과 금줄의 금지는

사람, 잡인의 출입에 대한 금지라기보다는 역병, 잡귀 따위의
추상적인 것에 대한 금지이다. 이 추상적인 접근 금지는
길거리의 신호와는 달리 관습과 신화에 바탕을 둔 금지이다.

이에 반해 길거리의 신호가 가지는 금지와 허가는 법과
규율에 바탕을 둔다. 이 금지는 속도, 방향, 공간에 대한
제한이며 이것이 확대되면 행동, 집회, 사상 따위의 금지로
이어진다. 구체적인 행동의 금지에서 추상적인 것으로
이행되는 금지에는 위반에 따르는 벌칙이 있다. 과거의 금지에
따른 벌칙이 금기를 넘으면 다시 몸을 씻고 정화하거나 굿과
같은 의식을 통한 것이라면, 현대의 금기는 벌금과 벌점,
감금 따위의 돈과 인신 구속이라는 육체적이고 구체적인
것이다. 이때 금기를 범한 사람은 인격을 가진 개별자로
취급되지 않는다. 금기를 어긴 수많은 추상적인 위반자로서
주민등록증이나 운전면허증의 번호로 대표된다. 따라서
길거리를 오가며 늘 금지와 위반의 위협 속에 있는 우리는
늘 하나의 이미지, 허상, 번호에 지나지 않는다.

하나의 이미지이자 허상, 몇 개의 번호를 가진 보행자
자격으로 횡단보도 앞에 서서 신호가 바뀌기를 기다리며
건너편의 신호등을 보고 있으면 이상한 생각이 들 때가 있다.
왜 신호등이 붉은색과 초록색인지, 신호등 속에 그려진 사람은
남자인지 여자인지, 남자처럼 보이는데 왜 우리는 그 성별이
확실치 않은 사람의 형상을 남자라고 여기는지, 만약 남자라면
왜 여자가 아니라 남자여야 하는지, 공평하게 남자와 여자를
나란히 그려 놓을 수도 있는데 어째서 그렇지 않은지, 여권

운동가들은 이런 점에 대해 항의할 만도 한데 항의한 적 있는지 등등. 이런 생각을 하는 동안 반바지를 입은 젊은 어머니의 유모차에 담긴 아이는 분홍 소시지 같은 손을 꼼지락거리고, 햇빛은 열일곱 살짜리 여자아이들의 종아리를 희게 빛낸다. 모두 다 살아있고 모두 다 하루에 세 번씩 쌀과 보리의 살신성인 공양을 잘 받고 있는 것이다.

신호등은 상징과 도상, 지표의 조합이다. 퍼스(*Charles Sanders Peirce, 1839~1914*)의 분류에 따르면 신호등 속에 그려진 사람의 모습은 대상을 닮게 이미지로 만든 도상(*icon*)이고, 붉은색은 도상이면서 동시에 네거리나 횡단보도가 있다는 것을 가리키는 지표(*index*)이다. 뿐만 아니라 상징(*symbol*)이기도 하다. 기호학에 따르면 상징은 언어처럼 하나의 추상, 하나의 사회적 약속에 불과하다. 그러므로 붉은색일 때는 서 있고 초록색일 때는 건너간다는 데는 어떤 필연성도 없는 것이다. 소쉬르(*Ferdinand de Saussure, 1857~1913*)를 빌자면 교통 신호는 본질적인 의미를 가지는 것이 아니라 차이, 신호등의 붉은색과 초록색처럼 체계 내에서의 반대와 구별에 의해 기능한다. 다시 말해 하나의 언어로서 차이만이 존재하고 그 의미는 상호작용의 결과에 지나지 않는다.

다만 붉은색은 피의 색과 비슷하다는 점에서 도상적 성격을 가지면서 동시에 위험을 뜻하는 상징이 된다. 초록색은 안정을 준다는 색채 심리학적 이유가 있지만 그보다는 붉은색의 보색이기에 붉은색과 뚜렷이 구분된다는 점에서 쓰이는 것이다. 물론 두 가지 색깔이 모두 명시성이 높다는

것도 한 이유가 될 것이다.

그리고 성별이 분명치 않은 신호등 속 인물의 모습을 남자라고 읽는 것은 하나의 관습이다. 머리가 길지 않다거나 치마를 입지 않았다는 것, 어깨가 넓고 딱딱한 직선으로 이루어진 형상이라는 것이 남자로 보이게 하는 주요인이 될 것이다. 하지만 이 요인들이 전적으로 옳다고 할 수는 없다. 머리가 짧은 여자, 치마를 입지 않은 여자, 머리가 긴 남자도 얼마든지 있으니까. 그러니까 도상을 읽는 우리의 관습은 선천적인 것이 아니라 교육과 사회화의 결과인 것이다. 도대체 얼마나 많은 도상을 읽는 관습들이 우리 머릿속에 들어 있는 것일까. 언제부터 우리는 그것들에 순응하게 된 것일까.

신호등이 바뀐다. 초록 신호가 끝나기 전에 서둘러 건너는 횡단보도에 칠해진 흰 페인트의 두께가 신발을 뚫고 전해진다. 페인트가 가지는 물질성이라고 부를 만한 존재감이 너무 낯설다. 곰곰 생각해보면 깜빡이는 신호등을 포함해서 아직도 세계는 낯선 것들 투성이다.

자율주행 자동차 시대의 신호등
— 2018

보행자의 좌측통행이 우측통행으로 바뀌었다. 걷기의
속도가 빨라지거나 원활해졌는가? 모르겠다. 거의 변화가
없다. 그런데도 많은 돈과 시간을 들여 좌측통행은 나쁘고
우측통행이 좋다는 캠페인을 오래 벌였다. 난센스다.

　신호등은 아프리카계 미국인 발명가인 가렛 모건(*Garrett
Morgan, 1877~1963*)이 마차와 자동차 간에 발생한 끔찍한
추돌사고를 목격한 후 디자인했다고 한다. 모건의 통찰력은
현재의 교통 문제를 예측하고 이에 대한 해결책을
마련해주었다. 신호등이 오늘날에도 여전히 사용 중이라는
것은 그의 디자인이 얼마나 뛰어나고 체계적이었는지를
보여주는 증거이다. 모건은 자신의 신호등을 1923년 특허로
등록하였으며 신호등에 대한 자신의 권리를 4만 달러에
GE사(社)에 팔았다.

　거의 모든 매스컴이 떠드는 자율주행 자동차의 시대가
되면 신호등은 어찌 될까? 아마 큰 변화가 없을 것이다.
모든 차는 가고, 서고, 돌고, 멈춘다는 기능을 가지고 있을
것이니 신호등도 그대로일 것이다. 그러고 보면 다시 한번
신호등이 얼마나 탁월한 발명인지 알겠다.

거대한 말씀들의 악몽

반공교육을 위한 지시적 메시지, 구호와 표어
1997 —

언어를 하나의 낡은 도시로 비유했던 사람이 있었다.
"작은 거리들과 광장들, 낡은 집과 새로운 집들, 그리고 여러
시기에 걸쳐 보수된 집들이 혼재된 도시, 그리고 이 도시는
곧바르게 정돈된 거리와 획일적인 집들을 지닌 수많은 새로운
거리로 둘러싸여 있다."고 그는 말했었다. 그의 이름은
비트겐슈타인(*Ludwig J. Wittgenstein, 1889~1951*)이고 그의 비유를
거꾸로 증명이라도 하듯이 우리의 도시들은 말로 뒤덮여 있다.

도시를 뒤덮고 있는 플래카드와 표어—그 말들, 아니
말씀들은 공중에 사라지지 않도록 기록되고 암송되고 찬미
되며 숭배된다. 기다란 천에 커다랗게 확대, 인쇄되어 모든
사람이 볼 수 있는 곳에 내걸린다. 내걸려 펄럭인다. 펄럭일
뿐만 아니라 깃이 되어 가슴에 달리고, 머리띠로 묶이고,
인쇄되어 뿌려지고, 수없이 반복되고, 재강조된다. 말씀들은
하루살이 떼처럼 불어나 가는 곳마다 앵앵거리며 우리 눈에
엉겨 붙어 떨어지지 않는다.

심지어 어릴 때 본 석유 등잔에도 그 말씀들이 녹색
고딕체로 박혀 있었다. '재건 불조심!' 그 후 그 말씀, 즉
구호들은 깃이 되어 가슴에 매달렸다. 저축, 반공방첩, 불조심,
위생강조주간… 그리고 길이가 길어졌다. "반공을 국시의
제일로 삼고, 백두산 영봉에 태극기 휘날릴 때까지…"라는
혁명 공약을 거쳐 더 기다란 국민교육헌장이 되었다. "우리는

민족중흥의 역사적 사명을 띠고 이 땅에 태어났다. 조상의
빛난 얼을 오늘에 되살려 … 이에 교육의 지표로 삼는다."
외우지 못하면 외울 때까지 기합받고 시험 보았던 그 말씀들은
어디 있는가.

터무니없는 공허함에도 불구하고 말씀들은 계속되었다.
"올해는 일하는 해, 새벽종이 울렸네, 잘살아 보세, 시월유신
구국영단, 중단 없는 전진, 한국적 민주주의…" 그리고
말씀의 배후에 있던 그가 죽었다. 그 초라함과 추악함은 모든
말씀들을 거품으로 만들었다. 그러나 이후에도 말씀들은
이어졌다. "정의사회구현, 보통사람의 시대, 신한국 창조와
제 2건국"까지.

이런 메이저 말씀 외에도 우리는 수많은 말씀들을 기억
속에 담고 있다. 빈 골목길 같은 기억 속을 천천히 걸어 내려가
보면 어둠 속에 말씀들이 네온사인처럼 멀리서 빛나는 게
보인다. "상기하자 육이오, 해안 따라 오는 간첩 상륙할 틈 주지
말자, 때려잡자 김일성, 이웃집에 오신 손님 간첩인가 살펴보자,
의심나면 다시 보고 수상하면 신고하자, 산산산 나무나무나무,
도시는 선이다, 자나 깨나 불조심, 꺼진 불도 다시 보자."
이 구호들을 적당히 맞추면 몇 편의 그럴듯한 시를 쓸 수 있을
것이다.

이 말씀들, 구호들은 대개 송신자인 권력이 수신자인
국민들에게 보내는 메시지다. 메시지를 담고 있는 정보로서
구호는 야콥슨의 커뮤니케이션 모델을 따르면 송신자, 수신자,
그들 사이의 메시지, 메시지를 이해할 수 있게 하는 공유된

약호, 접촉 또는 의사소통의 물리적 매체, 그리고 메시지가
관계된 전후 맥락으로 구성된다.

그것들 중 메시지의 내용들을 이해하는 약호(code)들은
문화적 관습에 따른다. 우리를 지배해 온, 우리가 기억하는
구호의 대부분은 반공, 방첩, 절약, 저축, 애국, 애족적 내용들을
담고 있다. 그리고 우리가 그것을 이해하는 코드는 어렸을
때부터 줄기차게 받아온 교육들이다. 그 내용들을 붙잡고
따지고 싶은 생각이 없을 정도로 그것들은 우리의 내면에 깊이
육화되어 있다.

알튀세를 빌자면 우리는 그 구호들의 호명(interpellation)에
즉각 반응하게 프로그램되어 있다. 그것은 호오(好惡)의 문제,
내용에 대한 논리적 판단의 문제가 아니다. 길거리를 지나면서
무수히 마주치는 구호들의 호명에 우리는 어떤 식으로든지
자동적으로 반응을 보인다. 그 과정에서 우리는 그 구호가
지시하는 이데올로기를 혐오하면서도 동참하게 된다. 바라보는
순간이 바로 동참의 순간이다. 한편으로는 수없이 많은 구호,
표어들에 부대끼면서 그것들에 무심해진다. 새로운 구호가
등장해도 정권이 바뀌었구나 정도로 심드렁해진다. 즉 구호들은
끝없이 마모되고 닳아 없어진다.

구호와 표어들이 쉽게 닳고 사라지는 것을 에코는 그것들이
시적인 구조를 가지고 있지 않기 때문이라고 설명한다.
야콥슨의 커뮤니케이션 모델의 한 가지인 기능 모델에서 빌려
온 에코의 설명은 구호가 시적인 구조를 취하려는 시도는
하고 있지만 지시적 메시지로서의 성격 때문에 쉽게 마모되고

무용지물이 된다는 것을 밝혀준다.

　에코는 시적 메시지는 하나의 규정 속에 응결되거나
관습적인 정식 속에 요약되기 쉽지 않은 구조를 가져야
한다고 말한다. 해석의 폭이 넓고 다양한 반응을 불러일으키는
심미적인 통찰이 있어야 하는 것이다. 물론 구호와 표어들은
시적인 구조를 갖추기 위한 전략들을 익숙하게 구사한다.
가장 많이 쓰이는 것이 자수율과 대구이고 어떤 보험회사가
내건 플래카드처럼 시적인 내용을 담기도 한다. 하지만 구호와
표어들은 아무리 시적인 척 위장해도 지시적인 메시지임을
감추지 못한다. 그러므로 에코는 구호들이 그 효력을 발휘하기
위해서 몇 가지 장치들이 필요하다고 주장한다. 그 장치들은
구호와 표어를 독창적 방식으로 반복하거나 위반하는
경우 벌금을 물린다는 경고를 덧붙이거나 새로운 설득 전략을
구사하는 것이다. 아마도 국정원은 새로운 설득 전략의
필요성을 절감하고 가장 먼저 실천한 기관의 하나일 것이다.
지하철에서 만나는 국정원의 포스터들은 과거의 반공 방첩
포스터와 다르다. 시각적 이미지와 구호를 광고 형식으로
결합하고 있기 때문에 주목성이 높아졌고 수명이 다소
길어졌다.

　물론 그처럼 구호와 표어들의 모습을 약간씩 바꿔 반복,
강화한다고 해서 시적인 구조를 획득하는 것은 결코 아니다.
아무리 그렇게 반복, 강화해도 이미 지나치게 과부하가
걸린 메시지이기 때문에 결국은 무시되고 만다. 그것이 표어와
구호가 적힌 플래카드의 운명이기도 하다.

길거리와 건물에 걸린 구호와 표어들은 어떤 과정을 통해 만들어질까. 무엇보다 먼저 구호와 표어를 제작하기 위한 지시가 있을 것이다. 그것은 대통령 혹은 장관의 명령으로 시작된다. 그 명령은 어떤 경우에는 직접적이고 어느 때는 암시적이지만 명령임에는 틀림없다. 다음엔 명령을 구체화할 수 있는 계획들이 작성된다. 가령 안보의식을 고쳐시켜야 한다는 고위층의 언급은 안보의식 제고를 위한 시행 계획이라는 문서로 만들어진다. 그 문서 내에는 방송, 언론을 통한 홍보와 각급 기관, 학교를 통해 시행되어야 할 방법들이 포함된다. 그 가운데 표어, 포스터를 모집하고 선별해서 플래카드로 만들어 거는 것도 들어있다. 하급 기관들은 상급 기관의 공문에 따라 표어와 포스터를 모집하고, 선별하고, 손 보고, 전시한다. 관공서, 관변 기관, 정부의 입김이 쉽게 미치는 기관들은 재빨리 그 말씀들을 플래카드로 만들어 내건다. 간선 도로를 차지하는 건물과 대기업들은 협조 공문을 받는다. 그 협조 공문은 협조라는 이름의 명령이다. 감히 그 명령을 거역할 자는 없다. 그 결과 거리 곳곳에 물질화된 말들이 내걸리게 된다. 이 물질화된 말들은 보통 말들과 다르다. 흰색, 노란색, 빨간색 바탕 위에 고딕체의 거대한 글씨들은 위압적이고 내용은 지시적이며 명확하다. 그 말씀들의 확산은 물론 플래카드로 그치지 않는다. 공무원들은 글씨가 새겨진 어깨띠를 매고 출근길 횡단보도 앞에 서서 지나가는 사람들에게 팸플릿을 나눠주고, 학생들은 깃을 달고 포스터와 표어는 음식점, 지하철, 버스 등에 붙여진다.

끝이 빤한 스릴러 영화처럼 시시하고 지루한 과정들은 사실 지배 권력과 지배 집단이 헤게모니를 획득하기 위한 과정이다. 안토니오 그람시(*Antonio Gramsci, 1891~1937*)는 어떤 사회 체제가 피지배계급 다수를 종속시키기 위해 지속적으로 사회적, 문화적 합의를 획득하고 재획득해야 한다고 말한다. 그 합의의 획득을 그는 헤게모니라고 부른다. 우리가 보아온 수많은 구호들이 강조하는 반공, 방첩, 불조심, 건전 문화, 절약, 저축, 애국, 애족의 이념들이 바로 그 헤게모니이다. 그러나 그 헤게모니를 얻는 것은 쉬운 일이 아니며, 또 얻는다 해도 불완전하다. 왜냐하면 거기에는 저항이 있기 때문이다. 그 저항은 피지배 집단이 갖는 실제 경험과 지배 집단이 제시하는 이데올로기가 늘 상충되기 때문이다. 예를 들면 법을 잘 지키고 열심히 노력하면 개인적으로 성공할 수 있고, 사회가 밝고 건전해진다는 이념은 우리 사회에서 헤게모니를 쥐고 있다. 그것은 어린 시절부터 지속적으로 받아온 교육의 결과이고 거의 내면화된다. 하지만 사회적 경험이 쌓임에 따라 그 이념은 허구라는 것이 밝혀진다. 법을 잘 지키는 것은 손해를 자초하는 일이고, 아무리 열심히 노력해도 성공은 찾아오지 않으며 실제로는 그 반대가 진실이라는 것을 알게 된다. 권력과 재력을 가진 자들 앞에서 법은 무력하며 열심히 일하는 것보다 권력과의 유착과 한탕이 성공의 지름길이라는 것을 깨닫는 것이다. 그리고 거기서 저항이 발생한다.

이 저항은 극복되어야 한다. 극복해야 할 뿐만 아니라 이데올로기에 대한 동의를 얻어야 한다. 동의를 얻기 위해

권력자들은 가끔 구속되고, 엉터리 청문회가 열리며 재벌들은 벌금을 낸다. 물론 그렇다고 해서 저항이 완전히 사라지는 일은 없다. 그러므로 그 과정은 끝없이 되풀이된다. 구속된 권력자들과 재력가들은 온갖 종류의 질병과 사면으로 풀려나오고 새로운 구호와 표어들이 또다시 등장했다 사라지는 것이다.

지배 권력과 계급이 저항과 불완전성을 특성으로 하는 헤게모니를 획득하는 가장 핵심적인 전략은 상식의 구축이다. 상식의 구축은 지배 계급의 사상과 이념을 특정 계급의 편견이 아니라 일반적인 것으로 만드는 것이다. 그렇게 된다면 지배 이데올로기는 손쉽게 헤게모니를 획득하고 그 활동도 은폐된다. 우리를 키워 온 모든 교육이란 사실 바로 그 상식을 구축하는 과정이다. 당연히 그 과정에서 구호와 표어들은 상식으로 자리 잡는다.

바르트에 따르면 이러한 상식, 구호들은 불건강한 기호의 대표적인 예이다. 바르트는 건강한 기호란 자신을 자연적인 것, 당연한 것처럼 속이지 않는 기호라고 말한다. 다시 말해 구호는 자신이 제멋대로 만들어진 것임을 고백해야 한다. 즉 자신을 자연적인 것으로 속이지 않고 의미를 전달하는 그 순간에도 자신의 상대적이고 인위적인 위치를 알려야 한다. 하지만 상식으로서의 구호들은 결코 자신의 인위성을 드러내지 않는다. 플래카드에 거대한 글씨라는 인위적 발명품에 의해 제시되면서도 악착같이 자연적인 것으로 속인다. 뿐만 아니라 대개 세계를 바라보는 유일한 방법이라고 주장한다. 바르트는

그것이 이러한 기호들의 권위주의적이고 이데올로기적인 속성을 드러내는 증거라고 지적한다. 그는 이어서 사회 현실을 자연화하는 것, 즉 자연 자체처럼 순수하고 불변의 것으로 보이게 하려는 것은 이데올로기가 가진 기능의 하나라고 말한다. 그리고 이데올로기는 끝없이 문화와 이념을 자연으로 변화시키려 하고, 자연적 기호는 그 무기의 하나라는 것이다.

헤게모니를 구축하기 위한 구호와 표어들이 정권이 바뀌고 세계가 바뀌어도 사라지지 않는 이유는 그것이 효율적이기 때문이 아니다. 그것은 불건강한 기호로서의 구호들이 사실상 한 번도 지켜진 적이 없기 때문이다. 우리를 지배하는 상식으로서의 이데올로기인 자유, 공정, 평등 등의 말들이 늘 립 서비스로만 남아있어서다. 그것들은 기회가 있을 때마다 지배 계급과 권력에 의해 이념과 지표로 제시되면서도 한 번도 그 자신들이 지킨 적이 없다. 지킨 적이 없으므로 끝없이 이데올로기적 상식을 구축하고 그에 따르는 저항을 분쇄하기 위해 불건강한 기호인 구호들을 악몽처럼 재생산해낸다. 그러니까 이 지긋지긋한 말씀들의 악몽에서 빠져나오기 위해서는 사회 전체의 구조를 바꾸는 개혁과 지속적이고 격렬한 저항이 필요한 것이다.

인지 부조화의 표어, 구호, 태극기
— *2018*

2016, 2017년은 촛불의 해이자 새로운 방식의 구호들의 해,
시위의 해로 기록될 것이다. 사상 초유의 어리석은 대통령을
어리석게 뽑은 국민들이 각성하는 해이자 그럼에도 모든 일들이
스스로 만들어 놓은 체제에 의해 방해받는가에 관한 해였다고.

수구 보수들과의 진지 싸움은 계속되고 그 싸움은 광화문과
대한문이 아닌 곳에서도 이루어진다. 길거리에 걸린 정당
표어 플래카드들은 그것을 대변한다. 신기하게도 그것은
일방적이었다. 지금은 자유한국당이 된 새누리당이 표어를
내걸지 않은 것이다. 박근혜는 무죄라는. 그들도 그게 먹히지
않는다는 것을 알고 있는 듯했다. 하지만 시간이 좀 지나고
탄핵 인정이 가까워지자 그 흐름은 변했다. 박사모와 기타
친박 모임이 플래카드, 구호, 태극기를 내걸고 일종의 저항을
시작했던 것이다.

편견과 시간이란 얼마나 무서운 것인가. 박근혜와 그 일당이
저지른 국정에 관한 말도 안 된 농단이 무죄로 변하는 데 오래
걸리지 않았다. 그러기 위해서는 의도적인 기억 지우기와
진실에 대한 줄기찬 부정이 따랐다. 그에 관한 전문 용어도 있다.
인지 부조화 = 인정하는 것과 지식 사이에 갈등이 일어날 때
사람들은 지식이 아니라 인정하는 것을 따르게 된다는 말이다.
어쩌면 길거리의 모든 구호와 포스터는 그 인지 부조화의
결과일지도 모른다.

권력의 기호에 대한 미친 짝사랑

엄숙하게 찍힌 이데올로기, 만 원권 세종대왕
1997 ―

사람들은 돈을 사랑한다. 너무나 사랑한 나머지 유산을
빨리 받기 위해 아버지를 죽이고, 보험금을 타려고 제 발목을
자르고, 유흥비를 조달하려고 자식들을 팔아넘긴다. 그러나
사람들의 일방적이고 미친 듯한 사랑에도 불구하고 돈은
사람을 전혀 사랑하지 않는다. 돈은 오직 돈을 사랑할 뿐이다.
채만식은 탁월한 통찰력으로 그의 소설 『태평천하』에서
등장인물의 입을 빌려 이렇게 말한다. "아무튼 그놈 돈이라는
물건이 저희끼리 목족(睦族)은 무섭게 잘하는 놈인 모양입니다.
그러길래 자꾸만 있는 데루만 모이지요?" 그렇다. 채만식의
표현대로 일가친척이 지나치게 화목한 돈은 자기들끼리
모여 뭉치가 되어 라면 박스와 골프 가방에 모였다가 빌딩과,
국회의원과, 도지사와 대통령이 된다. 그러므로 돈 앞의
인간이란 유령에 불과하며 자본주의란 간단히 말해 돈만이
살아있고 나머지는 모두 다 죽은 세계이다.

　　사람들은 권력을 사랑한다. 권력 역시 너무나 사랑해서
아비가 자식을, 자식이 아비를 죽이고, 선거철이 되면 선량
후보들은 흙바닥에 무릎을 꿇고 유권자들에게 큰절을
올린다. 그토록 권력을 사랑하는 이유 중 하나는 권력이 돈을
가져다주기 때문이다. 권력은 돈을 생산해내고, 돈은 권력을
만든다. 돈은 권력의 아버지요 어머니다. 그러므로 돈의
권세는 귀신을 부리고, 진실을 침묵시키고, 모든 죄를 사한다.

"유전무죄 무전유죄"라는 80년대의 탈옥범 지강헌의 경구는 열 명의 공자를 침묵시킬 수 있는 진리다. 진리란 이처럼 가까운 곳에 있다. 우리 시대의 유일신인 돈의 표면에 모두 새겨져 있는 것이다. 진리의 현신인 돈. 그럼에도 불구하고 우리는 그 진리를 보지 못한다. 돈의 액수에 눈이 아득하게 멀어 있기 때문이다.

　돈이 진리라는 증거는 우선 그 추상성에서 발견된다. 물물교환의 단계를 거쳐 조개껍데기, 소금, 금화, 은화와 같은 금속 화폐, 지폐에서 수표, 어음, 전자카드 등의 신용화폐에 이르기까지 돈은 줄기차게 추상화 과정을 거쳐 왔다. 돈이 발명된 배경에도 추상적인 사고가 자리하고 있다. 지상의 서로 다른 사물과 노동 행위들을 무차별적으로 재단하고 평가할 수 있는 척도가 가능하다는 사고의 결과가 돈인 것이다. 마르크스의 표현을 빌면 '일반적 등가물'로서의 추상성이다. 구체적인 물질에서 완벽한 추상으로의 변화와 함께 돈의 위력은 점점 증대되어 간다. 우리의 시야 밖에서 거대한 급류를 이루어 한 국가를 경제적인 위기에 몰아넣고 보통 사람들의 삶의 기반을 파괴해버린다. 돈의 무한한 권세는 가진 자들에게는 마술과 기적을 낳게 하고, 없는 자들은 그 존재 자체를 뒤흔들고 드디어는 뭉개버린다.

　『악마의 사전』의 저자 앰브로스 비어스(*Ambrose G. Bierce, 1942~1914*)는 돈이 "교양의 증표이며 상류 사회에의 입장권이며 그것이 수중을 떠날 때 이외에는 아무리 지니고 있어도 별 볼 일 없는 그림의 떡"이라고 비꼰다. 그러나 그도 돈이란

"가지고 있어서 그다지 해롭지 않고 운반하기 쉬운 재산"이라고
한발 물러선다.

누구나 조금씩은 가지고 있지만 끝없이 더 가지고 싶어
하는 욕망의 대상인 돈은 우리와 가장 가까운 시각 언어의
하나이다. 그러나 우리는 대개 돈을 하나의 시각 언어로
보기보다는 그 액수, 용도, 가치 등에만 관심을 가진다. 때문에
돈은 늘 욕망, 분노, 눈물, 한숨, 부도, 비리, 오욕 등의 단어와
결합된다. 아마도 그러한 결합은 앞으로도 피할 수 없을 것으로
보인다. 그러나 잠시 돈을 욕망의 대상으로서가 아니라 하나의
시각 언어로 살펴보자.

세계의 모든 돈이 그렇듯이 우리나라의 최고액권인 대표
지폐 만 원짜리도 권위에 가득 찬 표정을 하고 있다. 그 표정은
돈을 발행하고 유통시키는 권력의 언어이자 표정이다.
만 원짜리에는 수없이 많은 권위와 권력의 신호들이 숨어 있다.
그것은 만 원짜리 지폐에 세종의 얼굴이나 물시계, 경회루,
용 따위의 권력과 권위의 상징이 그려져 있기 때문만은 아니다.
물론 그 도상(icon)들이 왕권, 왕궁 등을 상징하고 있음에는
틀림없지만 재료, 묘사 방식, 무늬, 색채 역시 권력의 기호이다.

우선 종이부터 특별하다. 시중에서 구하기 힘든 면섬유로
만든 특수 종이 위에 짙은 녹색을 주조로 찍힌 만 원짜리는
글자와 숫자를 제외하고는 극히 미세한 선들로 이루어져 있다.
동판을 새겨 생성된 이 미세한 선들은 앞서 말한 도상들과
그 자체로는 별다른 의미가 없는 정교한 무늬들을 이룬다.
이 정교함은 두말할 필요 없이 돈을 복제해서는 안 된다는

암시이다. 그것은 암시일 뿐 아니라 복제 자체를 어렵게 만드는 장치이며 그 장치는 궁극적으로 발권력으로 대표되는 권력에 도전 금지의 신호이다. 거기에 보태어 컬러복사기 따위로 복제할 수 없는 은선과 세종의 얼굴이 또 하나 숨어 있다. 이와 같은 권위는 여러 번 강조된다. '총재의인'이라고 찍힌 붉은 도장, 모두 다른 글씨체로 되어 있는 액수, 종이의 재질감, 인쇄 잉크의 두께에서 오는 촉감 등이 그것이다.

위조와 복제를 금지한다는 것은 곧 권력에 대한 도전의 금지이다. 그 권력은 돈이라는 상품을 디자인하고 발행해서 유통시킬 수 있는 권력이다. 그러니까 돈은 곧 권력의 얼굴인 것이다. 권력이 정당성과 안정성을 유지하고 있을 때 돈은 개혁되거나 그 디자인이 바뀌지 않는다. 그러나 권력이 붕괴되면 그 순간 돈은 표면에 새겨진 그 모든 정교한 장치에도 불구하고 휴지 조각이 된다. 돈은 결코 경제만의 논리 속에 존재하는 것은 아니다.

돈에 새겨진 얼굴들 역시 한 국가가 가진 이데올로기의 단면을 드러내 보인다. 기원전 8세기경 세계 최초로 균일한 무게와 모양을 한 중국의 철제 금속 화폐인 도전과 포전, 유럽에서 처음 등장한 화폐에는 사람의 얼굴을 새기지 않았다. 그 이후에도 중국과 우리나라를 비롯한 동양의 국가들은 돈에 얼굴을 새기는 관습이 없었다. 지배 계급들이 돈을 입에 올리고 세는 것 자체를 피했을 만큼 돈을 천하게 여기는 이데올로기가 있었기 때문이다. 물론 그 이데올로기는 허위의식에 가득 찬 겉치레에 지나지 않는 것이기는 했지만.

하지만 서양의 경우에는 돈에 얼굴을 새기는 것이
보편적이었다. 드브레에 따르면 서구인에게 있어 한 개인이
이미지화되는 것은 최상, 최고의 사건이 된다. 왜냐하면
이미지는 죽음을 비롯한 모든 것으로부터 면역되고 보호받는
자아의 표현이 되기 때문이다. 그러므로 한 개인의 진정한
생명은 허구적 이미지 속에 있는 것이지 현실의 신체 속에
있지 않다. 따라서 서구에서 개인의 초상은 시각적 영예이며
심각한 권력의 게임이었다. 로마 시대에 초상 조각도 초기에는
저명인사, 귀족들에게만 허용되다 제일 공화정 말기나
되어서야 일반 시민들과 여성들에게 허용된다.

로마 시대, 돈에 새겨진 얼굴들은 오늘날도 그렇듯이 왕과
같은 권력자의 얼굴이었다. 그것은 권력을 누가 쥐고 있는가를
보여주는 동시에 그것을 과시하고 선전하는 수단이었다.
금화나 은화가 가진 가치와 그 위에 돋을새김으로 찍힌
권력자의 얼굴의 결합은 그 권력이 곧 발권력임을 말해준다.

돈에 찍힌 얼굴이 권력자가 아닌 것은 예외적인 경우뿐이다.
로마의 카이사르는 지금의 프랑스 지방인 갈리아를 정복한
뒤 그 기념주화를 만들 때 패배한 갈리아인들을 상징하는
수염과 머리가 길어 야만적으로 보이는 남자와 머리가 긴
여자를 갈리아 정복의 상징으로 새겨 넣었다. 그리고 자신의
아내인 칼푸르니아의 얼굴을 새긴 주화도 만들어 유통시켰다.
국립조폐소를 신설하고 보통 화폐에 생존 인물인 자신의
옆얼굴을 새긴 것도 카이사르가 최초였다.

우리나라의 돈에 생존 인물의 얼굴이 찍힌 것은 1950년 7월

22일, 처음 발행된 일천 원 권에 새겨진 이승만의 얼굴이다. 그 지폐가 박정희 정권에 의해 1962년 개혁된 다음, 1975년 일천 원 권에 퇴계 이황의 얼굴이 등장한다. 퇴계 이황의 초상은 이른바 상상해서 그린 추사(追寫)이다. 이황은 살아서 초상화 그리는 것을 허락하지 않았으므로 그의 초상은 남아 있지 않다. 세종대왕의 초상 또한 마찬가지이다. 물론 세종은 왕이었으므로 당시의 국립 이미지 제작소였던 도화서의 화원들에 의해 공식적으로 초상이 그려졌으나 화재로 소실되어 버렸기 때문이다. 희한하게도 우리의 돈에 새겨진 인물들은 이승만을 포함해서 모두 다 이씨이다. 어떤 의미에서 우리는 아직도 이씨 왕조의 지배하에 있는 셈이다. 그리고 이 지폐와 동전에 찍힌 얼굴들은 그 얼굴들을 찍기로 결정한 권력의 의식과 이데올로기를 대변한다.

생텍쥐페리의 『어린 왕자』의 모습이 찍힌 프랑스의 오십 프랑짜리가 프랑스를, 워싱턴이 미국을 대변한다면 우리 돈에 새겨진 저명한, 그러나 권위적인 인물들과 표정은 우리의 심층적 의식을 대변한다. 화가도, 문인도, 실학자도 아닌 장군, 왕, 유학자 등으로 일관된 우리 돈 속의 인물들은 권력이 무엇을 가치 있는 것으로 평가하고 있는가를 명백히 보여준다. 그리고 보통 때 우리는 그런 것에 아무런 관심도 두지 않는다. 오로지 그 양, 부피, 액수에 관심을 가질 뿐이다.

기든스(Anthony Giddens, 1938~)가 상징적 징표(symbolic token)로 부르는 돈은 그가 말하듯 신용 수단으로서 시간을 괄호치고, 표준화된 가치가 물리적으로는 서로 만난 적이

없는 복수의 개인들 사이의 거래를 가능케 한다는 점에서
공간을 괄호 쳐서 압축시킨다. 시공을 압축시켜 한 장에
담아놓은 진리의 상징적 징표, 이러한 돈의 추상성의 극단이
전자 화폐이다. 전자 화폐는 완전한 추상, 0과 1이라는
디지털 숫자로만 존재한다. 아니 그것은 존재라기보다는 기호
자체, 추상 그 자체이다. 실체는 없고 기호로만 존재한다는
점에서 그것은 돈의 궁극적인 형식이며 진리의 완결품이다.

전자 화폐의 등장은 돈의 혁명이 될 것이라고 전문가들은
예견한다. 오늘의 돈과 같은 부피와 무게 없이 집적 회로
칩이 내장된 카드에 화폐적 가치를 저장했다가 물품이나
서비스 구매시 사용할 수 있는 지급 결제 수단이기 때문이다.
뿐만 아니라 전자 화폐는 신용카드, 직불카드, 현금 카드로도
사용 가능하며 마그네틱 카드를 쓰지 않기 때문에 사고 위험이
적다고들 한다. 동전도 지폐도 필요 없으므로 제조비용과
유통관리 비용을 절감할 수 있으며 세수, 조세 관리 효율성
증대, 가격 세분화의 기능 등의 이점이 끝없이 나열되는
전자 화폐는 일부 국가에서 시험적으로 사용 중이며
우리나라에서도 준비하고 있다.

하지만 아직 전자 화폐는 현금을 전자 신호로 바꾼 것에
불과하다. 즉 전자 화폐의 배후에는 돈더미가 엄존하는 것이다.
그리고 그 돈더미를 이루는 한 장 한 장의 돈마다 권력의
이데올로기가 여전히 엄숙하게 찍혀 있다. 지금 당장 돈을 꺼내
다시 한번 찬찬히 살펴보면 그 이데올로기가 확인될 것이다.
들키지만 않는다면 그 돈을 위조하고 싶다는 생각을 피하지

못할 것이다. 여전히 우리는 현금을 맹목적으로 지독하게
사랑하고 있다. 비록 그 사랑이 전혀 구제받을 가망이 없는
피투성이 짝사랑에 지나지 않을지라도.

문명화된 야만의 시대, 오만 원권과 비트코인

— *2018*

돈은 여전히 자기네들끼리만 모인다. 드디어 세계 8대 부자의
돈과 자산이 가난한 사람 36억 명의 소유물과 같다는
국제구호단체 옥스팜의 통계가 나왔다. 게다가 그 차이는
갈수록 벌어진다고 한다. 인류 역사상 이런 일은 없었다.
진정한 문명화된 야만의 시대인 것이다. 우리나라에서도 오만
원 권이 발행된 지 한참 지났다. 2017년 6월 말 기준으로 약
80조 원이며 현재 유통되는 화폐 총액수의 80% 정도를
차지한다고 한다. 하지만 상당수의 오만 원 권은 금고 안에
있다는 소문이 있다. 그렇게 추정되는 돈이 얼마일까? 일설에
의하면 오만 원 권의 50%는 돌아다니지 않는다는데 그렇다면
40조 원쯤 될 수도 있겠다. 그리고 누군가는 인터넷 도박
사이트를 운영해서 번 돈 오만 원 권 백억여 원을 친척네
마늘밭에 묻어 놓았다 발각되기도 했다. 김유정이 썼던 소설
『금 따는 콩밭』이 현실에서 실현된 셈이다.

　　전자 화폐 가운데서는 '비트코인'이 선발 주자이다.
비트코인은 전자 화폐가 아니라 가상 화폐라 불린다. 그 이유는
실재하는 화폐를 전자화한 게 아니라 실재하지 않으며, 그것을
얻기 위해서는 블록 체인 기술을 이용한 인터넷 광산에서
파야 하기 때문이다.

　　수년 사이에 투기 대상으로 떠올라 거래가 활발해지고
가격이 수백 배로 뛰었다 폭락하며 사회문제가 되었다.

후발 주자인 이더리움, 리플코인 등 수많은 가상 화폐들이
생겨났고 전문적인 거래회사들도 등장했다. 당연한 일이지만
발행과 거래 비용이 들지 않고 흔적 없이 현금화할 수 있어
범죄와 비자금에 쓰이는 경우도 많다고 한다. 또 동전을
없애기 위한 실험들도 이어지고 있다. 한국은행이 주도하는
동전 없는 사회가 그것이다. 또 하나는 끝없이 계속되는
비자금, 통치 자금, 기업 성금, 정치 자금, 비밀 계좌 등의
용어이다. 모든 사건과 사고에 돈이 걸려 있다. 액수가 크든
작든 앞으로도 영원히 그럴 것처럼.

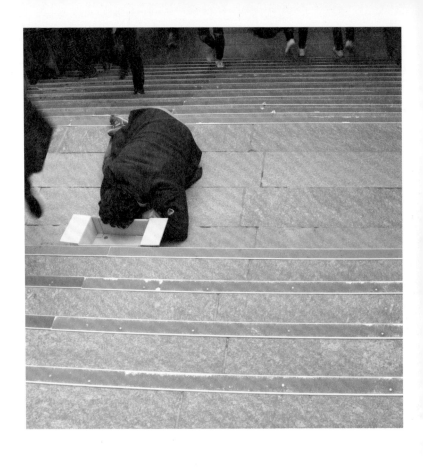

강 홍 구

1956년 웬만한 지도에는 형태도 없는
전남 신안의 한 작은 섬에서 태어났다.
지금은 없어진 목포교대를 졸업하고
완도에서 6년간 초등학교 교사를 지냈다.
아이들을 가르치는 일은 할 만했으나
학교를 둘러싼 시스템에 절망한 나머지
홍익대학교 서양화과에 입학해 미술
근처로 도망갔다. 졸업한 뒤 역시 도망의
일환으로 같은 학교 대학원을 마치고
먹고살기 위하여 학원 강사, 과외 선생,
야학 교사 등등을 전전했다.

1994년 어쩌다 『미술관 밖에서 만나는
미술 이야기 1, 2』라는 대중적 미술
소개서를 썼고, 그것이 계기가 되어
교육 방송의 어린이 미술 프로그램을
1년간 진행했으며, 『앤디 워홀』이라는
작은 책도 쓰게 되었다. 그러나 화가,
혹은 예술가로서는 지지부진, 자칭 B급
미술가로 컴퓨터를 이용한 가짜 사진
만들기를 하고 있으며 개인전을 두 번
했고 여러 단체전에도 참가했다. 우리나라
대부분의 화가들이 그렇듯이 작품을
파는 것은 전혀 생계에 도움이 되지
못하므로 인하대, 경원대 등의 강사를
하면서 온갖 잡수입으로 연명하고 있다.
현재는 아르바이트로 열심히 책을 쓸
생각을 하고 있으며, 물론 팔리지는
않지만 작업도 대단히 열심히 하고 있다.

이 책을 처음 낸 2001년 이후에도
별 다름없이 가르치기, 글쓰기, 작업하기
등을 하며 살아왔다. 책이나 글쓰기보다는
작업에 주력했고 삼성미술관 리움,
고은사진미술관, 국립현대미술관,
우민아트센터, 원앤제이갤러리 등에서
개인전, 단체전을 여러 번 했다.
2006년에는 올해의 예술가상, 2008년에
동강사진상을 받았고 2015년에는
서울루나포토 페스티벌
올해의 작가로 선정되기도 했다.
여러 미술관에 작품이 소장되었고,
이런저런 책을 쓸 계획은 있으나 실행을
하지는 못하고 있다. 지금은 부산의
고은사진미술관 관장을 하면서 작업을
하고 있다.

시시한 것들의 아름다움—20년 후
우리 시대 일상 속 시각 문화 읽기

지은이	강홍구
편집 및 교정교열	서정임, 김소연, 임미주
디자인	FRONT DOOR (강민정·민경문)
인쇄/제책	인타임
첫 번째 펴낸날	2018년 9월 10일
두 번째 펴낸날	2018년 11월 30일
펴낸이	김정은
펴낸곳	IANNBOOKS
	서울시 종로구 자하문로 24길 44, 2층
	전화　02.734.3105
	팩스　02.734.3106
	전자우편　iannbooks@gmail.com

ISBN	979-11-85374-19-2
가격	18,000원

이 도서의 국립중앙도서관 출판예정도서목록(*CIP*)은
서지정보유통지원시스템 홈페이지(*http://seoji.nl.go.kr*)와
국가자료공동목록시스템(*http://www.nl.go.kr/kolisnet*)에서
이용하실 수 있습니다.(*CIP*제어번호 : *CIP2018023754*)